엄마의
시간을

시작하는
당신에게

마음을 담아
전하는

선배 엄마의
그림 하나

엄마의
시간을

시작하는
당신에게

정하윤 지음

이봄

지친 당신 마음에
닿기를

신혼여행을 마치고 돌아온 우리 부부를 보기 위해 온가족이 모인 자리에서, 사촌 형부가 대뜸 이런 말을 했다.

"하윤, 아기 낳는 것은 최대한 미루는 게 좋아. 그건 엄청난 변화거든. 일단 아기가 태어나면 네 취미 생활 따위는 생각할 여력조차 없어."

'방금 신혼여행에서 돌아왔거든요.'

농담으로 받고 웃어넘겼다.

'아기 숟가락 하나 더 놓으면 되는 일 아닌가, 취미생활 못 하는 게 뭐 그리 큰일이라고.'

그런데 그 말은 진실이었다.

딸이 태어난 뒤 내 삶은 완전히 달라졌다. 역사가 예수님 탄생을 기점으로 B.C와 A.D로 나뉜다면, 내 삶은 딸의 출생을 기준으로 그 전과 후로 나뉘었다.

아기를 낳고 나서야 형부가 말한 '취미 생활'은 굉장히 넓은 범위의

것들을 포괄하고 있었음을 알게 되었다. 내가 좋아하는 대부분의 것, 사소하게는 따뜻한 커피 한잔 마시는 일, 도서관에서 읽을 책을 고르거나 서점을 배회하는 일, 뒹굴거리며 책을 읽는 일, 미술관을 어슬렁거리는 일, 또 훌쩍 여행을 떠나는 일 등, 그야말로 모든 것을 포함하고 있었다.

그렇게 많은 것을 양보해야 했지만 그림을 보고, 그에 대해 이야기하는 것만큼은 붙들고 싶었다. 그 전까지 내 삶의 전부였기 때문이다. 그마저 할 수 없게 되었을 때, 원래의 나는 사라지고 엄마라는 역할에만 함몰되는 것 같아 괴로웠다.

『글쓰기의 최전선』의 저자 김지영은 "글을 쓰면서 여자, 엄마, 노동자라는 집합명사에 휩쓸려 떠내려가지 않고 김지영이라는 고유명사로서의 삶을 지켜내고자 버둥거렸다"고 한다. 그녀에게 글쓰기란 "안간힘 쓰기였다"고.

『빨래하는 페미니즘』의 저자 스테퍼니 스털은 "이전까지는 호구지책으로만 느껴지던 글쓰기가 이제는 주업무인 육아에서 해방되어 '즐겁고 창의적인' 시간을 보낼 수 있게 해주는 무엇인가를 가리키는 단어가 되었다"고 말했다.

나 또한 같은 이유에서 이 글들을 쓰기 시작했다. 글을 쓰고 있을 때만큼은 '정하윤이라는 고유명사의 삶'을 사는 것 같았고, 보다 '즐겁고 창의적'인 일을 한다는 느낌을 가질 수 있었다.

그래서 아기에게 젖병을 물린 채 그림을 떠올렸다. 그리고 아기가 잠든 틈을 타 숨죽여 자판을 두드렸다. 그렇게 엄마로서 겪은 새로운 경험과 생각을 그림과 함께 글로 풀어냈다. 달라진 나의 일상, 조율이 시급했던 나의 꿈과 미래, 새롭게 재편된 관계, 아이를 통한 깨달음, 그리고 내 아이가 살아갈 세상을 향한 소망에 대해서.

피에르 보나르의 그림 속에는 커다란 식탁에서 몸을 숙이고 얼굴을 파묻은 채 글을 끼적이고 있는 여성이 있다. 붉은색의 테이블 위로 그녀의 조각글이 흩어져 있다. 누구에게 들킬세라 자세를 낮추고, 무언

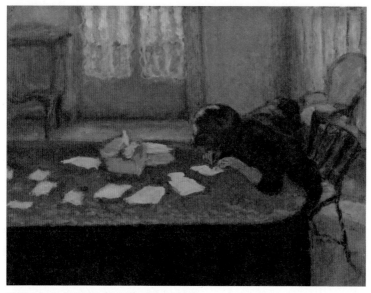

피에르 보나르, 〈글을 쓰고 있는 젊은 여자〉, 1908년

가로부터 도망친 듯 고개를 파묻고 글을 써내는 그녀의 모습 위로 지난날의 내가 겹쳐진다. 틈틈이 식탁 위에 웅크린 채 날아다니는 생각의 파편들을 붙들고자 했던, 그리고 이를 통해 자꾸 사라지는 것 같은 '나'를 붙잡아보고자 했던 내 모습이.

어쩌면 이것은 나를 잃어버리지 않기 위해 쓴 글이지만, 모든 창작의 목적은 하나일 것이다. 누군가의 마음에 닿기를 바라는 것.

엄마가 되고 나서 겪은 혼란과 갈등, 다짐과 생각들을 써내려간 이 글들이 당신의 마음에 닿아 조금이나마 위안이 된다면 좋겠다. 육아에 지친 당신께 보여주고 싶어 골라본 그림들이 지친 당신의 마음을 달래고 새로운 힘을 줄 수 있기를 바란다.

그리고 아기가 잠든 사이 그 틈새에만 잠깐 허락되는 엄마들만의 귀한 휴식 시간이 오늘은 보다 길고, 달콤하기를 기원한다.

내가 언제 어디서나 당당할 수 있길 바라며 엄청난 자신감을 심어준 엄마아빠, 글 쓰는 법을 세심하게 알려주신 윤난지 교수님, 글을 쓰는 데 용기를 부어준 수윤 언니, "정말 하고 싶은 것을 하라"고 응원해주는 남편, 하루에도 몇 번씩 "엄마 사랑해요" 고백하는 우리 꼬맹이 딸에게 마음을 담아 이 책을 보낸다.

2018년 2월
정하윤

차
례

1장

나에게
엄마라는 이름이
생겼다

잠 못 이루는 날들이
시작되었다

얼마 전 동서가 아기를 가졌다는 소식을 전해왔다. 축하와 함께 내가 가장 먼저 건넨 말은 지금 많이 자두라는, 조언 같지 않은 조언이었다. 그 말은 나 또한 친구들에게 임신 소식을 전할 때마다 빠지지 않고 들었던 것이다. "그깟 잠 좀 못 자는 게 뭐 대수야"라며 코웃음 치며 귓등으로 흘려들었던 그 말.

　임신 기간이었을 때만 해도 잠을 제대로 잘 수 없다는 건 별로 걱정되지 않았다. 신생아는 두 시간에 한 번씩 먹어야 한다는 것, 밤낮을 구분하지 못한다는 것, 따라서 엄마는 하루종일 잠을 제대로 푹 자지 못한다는 사실은 알고 있었다. 다만 이 '지식'이 '삶'이 되었을 때의 힘겨움은 미처 알지 못했다.

　잠을 제때 잘 수 없다는 것은 생각보다 훨씬 힘든 일이었다. 그저 힘

들다, 라고 표현할 수밖에 없는 것이 야속할 만큼. 이론적으로는 아기가 잠이 들었을 때 엄마도 같이 잔다면 성인의 적정 수면 양은 채울 수 있을 것이다. 하지만 그것은 이론일 뿐이었다. 나는 아기가 자는 동안 이 작은 생명체가 신기해서 쳐다보느라, 또 숨은 잘 쉬고 있는지 살피느라 도통 잠을 잘 수가 없었다.

더구나 같은 양을 자더라도 한 번에 쭉 이어서 자는 것과 몇 번에 걸쳐 끊어 자는 것은 전혀 차원이 달랐다. 하루에 서너 시간의 잠으로도 충분하다는 '숏 슬리퍼short sleeper'라는 부류의 사람이 있다는데 나는 그런 종족은 아니었다. 낮과 밤의 구분 없이 아기를 먹이고 돌보는 생활은 한동안 쭉 이어졌고 피로는 매일매일 누적되었다.

더불어 내 일과를 내가 통제하거나 계획할 수 없다는 상실감도 육체적 피로만큼 괴로웠다. 자고 일어나는 시간을 스스로 정할 수 없다는 것은 삶의 전반에 대한 결정권을 잃어버리는 것과 같았다. 계획적인 삶의 방식을 유난히 좋아하던 나는 이를 받아들이기가, 아기를 중심으로 돌아가는 새로운 생활에 적응하는 것이 너무나 어려웠다. 아기를 안고 밤낮으로 집안을 서성거리며 내 인생이 어쩌다 이렇게 되었나 하는 생각도 여러 번 했다. 화장실에 쪼그려 앉아 울기도 많이 울었다.

전공이 그림을 보는 일이라 마음을 기댈 곳을 찾고 싶어 머릿속으로 잠자는 아기와 엄마를 그린 작품을 열심히 떠올려보았지만 어느 것 하나 마땅치 않았다. 평온히 자고 있는 아기 옆에 예쁜 엄마를 그린 그

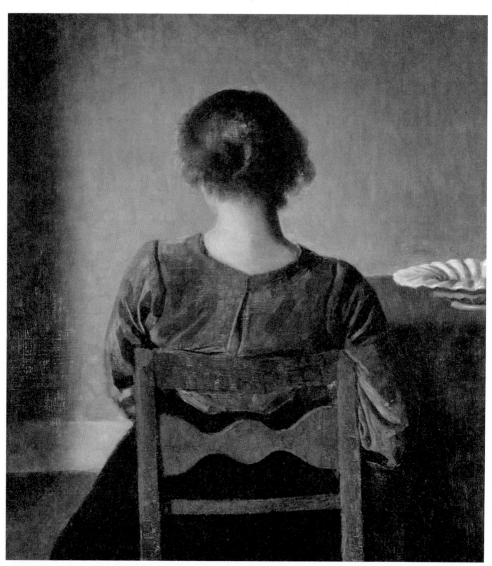

빌헬름 함메르쇠이, 〈휴식〉, 1905년

림들이 몇 점 떠올랐지만 나의 상황과는 너무도 이질적인 느낌이었다. 아기들은 새근새근 잘도 자고, 엄마들은 너무 행복해 보이기만 했다. 그런 그림들은 위안이 되기는커녕 내 현실을 더 보잘것없이 보이게 했다. 오히려 나는 아름다운 모자상보다 쓸쓸하고 적막한 빌헬름 함메르쇠이Vilhelm Hammershøi(1864~1916)의 그림 〈휴식〉을 보고 위로를 받았다.

조용한 휴식

작품 속 여인은 고개를 숙인 채 의자에 비스듬하게 몸을 기대어 앉아 있다. 휴식을 취하고 있으면서도 휴식이 필요해 보이는 여인의 두 어깨가 낯설지 않다. 겨우 아기를 재운 후 지쳐 앉아 있던 내 모습이 그녀의 뒷모습에 겹쳐 보였다. 그녀도 나처럼 나지막하게 깊은 숨을 내쉬고 있을 것만 같았다.

화면을 가득 채우고 있는 숨막히는 적막감은 함메르쇠이 그림의 특징이다. 차분하고 정갈한 실내 풍경 속에 인물들이 종종 등장하지만, 그 어떤 인물도 그림 속의 정적을 깨려고 하지 않는다. 함메르쇠이는 굉장히 내향적이고 말수가 적은 사람이었다고 알려져 있는데, 작품이 화가를 꼭 닮았다. 그의 작품에서는 침묵이 만져질 것만 같다. 그 침묵

덕분일까. 시인 라이너 마리아 릴케의 말처럼, 함메르쇠이 작품 앞에 서만큼은 자기도 모르게 자신의 이야기를 털어놓게 된다고 고백을 하는 관람자가 많다. 조용히 이야기를 들어주는 누군가가 있으면 쉬이 내 속마음을 이야기하게 되는 법이다.

엄마의 밤과 뭉크의 밤

아기가 잠든 후 모든 게 멈춘 것 같이 고요한 밤. 아기를 간신히 재운 후 몰려오는 안도감과 아기가 언제 다시 깰지 모르는 긴장감이 뒤섞인 그 밤의 무거운 공기를 기억한다. 홀로 깨 있는 적막한 어둠 속 느껴지던 왠지 모를 막막함과 쓸쓸함도 선명하다.

언젠가 나와 비슷한 시기에 아이를 낳은 한 친구는 이런 말을 했다. 남편마저 잠든 한밤중, 혼자 아기를 재우던 중에 건너편 아파트의 어떤 창에서 새어나오는 희미한 불빛을 보았다고. 그녀는 혹시 저 집도 자신처럼 엄마 혼자서 갓난아기를 어르고 있지 않을까 싶은 생각에 괜스레 눈물까지 났다고 회상했다. 그런데 신기하게도 건너편 집의 그 빛이 그녀에게 적잖은 위로가 되었단다. 힘든 사람이 나 혼자만은 아니라는 그런 종류의 위로였다. 다른 누군가도 이 밤을 그렇게 보내고 있다는 위로.

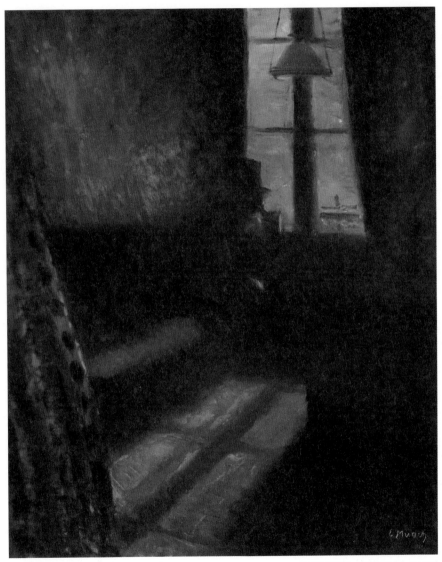

에드바르 뭉크, 〈생클루의 밤〉, 1890년

노르웨이의 화가 에드바르 뭉크Edvard Munch(1863~1944)의 그림에도 어두운 밤의 창밖을 보는 사람이 등장한다. 뭉크는 자신의 아버지를 그렸다고 했지만 학자들은 이 형상이 실은 뭉크 자신의 마음을 표현한 것이라 해석하곤 한다. 그림이 그려진 1890년은 뭉크가 유학중이던 파리에 콜레라가 창궐해 생클루로 몸을 피한 때였다. 모든 것이 낯설었고 마음을 나눌 친구도 없었다.

그리고 이로부터 불과 몇 달 전, 뭉크는 아버지가 돌아가셨다는 비보를 들었다. 다섯 살 때 사망한 어머니, 열네 살 때 죽은 누나에 이어 스물여섯에 또 한번 맞은 가족의 죽음이었다. 유학중이었기에 그는 고향 노르웨이에 가서 아버지의 임종을 지킬 수도 없었다. 어둠 속의 창밖을 바라보는 실루엣에는 이런 상황 속에서 뭉크가 느꼈을 고독이 투영되어 있다. 당시 그를 매료시켰던 인상주의의 짧은 붓터치를 사용하면서도, 태양의 빛 아래 시시각각 변하는 외부 세계의 인상을 포착한 인상주의자들과 달리, 달빛 아래 침체된 마음의 인상을 담은 것은 이런 이유에서였을 것이다.

고독한 이 남자, 아니 뭉크의 마음은 깜깜한 바다 위를 떠다니는 불빛을 쳐다보고 있다. 자신과 비슷한 이유로 불을 켜놓은 누군가에게서 위로를 찾고 있는 것은 아닐까.

그 밤이 알려준 것들

수면 부족은 초보 엄마라면 모두가 치러야 할 신고식 같은 거라고들 한다. 언젠가, 신은 왜 엄마에게 이런 통과의례를 주었을까 생각한 적이 있다. 아기들이 잠투정 없이 수월하게 잠든다면, 밤에도 중간에 깨지 않고 오래 잔다면, 엄마라는 역할에 적응하기가 훨씬 수월할 텐데…

 그 시간을 통과하면서 어렴풋이 들었던 생각은, 잠과의 사투를 벌였던 날들이 나를 서서히 '엄마'로 빚어낸 건 아니었을까 하는 것이었다. 인간의 가장 기본적인 욕구인 수면욕을 온전히 내려놓아야만 하는 그 시간을 보내면서, 엄마가 된다는 것은 나의 욕구보다 아기의 필요를 우선시해야 한다는 것임을 몸으로 처절하게 익혔던 것 같다. 한 생명을 돌본다는 것의 무게만큼 혹독한 이 훈련은 어쩌면 엄마로 다시 태어나기 위해 꼭 필요한 과정인지도 모르겠다. 몸으로 배운 것, 특히 고통을 동반하며 깨우친 것은 쉽게 잊히지 않으니 말이다.

 아빠도 더 적극적으로 이 '훈련'에 동참해야 하는 것이 아닌가 하는 불만은 여전하지만, 어차피 받아야 할 훈련이었다면 기꺼이 맞이할 것을, 하는 후회가 밀려든다. 행복한 훈련이려니 하면서 말이다. 그랬다면 밤을 지새울 때 몸은 피곤할지언정 마음은 조금 편안하지 않았을까. 그리고 아기 때문에 잠 못 자는 날들은 긴 인생 중에 아주 짧은 시간이라는 데까지 생각이 미쳤더라면 짜증도 덜 내고, 더 감사하는 마

음으로 살 수도 있지 않았을까 하는 마음도 든다.

　머지않아 우리 아기는 잠들 때 나의 품도, 나의 자장가도 필요로 하지 않을 것이다. 밤에 벌떡 일어나 두리번거리며 엄마를 찾는 일도, 엉금엉금 기어와 내게 코를 박고 잠드는 일도 없을 거다. 그때가 되면 아기를 뉘여놓고 잠깐 숨을 돌리던 찰나의 순간들, 작은 아기를 안고 먹색의 창밖을 바라보던 밤들마저 많이 그리울 것 같다. 그렇게 길게 느껴지던 시간들이 이제와 돌아보니 참 짧았구나 하고 그리워할 것 같다.

한 그릇에 담고 싶은
엄마의 사랑은···

한동안 매일 식탁에서 딸과 전쟁을 치렀다. 먹고 먹이는 문제로 끼니마다 실랑이를 벌인 것이다.

넙죽넙죽 잘도 받아먹는 아기들도 많던데 우리집 아기는 어쩜 그렇게 먹지 않는지 도통 알 수 없었다. 내 마음에 들도록 먹은 적이 단 한 번도 없었고, 육아서에서 권장하는 적정량을 채운 적도 거의 없었다. 고형식이 주식이 되어야 할 때가 왔는데도 숟가락에 놓인 것은 뭐 하나 열심히 먹지 않으니 답답했다. 재료나 입자를 아무리 다양하게 해봐도 조금 씹는 척하다가 혀로 뱉어내기 일쑤인데다, 몇 입 받아먹나 싶으면 이내 입술을 꼭 다물고 손으로 숟가락을 탁 쳐버리곤 한다. 얄밉게시리. 내가 만든 것이 맛이 없어서 그런가 싶어 시판이나 배달 이유식도 여러 종류로 시도해보았지만 어느 것 하나 그녀의 맘에 드는 눈치가

아니었다.

친정엄마는 아기가 다 자기 양에 맞게 먹고 있는 거니까 너무 애닳아 하지 말라고 한다. 나도 안다. 제대로 먹지 않았다면 저렇게 잘 자라고 있지 않겠지. 그래, 나름 충분히 먹었으니 안 먹는 것일지도 모르지…

그러나 마음이 머리와 같을 리가 없다. 딸내미가 밥을 잘 먹지 않을 때마다 엄마인 내 마음은 타들어간다. 소아과 의사에게 "아기가 잘 먹나 봐요"라는 말을 듣는 우리 딸이 내 걱정처럼 영양 부족 상태는 아닐 것이다. 그런데도 엄마로서 아기가 충분히 영양을 섭취하지 못하고 있는 건 아닐까 걱정을 떨치기가 힘들다.

가끔은 부족한 엄마라며 나 스스로를 탓하기도 한다. 밥도 하나 제대로 못 해주고 못 먹이는 엄마라니 한심한 느낌이 든달까. 분명 과대망상이겠지만, 딸이 밥을 거부하면 꼭 나를 거부하는 것 같다. 도대체 뭐가 문제인가 싶어 새벽까지 잠을 이루지 못한 날도 있다. 아기를 먹이고 키우는 일, 모유수유부터 이유식까지 어느 것 하나 쉬운 게 없다.

그런데 재미있는 것은 친정엄마다. 우리 엄마는 손녀가 잘 안 먹는 것에 대해서 "다 자기 양에 맞게 먹고 있는 거다"라며 나름 의연한 모습을 보이면서도, 내가 많이 안 먹는 것은 늘 불만이다. 그렇게 안 먹어서 아이를 어떻게 키우겠느냐며 성화고, 너 닮아서 딸이 그런 거라며 핀잔을 준다. 함께 모여 식사할 때 나의 딸내미가 찡찡대기 시작하면

가장 먼저 엉덩이를 떼는 사람은 아기 엄마인 내가 아니라 외할머니인 친정엄마다. "마저 천천히 먹어라. 엄마는 배 별로 안 고파"라는 말로 나를 안심시키면서.

엄마가 나를, 내가 아기를 조금이라도 더 먹이려 애쓰는 것은 자식을 향한 사랑 때문이다. 조금이라도 더 먹어서 더 건강해지길 바라는 마음. 밥은 이렇게 사랑의 대명사 노릇을 한다.

사랑의 밥 먹여주기

김혜연(1985~)의 〈먹여주기〉라는 영상 작업에는 마주앉아 서로에게 밥을 먹여주는 남녀가 등장한다. 여자는 한 알이라도 흘릴 새라 남자 쪽으로 몸을 한껏 기울이기 위해 무릎까지 꿇고 밥숟가락을 한 손으로 떠받치고 있다. 어서 먹으라는 듯 자신의 입도 동그랗게 모았다. 남자도 쉴 새 없이 여자에게 밥을 떠먹여준다.

여기서 밥을 먹여준다는 것은 사랑을 주는 의미라고 그녀는 설명한다. 작가는 상대에 대한 사랑, 또는 관심을 표현하고 싶을 때 우리가 쉽게 선택하는 방법이 밥을 먹이는 것이라는 생각에서 이 작업을 시작했다고 한다. 그녀의 말처럼 우리가 가장 편하게 관심을 표현하는 방법은 많은 경우 '밥'이다. "같이 밥 먹을래?" "식사하셨어요?" "좀더 드

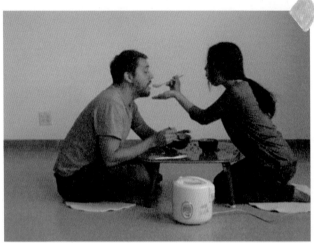

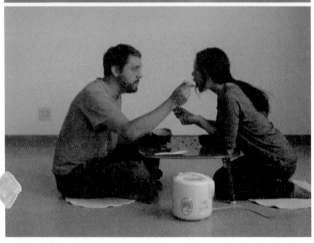

김혜연, 〈먹여주기〉, 2012년

세요" 등의 다양한 말로 상대에 대한 내 마음을 표현할 때가 얼마나 많은가. 영상 속 남녀 또한 자신의 사랑을 담뿍 담은 밥 한 숟가락을 마주 앉은 이에게 끊임없이 건네고 있다.

그런데 이 작품에서 한 가지 주목할 점이 있다. 밥을 받아먹는 두 사람 다 행복해 보이지 않는다는 것이다. 사랑하는 이에게 밥을 먹여 주는 것은 언뜻 보면 로맨틱하다는 생각이 들지만, 이 작품의 남녀는 로맨틱과는 거리가 멀다. 도리어 영상이 진행될수록 그들은 고통스러워 보인다. 배는 불러오고, 상대방이 방금 입에 넣어준 밥은 아직 다 씹어 넘기지도 못했는데 더 먹으라는 밥숟가락이 쉬지 않고 들어온다.

두 사람 사이에 놓인 밥솥의 밥이 다 없어질 때까지 계속해서 들어올 기세다. 받아먹는 쪽은 사랑하는 이의 마음이 담긴 그 숟가락을 차마 거절할 수 없다. 그리고 자신도 밥, 아니 사랑을 한가득 떠서 사랑하는 상대에게 숟가락을 건넨다.

사랑을 줄 때는 받는 사람의 입장을 고려해야 한다는 작가의 메시지가 선명하게 읽힌다. 사랑의 밀도가 높을수록 표현은 더욱 지혜로워야 한다는 만고의 진리가 새삼스럽게 다가온다.

김혜연, 〈눈 가리기〉, 2011년

사랑이라는 이름으로 눈 가리기

사랑을 전하는 일은 이렇게 쉽지 않다. 사랑이 깊을수록 더 어렵고 그 래서 더 조심스러워야 한다.

김혜연은 사랑의 표현이 때론 폭력적일 수 있음을 또다른 비디오 작업인 〈눈 가리기〉에서 보여준다. 화면에는 작가 자신과 당시 그녀의 연인이었던 한 남자가 등장한다. 그들은 처음에 조심스럽게 서로에게 접근한다. 하지만 상대의 눈을 가리려고 애쓰는 중에 손짓과 발짓은 점차 거칠어진다. 얼굴을 때리거나 발차기를 하는 등, 몸싸움은 점점 격렬해지고 때로는 화면 밖으로 사라지기도 한다.

이 비디오를 통해 관람자는 잘못된 사랑의 표현이 얼마나 폭력적 인지 제3자의 입장에서 안전하게 확인하게 된다. 그리고 자신이 주고 받았던 사랑의 표현에 대해 되짚어보게 된다. 내가 표현한 사랑이 상 대방에게 폭력적이지는 않았을지, 또 내가 받은 사랑 중에 거칠다 느 꼈던 것은 없었는지. 비디오에는 연인이 등장하지만 작가는 이것이 꼭 남녀 간의 사랑에 한정된 이야기는 아니라고 말한다. 이 작품의 해석 은 사랑하는 모든 관계로 열려 있다.

적당량의 사랑을 준다는 것

소아정신과 의사 오은영 교수는 "엄마 입장에서 아이가 잘 먹지 않으면 애가 타서 한 숟가락이라도 더 먹이려 애쓰게 되지만, 아이 입장에서는 자기 입으로 들어오는 것을 마음대로 통제할 수 없는 것만큼 큰 스트레스가 없다"고 설명하면서, 싫다는 아이에게 밥을 먹이는 것이 어쩌면 폭력일 수 있음을 경고한다. 엄마가 날카로운 포크나 딱딱한 숟가락을 들고 무서운 얼굴로 먹을 것을 강요한다거나 안 먹으면 혼난다고 겁을 주면, 아이는 그것을 공격으로 받아들인다는 것이다.

사랑의 숟가락이 때론 폭력이 될 수 있다… 어찌 숟가락뿐이겠는가. 사랑하니까 하는 바른말이 잔소리가 되기도 하고 사랑하기에 건네는 손길이 간섭으로 느껴질 수도 있을 것이다.

내 사랑이 제대로 전달되지 않는다니, 이런 비극이 세상에 또 있을까. 누구나 자신의 사랑이 상대에게 왜곡되어 받아들여지지 않기를 바란다. 세상 그 누구보다 깊고 진하게 사랑하는 내 아이라면 더더욱. 그러니 아이가 엄마의 마음을 언제나 '사랑'으로 느낄 수 있도록 아이에 대한 엄마의 관심과 돌봄은 늘 '적당'해야 한다. 그 '적당'이 어디까지인지 체득하는 것이 아마 평생의 숙제가 될 테지만 말이다.

함께여도
외롭단다

최근에 멀리 타지로 이사 간 친구에게 안부를 물었다. 아직 동네 친구를 사귀지 못했다는 그녀는 매일을 하루종일 아기와 둘이서 보내고 있다고 답했다. 예전 동네에서는 공원에도 가고 문화센터도 다니곤 했는데, 새로 이사 간 곳에는 그런 시설마저 가까이에 없다며 아쉬워했다. 아기가 없던 때의 나라면 아마 친구의 말을 이해하지 못했을 것이다. 아기와 단둘이 하루종일 집에 있는 생활이 무엇을 의미하는지, 아기를 키우는 데 문화센터 따위가 왜 필요한지 말이다. 엄마가 된 지금의 나는 아기와 온종일을 단둘이 보내는 시간이 얼마나 힘든지 잘 안다. 그리고 그 힘겨움의 본질이 외로움이라는 것도. 종일 아기의 언어로 이야기하며 아기를 달래고 어르고 챙기다보면 대화를 나눌 수 있는 '어른 사람'이 몹시도 그리워지기 마련이다.

유학중에는 토요일 아침마다 커피숍에 가곤 했다. 공부할 것을 산더미처럼 이고 지고 조용한 커피숍 구석에 박혀서 한참을 보냈다. 거기서 공부가 더 잘된다거나 커피 맛이 좋아서가 아니었다. 주말에는 급격히 외로워졌기 때문이다. 수업도 없고 딱히 만날 사람도 없던 토요일이면 사람 곁에 있고 싶어졌고, 주문을 받는 종업원과의 그 짧막한 대화 아닌 대화마저 절실했다.

아기 엄마가 되어서도 그와 비슷한 필요를 느낀다. 아기가 아닌 어른인 타자와의 교류가, 외부 세계와의 접촉이 필요하다. 아기 엄마들이 아이를 데리고 문화센터 같은 곳에 가는 이유는 그것이 꼭 아이의 발달에 실질적인 도움이 되거나 여유로워서는 아니다. 그곳에는 비슷한 월령의 아기들과 그들의 엄마들이 모이고, 프로그램이 진행되는 동안에는 아기가 혹여 울며 보채더라도 온전히 이해받을 수 있어서다.

백화점 같은 어른들의 공간으로 굳이 아기를 데리고 나오는 일 또한 엄마들이 생각이 없거나 쇼핑에 목이 말라서가 아니다. 그곳이 그나마 수유실이나 기저귀갈이대와 같은 시설을 많이 확보하고 있고 유모차 대여 서비스 등을 갖추어, 아기를 데려온 엄마를 비교적 많이 배려해주는 공간이기 때문이다. SNS에 아기 사진을 올리며 소소한 일상을 기록하는 것 역시 나와 비슷한 엄마들과의 대화를 원하기 때문이다. 집의 적막을 깨는 초인종 소리, 택배 아저씨마저 반갑다는 엄마들의 이야기가 우스갯소리만은 아니다.

엄마들은 외롭다. 그래서 아기를 들쳐 안고 힘들어도 굳이 외출을 하는 거다. 저렇게 어린 아기를 데리고 왜 나오느냐는 타인들의 눈총을 견디고, 식당과 카페를 왜 시끄럽게 만드느냐는 타박을 받아가면서 말이다.

나와 친구들과 커피 마시는 여인들

아기와 단둘이 보내는 하루하루가 반복될 때마다 에른스트 루트비히 키르히너Ernst Ludwig Kirchner(1880~1938)의 작품 〈커피 마시는 여인들〉을 머릿속에 그려본다. 그림 속에는 에프터눈 커피 테이블이 세팅되어 있고 중산층 복장을 한 세 명의 여인이 자리하고 있다. 작품은 전반적으로 즐거운 느낌이 흐른다. 붓터치나 인물의 형태가 둥글둥글하고 노랑과 연두, 오렌지색이 주조를 이루어 따뜻한 느낌도 준다. 여인들의 표정도 굉장히 밝다. 화면 속 여인들이 무슨 이야기를 하고 있는지, 서로 어떤 사이인지 모르겠지만 함께 있어 즐거운 것은 확실해 보인다.

그들의 모습 위로 슬며시 나와 친구들의 얼굴을 대입해본다. 나도 그림 속 여인들처럼 친구들을 만나 맛있는 것도 먹고, 이야기도 나누고 싶다고 상상해보는 거다. 외로움 따위 훌훌 떨쳐버리고.

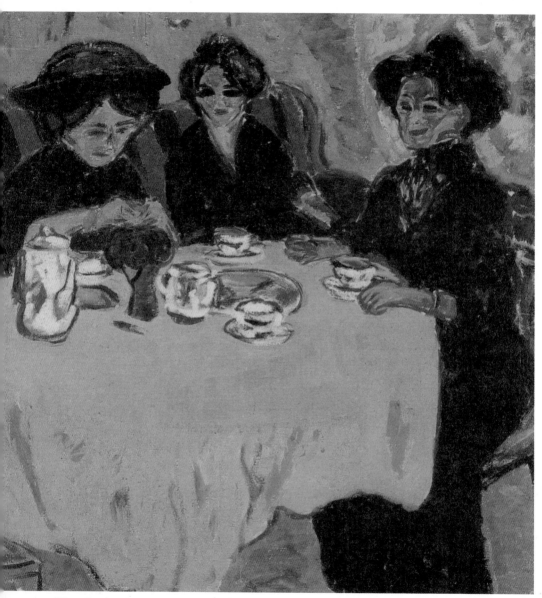

에른스트 루트비히 키르히너, 〈커피 마시는 여인들〉, 1907년

다리파 화가들에게서 동료를 그리다

키르히너가 이 그림을 그렸을 때는 그가 독일에서 '다리파 Die Brücke'라는 그룹으로 활동하던 시기였다. 다리파는 혁명적인 정신과 회화를 연결하는 '다리'가 되겠다는 포부를 가진 독일의 젊은 청년들, 에른스트 키르히너, 에리히 헤켈, 카를 슈미트-로틀루프, 프리츠 블라일이 1905년에 창립한 독일의 표현주의 그룹이다.

다리파가 활동하던 20세기 초는 칸딘스키와 프란츠 마르크의 청기사파, 마티스의 야수파, 피카소와 브라크의 입체파, 이탈리아의 미래주의, 트리스탄 차라가 구심점이 되었던 다다 등 수많은 예술 그룹이 생겨나던 때로, 미술사에서 가장 많은 단체가 동시다발적으로 만들어진 시기였다. 국내외적으로 어렵고 혼란스러운 이 시기에 예술가들은 서로 뭉치기를 원했다. 예술에 대한 확신을 공고히 하고, 서로에게 앞으로 나아갈 자극을 주는 동료들이 필요했던 것이다.

그런데 애석하게도 다리파는 1913년에 해체되었다. 키르히너가 『다리파 연감』을 발행하면서 자신을 그룹의 대표적인 미술가로 기술했는데, 이것이 동료 회원들을 화나게 했기 때문이라고 전해진다. 그러나 그로부터 13년이 지난 후 키르히너는 다리파 시절을 떠올리며 멤버들의 모습을 담은 〈다리파 화가들〉을 그렸다. 이 그림은 다리파 시절이 키르히너에게 얼마나 큰 의미였는지 짐작하게 한다. 1920년대 후

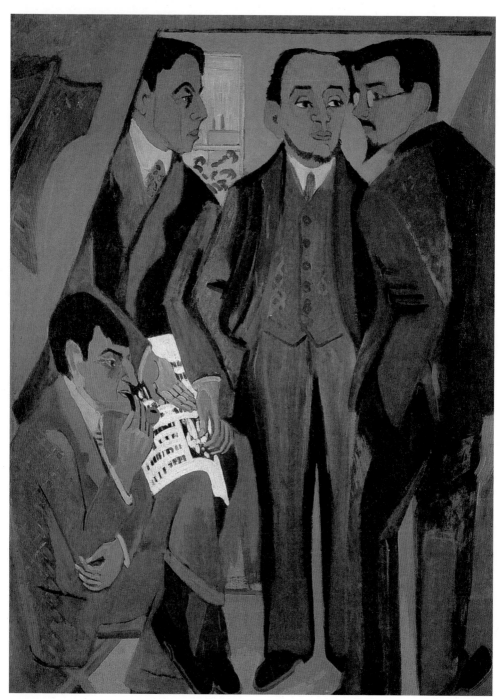

에른스트 루트비히 키르히너, 〈다리파 화가들〉, 1926~27년

반 독일에서는 나치의 영향력이 점차 커지면서 예술가들이 위협을 느끼고 있었고, 이런 상황 속에서 키르히너가 동료들을 얼마나 그리워했을지 추측할 수 있다. 키르히너는 1930년대 내내 우울증에 시달렸고, 1937년 나치 정권은 그를 〈퇴폐미술 전시회〉에 포함시켰다. 키르히너는 1년 뒤 자살했다.

엄마에게도 동료가 필요하다

비슷한 이유로 나는 동료 엄마가 필요하다고 절실히 느낀다. 서로의 고충을 이해하고 위로한다는 의미에서 그리고 서로의 육아를 격려한다는 차원에서.

외국에서 아들 둘을 키우는 친구는 며칠 전 자기가 주도적으로 동네 엄마들 모임을 만들었다는 소식을 전해왔다. 인터넷 지역 카페를 통해 비슷한 월령의 아기 엄마들과 일주일에 한 번, 아기들을 데리고 만난다는 이야기였다. 일주일에 반나절, 얼마 되지 않는 시간이지만 그 모임은 친구의 생활에 적지 않은 활력을 주는 것 같았다. 남편이나 가족이 아닌 동료 엄마들만이 줄 수 있는 위로나 도움은 그만큼 중요하다.

대부분의 육아서는 아기와 함께 다른 엄마들을 만나는 것을 지양하라고 충고한다. 아무래도 여럿이 있다보면 자신의 아기에게 주의를 쏟

기 어렵고, 다른 사람들의 기호를 고려하다보면 아이의 성향과 잘 맞지 않는 일과를 보내기 쉽다는 게 그 이유이다. 옳은 말이다. 육아서에서 말하는 것처럼 아이의 기질에 꼭 맞춘, 엄마와 밀착된 하루는 아이에게 매우 이상적이다. 그런데 현실 속의 엄마에게는 동료 엄마들과 모여서 맛있는 것도 먹고 대화도 나누는 날이 종종 필요하다. 아이와 나의 상황에 맞춰 그 빈도를 조절한다면, 엄마들의 모임도 분명 아이와 엄마 모두에게 긍정적으로 작용할 수 있지 않을까 싶다. 아이의 행복에 있어 엄마의 충만한 행복은 필수조건이니까.

여행
갈증

"아기를 낳는 것은 얼굴에 문신을 하는 것이다."

영화 〈먹고 기도하고 사랑하라〉 속 대사이다. 아이를 낳은 후에는 출산 전의 삶으로 결코 돌아갈 수 없으며, 출산이 여성의 삶에 주는 변화는 너무나 확연하기에 그만큼 확신이 있어야 한다는 말이다. 이 말은 갓난아기를 키우고 있는 초보 엄마가 아기가 없는 여주인공에게 건넨 명언이다. 얼마 뒤 이 영화의 주인공은 자기 자신을 찾겠다며 이탈리아, 인도, 발리로 1년 동안 여행을 떠난다. '나를 찾아 떠나는 여행'이라니, 그것도 1년씩이나! 그야말로 '얼굴에 문신하지 않은 자'만이 누릴 수 있는 특권이지 않은가. 영화를 보는 동안 여행을 결심한 여자주인공이 앞으로 무엇을 발견하고 알아가게 될까 하는 데에는 큰 관심이 가지 않았다. 영화 초반부터 '마음껏 여행 다녀서 좋겠다'라는 생각

만이 머릿속을 맴돌았다.

　딸에게 줄 수 있는 최고의 선물이 여행이라고 생각했던 친정아버지 덕분에 나는 어려서부터 이곳저곳 꽤 많은 곳을 다녔다. 그런데 슬프게도 임신하고부터는 여행을 통 할 수 없었다. 임신 초기와 중기에는 건강상의 이유로, 그리고 후기에는 논문을 마무리하느라 가까운 곳으로의 여행도 쉽지 않았다. 아기가 태어난 후로는 감히 떠날 엄두를 내지 못했다. 아기를 데리고 여행을 가자니 내가 너무 고생스러울 것 같았고, 그렇다고 부모님께 아기를 맡기고 가자니 죄송함과 걱정이 앞서서 발길이 떨어지지 않았다. 요즘은 갓난아기를 데리고 여행을 떠나는 가족도 많이 있던데, 겁 많고 체력 약한 나 같은 엄마는 그저 그들을 부러워할 뿐이다.

어디로든 내 마음대로, 휴대용 도시

대신 아기가 잠든 틈에 인슈전尹秀珍(1963~) 작가의 《휴대용 도시》 시리즈를 떠올리며 머릿속으로나마 이 나라 저 나라를 여행해본다.

　《휴대용 도시》 시리즈는 여러 도시에 사는 사람들이 입던 옷을 받아서 조각조각 자른 뒤, 바느질 작업을 통해 세계의 도시들로 만들어 여행 가방 안에 설치한 작품이다. 도쿄의 후지산이나 상하이의 동방명

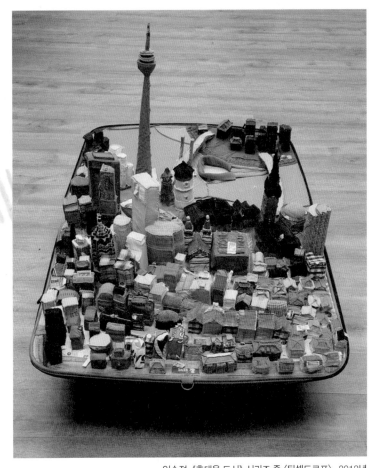

인슈전, 《휴대용 도시》 시리즈 중 〈뒤셀도르프〉, 2012년

《휴대용 도시》 시리즈 작업중인 작가 인슈전

주, 파리의 에펠탑, 뉴욕의 엠파이어스
테이트 빌딩, 싱가포르의 사자상과 같
은 랜드마크들을 찾으며 도시 이름을
맞춰보는 재미가 쏠쏠하다.

　인슈전은 마오쩌둥이 중국을 이끌
던 1963년에 태어났다. 그녀 세대에게
여행은, 특히 해외여행은 흔한 일이 아
니었다. 그러다 덩샤오핑 집권 후 중국
이 개방정책을 시작하고 중국현대미술
이 국제적 관심을 받게 되면서, 인슈전
또한 작가로서 국제적 인지도가 점차 쌓여갔다. 1990년대 말부터 세
계 여러 도시에서 열리는 전시에 초청을 받았던 그녀는, 그때부터 자
신이 방문했던 도시들을 여행 가방에 담는 작업을 시작했다.

　여행을 많이 하는 그녀는 자유로운 싱글의 몸일 것 같지만, 사실 딸
아이를 키우는 엄마이기도 하다. 딸이 태어난 후로도 그녀는 쭉 세계
를 돌아다니며 전시를 해왔는데, 생각해보면 작가로서 국제 미술무대
에 지속적으로 참여한다는 것은 고무적인 일이지만, 어린아이를 키우
는 엄마가 일 때문에 계속해서 세계 방방곡곡을 돌아다니는 건 그리 쉬
운 일이 아니었을 것이다. 엄마로서 집을 계속 비울 수밖에 없는 것은
분명 아이에게도, 엄마에게도 보통 일은 아니다.

딸의 세번째 젓가락

그래서일까. 인슈전은 2013년, 당시 열한 살이던 딸과 함께 여행하며
공동 작품을 만들었다. 동료 작가인 남편 쑹둥宋冬(1966~)과 딸 쑹얼
루이(2003~), 그리고 인슈전이 함께한 〈세번째 젓가락〉이다. 이《젓
가락》시리즈는 인슈전과 쑹둥 부부가 2002년부터 간헐적으로 선보여
온 공동 작업으로, 크기와 형태만 합의한 채 각자의 스튜디오에서 젓
가락 한 짝을 만들어 함께 전시하는 방식으로 진행된다. 작품이 완성
될 때까지는 서로의 작업을 볼 수 없다. 그래서 개별적이면서도 통일
감 있는 작품이 완성되는데, 이는 서로 다른 개인이 만나 짝을 이루는
부부의 속성을 대변한다.

　〈세번째 젓가락〉역시 같은 원칙으로 만들어진 것인데, 이번에는
작가가 세 명이라 젓가락이 세 개가 되었다. 딸 쑹얼루이가 자신도 작
업에 참여하게 해달라고 부모에게 부탁했다고 한다. 두 개가 한 쌍을
이루는 젓가락이기에 부부는 처음에 고민하다가, 고심 끝에 딸의 제안
을 받아들였다. 아빠 쑹둥은 GPS를 부착한 커다란 리모콘 모양의 젓
가락을, 엄마 인슈전은 자동차에 장착하는 플루트에서 고안한 젓가락
을, 그리고 딸 쑹얼루이는 반려견의 털을 이용하여 늑대를 형상화한
젓가락을 만들었다. 그렇게 세 개의 막대기로 이루어진 그들만의 젓가
락이 완성되었다. 이들의 작품은 미국 필라델피아의 옛 저택을 개조한

인슈전, 쑹둥, 쑹얼루이, 〈세번째 젓가락〉, 2013년

체임버스 아트 갤러리에 전시되었다.

　작품과 그 전시를 위해 인슈전의 가족은 함께 여행을 했다. 어디에 전시되는가, 하는 장소적 특성이 중요한 전시였기 때문에 함께 사전답사를 한 뒤, 베이징으로 돌아가 작품 준비기간을 가졌다. 그리고 또 함께 필라델피아로 건너가 작품을 설치했다.

　본래 《젓가락》 시리즈가 부부 콜라보레이션에서 출발했고 가족에 대한 이야기를 담고 있었다는 점에서, 딸 쑹얼루이가 세번째 젓가락을 추가한 것은 이 시리즈의 완성으로 볼 수 있을 것이다.

여행은 기억이 아니다

요즘 나는 인슈전처럼 딸과 함께 여행하는 꿈을 꾼다. 일곱 살 딸아이와 유럽 여행을 다녀왔다는 여행기, 초등학생 아이와 우리나라 방방곡곡을 돌아다닌 이야기, 남매와 함께 제주도에서 한 달을 체류했던 체험기 등등의 책을 읽으며 남편과 딸과 함께 갈 여행 후보지를 하나둘 꼽아본다. 이제 겨우 걸음마를 연습하는 아기이지만 조금만 더 크면 여기저기 열심히 돌아다니고 싶다. 멀리가지 않아도, 새로운 곳이 아니어도 괜찮다. 딸과 함께라면 어디든 처음인 듯 설레고 흥미진진할 것 같다.

딸의 초등학교 입학 선물로, 함께 80일 동안 유럽을 여행했던『일곱 살 여행』의 저자는 다른 사람들로부터 종종 아이는 기억도 못할 텐데 뭘 그렇게 열심히 데리고 다니느냐는 핀잔을 들었다고 한다. 그러나 저자는 아이가 무엇을 보았고 어디를 갔는지를 기억하는 게 중요한 것은 아니라고 말한다. 정말 중요한 것은 아이의 머리가 아닌, 마음에 차곡차곡 쌓여간다고 믿기 때문이다. 나도 동의한다. 아이가 나중에 어디를 갔고 무엇을 봤는지 기억하지 못해도 상관없다. 여행의 목적은 아이와 함께 특별한 날들을 보내는 것, 손잡고 새로운 곳을 탐험하는 것, 그리고 추억을 공유하는 것이다. 그 자체로 큰 축복이다. 혹시라도 아이가 여행을 통해 평소 자신을 둘러싼 세상보다 조금 더 큰 세계가 있다는 것을 어렴풋이나마 알고, 다름과 새로움에 대한 두려움을 덜어 낼 수 있게 된다면, 그걸로 충분하다.

아플
권리

돌잔치를 며칠 앞두고 딸은 몇 날 며칠을 고열에 시달렸다. 병원에서는 감기라고 했지만 별다른 증상 없이 열만 계속 났다. 약을 먹여도 효과는 잠깐일 뿐 열은 이내 다시 올랐다. 돌 무렵에 흔히들 겪는다는 돌치레인가 싶으면서도 온갖 걱정이 들었다. 아이가 나을 수 있다면 무슨 일이든 할 텐데 엄마가 해줄 수 있는 일에는 한계가 있었다.

아기가 아프면 엄마는 같이 아프다. 몸과 마음이 모두 아프다. 가장 고통스러운 사람은 당연히 환자인 아기이지만 엄마 또한 육체적으로 힘에 부친다. 통 먹지도 않고, 잠도 잘 못 자는 아기는 평소보다 많이 보채기에 계속 안아줘야 하고, 열을 떨어뜨리려면 밤낮 할 것 없이 물수건으로 찜질을 해줘야 한다. 코라도 막히면 아기가 누워서 잘 수 없기 때문에 계속 업어 재워야 한다. 엄마의 몸은 축이 난다. 아무리 체력

이 좋은 엄마라 하더라도 이런 일들이 반복되면 지치기 마련이다.

물론 마음도 아프다. 하루종일 힘없이 축 처져 있는 아가, 몸이 불덩이처럼 뜨거워서는 아무것도 먹지 않고 눈도 잘 못 뜨는 우리 아가, 입이 써 괴로워도 약을 먹어야 하는 아가, 아이의 이런 모습을 보면 차라리 내가 대신 아팠으면 좋겠다는 마음이 절로 든다.

그리고 이 마음에 죄책감이 얹어진다. 혹시 옷을 너무 얇게 입혔나, 무리해서 자꾸 밖으로 데리고 다닌 건 아닌가, 에어컨을 과하게 틀었나 등등의 자책을 하며 병의 원인을 나의 실수에서 찾는다. 병간호는 다른 사람이 잠깐 도와줄 수도 있고 남편과 다른 가족들도 아이의 상태에 마음 아파한다. 하지만 이 죄책감은 엄마만 갖는, 그리고 대부분의 엄마들이 공통적으로 느끼는 감정이다.

정신건강의학과 전문의 정우열 박사는 "아이가 아플 때 엄마의 불안과 죄책감은 활개를 친다"고 말한다. 워킹맘은 아이가 자신을 필요로 하는 데도 아이와 함께할 수 없다는 것에 죄책감을 느끼고, 전업맘은 자신의 실수로 아이를 병에 걸리게 했을지도 모른다는 생각에 죄책감을 가진다는 것이다. 이러나저러나 아이가 아프면 엄마는 죄인이 된다.

아픈 아이와 모성

프랑스의 화가 외젠 카리에르Eugène Anatole Carrière(1849~1906)의 작품에는 아픈 아이와 그를 꼭 안고 있는 엄마의 모습이 담겨 있다. 아이의 병명을 정확하게 알 수는 없지만, 힘없이 축 늘어진 아이가 옷을 얇게 입고 있는 것으로 보아 고열에 시달리는 중이 아닐까 싶다. 힘이 없어 눈도 뜨지 못하는 아이는 한쪽 손으로 엄마의 볼을 어루만지고 있다. 엄마에게 안겨 있다는 데서 안도를 얻으려는 것 같고 어쩌면 엄마를 위로하는 것 같기도 하다.

계속되는 간호로 몸과 마음이 지친 엄마는 차라리 눈을 감았다. 그리고 한 손으로는 아이의 허리를, 또 한 손으로는 아이의 팔을 붙잡고 있다. 아이를 꼭 안고 있는 팔과 굳게 다문 입술에서 있는 힘껏 아이를 돌보겠다는 엄마의 의지가 느껴진다. 어쩌면 엄마는 "제발 아프지 말아줘. 엄마가 미안해"라는 말을 끊임없이 되뇌고 있는지도 모른다. 흔히 카리에르를 '상징주의 작가'로 분류하지만 아픈 아이를 안고 있는 엄마의 복잡하고 무거운 마음을 이렇게 '사실적'으로 그려낸 화가는 없을 것 같다.

실제로 카리에르의 큰아들은 많이 아팠다. 그래서 그의 작품에는 유독 아픈 아이와 엄마의 모습이 많다. 그림 속 엄마는 늘 어둡게 그려져 있다. 회갈색의 침울한 색채로 지치고 무거운 표정으로 묘사되었다.

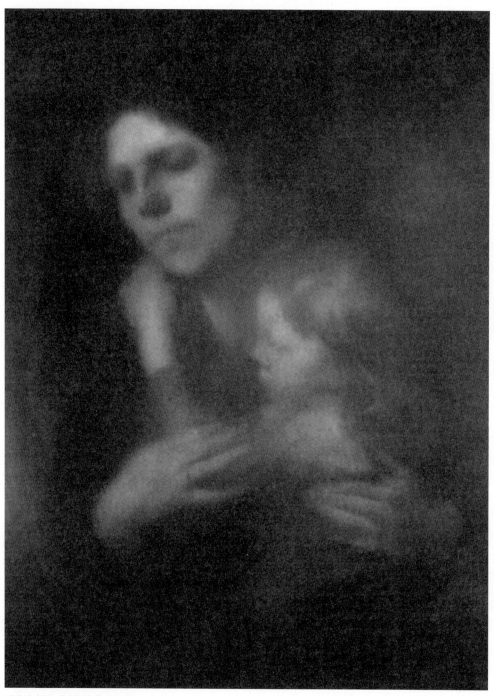

외젠 카리에르, 〈아픈 아이〉, 1885년

이런 점을 들어 당시 비평가들은 카리에르가 그린 모성애는 이전과는 다른, 근심 걱정, 불안과 압박감에 시달리는 어머니의 모성애라고 평했다. 기쁨에 충만한 밝고 환한 모성애가 아닌, 슬프지만 현실적이며 보편적인 엄마들의 모성애, 그 모성애가 그의 그림 속에 담겨 있다.

엄마와 아이를 위한 약

아이의 육체와 엄마의 마음을 모두 치료하는 만병통치약 같은 것이 있다면 얼마나 좋을까. 몸과 마음이 편하게 쉴 수 있는 "안락의자 같은 작품을 만들고 싶다"던 앙리 마티스Henri Matisse(1869~1954)의 작품이라면, 그런 역할을 할 수 있을까.

그의 말기 작업에 속하는 〈이카로스〉에서 마티스는 이전처럼 캔버스에 현란한 색채를 처바르지 않았다. 악화되는 병세와 거듭되는 수술로, 더이상 큰 캔버스 위에 붓을 내리그을 수 없었기 때문이다. 대신 마티스는 종이와 가위를 들었고 병상에서 종이 오리기 작업을 시작했다. 이런 배경에서 시작된 마티스의 종이 오리기 작업은 예술을 통해 병을 극복하고자 하는 작가의 의지와 믿음이 담겨 있다고 할 수 있다.

이 작품은 마티스가 제2차세계대전 중 추락하는 공군 비행사를 그리스 로마 신화 속 인물 이카로스에 빗대어 표현한 것으로 설명되지

앙리 마티스, 〈이카로스〉, 1943–47년

만, 작품 제목을 보기 전에는 추락하는 사람의 이미지를 연상하기란 쉽지 않다. 오히려 이 검은색의 사람은 붉은 심장이 힘껏 뛰도록 신나게 춤을 추고 있는 것 같다. 마티스가 평생 즐겨 다루던 주제 중 하나가 '춤'이었고, 특히 이 작업이 수록된 작품집 제목이 『재즈』임을 감안한다면, 이 해석이 아주 틀리다고는 할 수 없을 것이다.

무엇보다 중요한 것은 〈이카로스〉의 단순한 형태와 발랄한 보색 대비가 보는 이를 즐겁게 만든다는 사실이다. 예술이 인간에게 '안락의 자' 같은 역할을 수행한다면, 한 발 나아가 예술이 사람을 치유한다면, 예술작품이 우리에게 미적 쾌감을 선사하기 때문일 거다.

잃어버린 권리

약 덕분인지 엄마의 간호 덕분인지 얼마 지나지 않아 딸은 건강을 회복했다. 열도 떨어지고 예전처럼 활발해졌다. 천만다행이었다. 그런데 그다음에는 내가 몸살이 났다. 아기가 낫자 긴장이 풀린 것일까. 의사의 진단으로는 몸살감기란다. 약 먹고 푹 쉬라고 하지만 그게 어디 엄마에게 가능한 처방인가. 이제 건강해진 아기는 같이 놀자고 내동 엄마를 찾는다. 나 대신 살림을 하고 아이를 돌보는 가족들에게도 괜히 눈치가 보인다. 예전에는 내가 아프다고 하면 안쓰럽게 보던 남편과

친정엄마의 눈빛에서 이제 측은함을 읽기 어려워졌다. 언제나 어디서나 슈퍼맨처럼 강인해야 할 엄마가 왜 아프고 그러느냐는 책망이 먼저 보인달까. 쉬지 못하니 병의 차도도 영 더디다.

내가 임신했다고 하자 이모는 "엄마가 되는 것은 아플 권리를 잃어버리는 것"이라 했다. 그 말은 과연 사실이었다. 엄마에게는 아플 권리가 없다. 아직 감기 기운이 남아 있어서 그런가, 왠지 더더욱 서글프게 느껴진다. 그런 와중에도 아기는 나아서 다행이라는 생각이 드는 것을 보니 내가 진짜 '엄마'가 되었구나 싶다.

육아 권태기를
대하는 방법

머릿속에 강한 인상을 남긴 몇 편의 영화 중에 왕샤오슈아이 감독의 〈나날들冬春的日子〉(1993)이라는 작품이 있다. 영화가 인상적이었던 것은 스토리가 재미있다거나 장면이 아름답다거나 하는 좋은 이유에서가 아니다. 내가 본 영화 중 가장 지겨운 작품이었기 때문이다.

〈나날들〉에서는 별것 없는 초짜 예술가 부부의 반복되는 일상을 보여준다. 총 상영시간 80분 동안 기승전결 구조를 갖춘 스토리 하나 없이 밥 먹고, 그림 그리고, 빨래하고, 친구 만나고, 잠자는 따위의 소소한 일들이 반복된다. 천안문 사태 이후 중국 젊은이들의 현실을 가감 없이 담아냈다는 의미, 이 영화가 이후 중국 언더그라운드 영화에 디딤돌이 되었다는 영화사적 의의가 있다고 하더라도 지나치게 지겨워서 보는 내내 주리를 틀 수밖에 없었다.

갑자기 이 영화가 떠오른 것은 영화만큼이나 최근의 내 삶이 너무 지루하게 느껴져서다. 오늘도 또 육아 전쟁이구나 싶어 한숨이 나오는 아침, 아기 울음소리에 신경이 유독 예민해지는 오후, 말똥말똥한 아기에게 제발 더 자라고 짜증이 버럭 나는 밤이 요 며칠 지속되었다. 육아 권태기가 찾아온 거다.

영화 〈나날들〉이나 나의 나날들이 지루한 것은 바로 '반복' 때문이다. 하루에도 별 특별할 것 없는 똑같은 일이 수차례 반복되고, 그 하루가 계속 되풀이된다. 물론, 영화 속 예술가들도 현실 속 엄마도 바쁜 하루를 보낸다. 특히 엄마의 매일은 쉬는 시간도 하나 없이, 눈코 뜰 새 없이 바쁘다. 그런데 문제는 그 바쁜 업무에서 성취감을 느낄 수 없다는 데 있다. 그리고 노동의 양, 리듬, 강도를 조정하는 주체가 내가 아니라 타인(아기)에게 있다는 것도 문제다.

변화 없는 일과가 계속되면 어느 순간 권태가 찾아온다. 육아에도 권태를 느낀다고 하면 엄마 자격이 없는 것같이 들리겠지만, 누구든 아무런 변화 없이 같은 일을 계속하면 지루함을 느끼기 마련이다. 엄마도 예외는 아니다.

특별한 것 없는 일상
하지만 반짝이는 그 무엇이

에드가 드가Edgar Degas(1834~1917)가 그린 〈다림질하는 여인들〉에
도 반복되는 매일을 지겹고 피곤해하는 여인들이 등장한다. 파리가 한
창 활기찬 도시의 모습으로 단장하고 있을 때 좁고 어두운 세탁실에서
다림질하고 있는 여인들이다. 작품 속의 한 여인은 잠까지 잔뜩 오는
지 뒷목을 잡은 채 하품을 하고 있다. 매일 같은 곳에서 똑같은 단순노
동을 하려니 하품이 쩍쩍 나오도록 지루할 수밖에 없다. 고단함과 지
루함이 그림에 잔뜩 묻어 있다.

이 세탁부들은 한가해서 권태를 느끼는 것이 아니다. 당시 파리에
서 세탁부의 일은 고되고, 바쁘고, 많았다. 그러나 치열함 속에도 권태
는 끼어든다.

다림질하는 여인이 무료함을 극복하는 방법으로 선택한 것은 빨랫
감 옆에 놓인 압생트다. 파리의 많은 노동자들이 즐겨 찾던 싸구려 술.
우리나라로 치면 소주에 비유할 수 있을까? 한 번 다림질하고, 목을 축
이고, 또 다리미를 밀고. 압생트를 마시는 것은 쳇바퀴처럼 굴러가는
일상을 달래주는 그들 나름의 방법이었다.

작가 나빈(1983~)의 그림에도 특별할 것 없는 일상이 들어 있
다. 그녀는 우리의 하루 중 한 순간을 포착하여 그림을 그린다. 〈Day

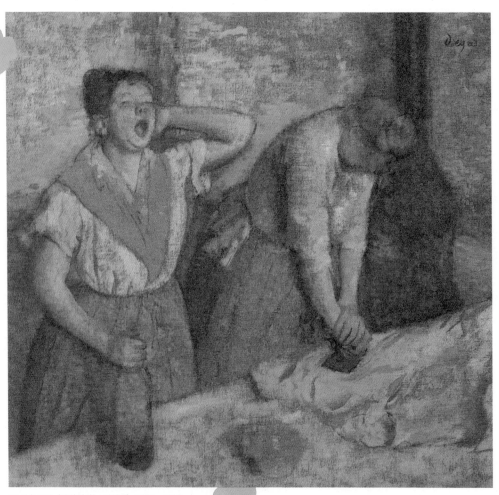

에드가 드가, 〈다림질하는 여인들〉, 1884~86년

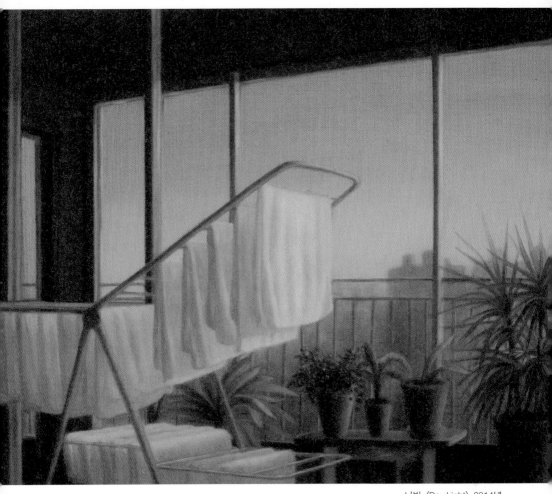

나빈, 〈Day Light〉, 2014년

Light〉에는 햇빛이 가득 들어오는 거실 한편에서 빨래를 말리고 있는 장면이 담겨 있다. 빨래를 하고 말리는 일은 하루가 멀다 하고 반복되는 일과의 한 부분이지만, 어째 나빈의 그림에는 지루함이라는 단어보다 평안함이 더 잘 어울리는 것 같다. 그것은 그녀가 사용한 빛나는 노란색 때문이다. 햇빛을 머금은 것처럼 밝은 노랑의 빨랫감이 탁탁 털어져서 가지런히 널려 있는 모양새, 환하게 들어오는 햇빛의 느낌, 또 작품을 시원하게 만드는 빛나는 노랑과 시원한 파랑의 대조가 보는 이의 마음을 산뜻하게 만든다. 작가의 이름 '나빈'은 아름다울 '나娜'에 빛날 '빈彬'을 써서 '아름다운 빛'이라는 뜻인데, 작가의 이름과 빛으로 충만한 작품이 참 잘 어울린다.

나빈의 그림을 보면 '일상이란 이렇게 찬란한 것이구나' 하는 긍정적인 생각이 든다. 별일 없는 우리의 일상이, 실은 그녀의 작품처럼 빛나고 있는 것이 아닐까? 어쩌면 아기에게 젖병을 물린 채 꾸벅꾸벅 졸고 있는 나의 오늘도 그렇지 않을까? 다만 우리는 늘 그 공간 안에 있어서 일상의 찬란함을 보지 못하는 것인지도 모른다.

나만의 육아 권태기 처방전

육아 권태기를 보내며 권태기 극복의 가장 효과적인 방법은 무엇일까

생각해보았다. 사람들은 보통 권태기에 빠진 연인들에게 새로운 일을 시도해보라고 추천한다. 육아 권태기도 비슷한 방법으로 해결할 수 있을까 반신반의하며 몇 가지 새로운 것들을 시도해보았다. 제일 먼저 한 일은 역시 쇼핑. 가장 지겹게 느껴졌던 몇 가지 물건을 새로 샀다. 낡은 옷을 정리하고 아이와 나의 새 실내복을 마련했다. 하루에도 아이에게 수차례 읽어주어 나도 아이도 지겨워진 동화책을 대신할 새 책도 몇 권 샀다. 여기에 더해 한동안 듣지 않던 음악을 틀어놓거나 새로운 산책로를 개발한다거나 옆 동네 놀이터를 방문하는 것 따위의 일들도 시도했다. 땀을 뻘뻘 흘려가며 가구 배치도 새로이 했다.

그러다보니 어느새 지겨워 죽겠다는 그 느낌은 어느 정도 사그라들었다. 새 물건들이나 새로운 일과보다는 오히려 시간의 힘 덕분이었을 수도 있겠지만, 버텨내야 하는 지겨운 시간을 새로운 무언가로 채우는 것은 꽤 괜찮은 권태기 극복 방법인 것 같다.

육아는 앞으로도 쉬지 않고 계속될 테고 권태는 분명 슬그머니 또 찾아올 거다. 잠깐 모든 걸 정지시키고 쉬었다 가고 싶은 마음도 들 테고 아이가 커갈수록 더 자주 무기력해질지도 모르겠다. 그러니 그때를 대비해서라도 나만의 육아 스트레스 해소 방법을 개발해두면 좋겠다. 운동이든 꽃꽂이든 독서든, 뭐라도 내가 주도적으로 할 수 있고 삶에 활력을 줄 수 있는 것들을 마련해두는 거다. 그러면 또다시 부정적인 감정이 찾아왔을 때, 멋지게 물리칠 수 있지 않을까 기대해본다.

2장

나만의
무언가가
필요하다

나만의
시간

출산과 육아를 불편하리만큼 사실적으로 다룬 프랑스 영화 〈해피 이벤트〉(2011)에서는 이제 막 엄마가 된 주인공 바바라가 두려운 마음을 안고 아기와의 일상을 시작한다. 그녀의 하루를 보면 '헬육아'라는 말이 실감난다. 밥을 먹으려고 전자레인지를 돌리는 순간 아기는 울기 시작한다. 편히 자고 싶어도 침대에 눕히면 엄마가 돌아서자마자 우는 아기를 혼자 둘 수 없는 노릇이다.

결국 바바라는 24시간 아기와 밀착된 생활을 한다. 아기를 안고 밥을 먹고, 아기와 한 침대에서 자고, 아기와 같이 욕조에 들어가 몸을 씻는다. 그녀가 자기를 위해 사용할 수 있는 시간은 한 톨도 없다. 그녀의 지도교수는 9개월 안에 논문을 끝내면 조교수 자리를 주겠다고 제안했지만, 그렇게 고도의 집중력을 요구하는 시간은 꿈도 꿀 수 없다. 논

문은커녕 커피 한 잔만이라도 앉은 자리에서 다 마실 수 있으면 좋겠다고 생각한다.

바바라의 대사처럼 아이와의 하루는 분명 행복하고 충만하다. 그렇지만 숨쉴 틈은 있어야 하는 법이다. 영화의 클라이맥스에서 결국 그녀의 스트레스는 폭발하고 만다. "집에 있다고 내가 내 시간이 있는 줄 알아? 친구 만나러 외출한 지도 1년이나 되었어. 그것도 몰랐지? 나 혼자만의 시간이 필요해." 남편에게 잔뜩 퍼부어대고 그녀는 부엌 귀퉁이에 쪼그려 한참을 흐느껴 운다. 그리고 아기를 남편에게 맡기고 친정으로 떠난다.

영화를 보며 나는 그녀의 심정에 너무나 공감했다. 나 또한 아이를 낳고 나서 '나만의 시간'이 절실해졌다. 아이를 챙기고 집안일을 하다 보면 어느새 하루가 다 가 있다. 밤에 자리에 누워 돌아보면 나를 위해 보낸 시간을 꼽아보기 어려워 마음이 공허해진다. 집에 아이를 봐줄 사람이 누구라도 있는 날에는 화장실에 자주 가곤 했다. 조금이라도 혼자 있고 싶어서. 그리고 상상했다. 일어나고 싶을 때 일어나서 조용히 밥을 먹고 혼자 종일 뒹굴거리며 책도 보는, 현실과 동떨어진 상상을.

누구에게나, 당연히 엄마에게도 조용한 곳에서 홀로 있는 시간이 필요하다. 누군가의 뒤치다꺼리를 하지 않아도 되는 나만의 시간. 누구의 방해도 없이 온전히 혼자가 되는 그런 시간 말이다.

마음이 머무는 공간, 스카이 스페이스

혼자만의 시간이 몹시도 고플 때 나는 제임스 터렐James Turrell(1943
~)의 작품을 떠올린다.

미국 캘리포니아 태생인 제임스 터렐은 형광등과 같은 인공 광원
을 주재료로 한 설치 작품들로 국제적인 명성을 얻은 작가다. 미술에
서 늘 조연을 담당하던 '빛'이라는 소재를 주연으로 끌어올렸다는 점
과 과학적이면서도 신비로운 느낌을 동시에 전달한다는 점에서 미술
계의 주목을 끌었다. 작업 초기에 인공의 빛을 다루던 터렐은 점차 자
연의 빛으로 관심을 확장하였고, 여러 종류의 빛을 다루는 일련의 작
업을 통해 '빛의 작가'라는 멋진 별명을 얻었다.

미술사적 설명은 구구절절하지만 그의 설치 작업은 단순하다. 〈스
카이 스페이스〉는 그저 하얀 색의 방이다. 방안에는 오직 관람자를 위
한 벤치만이 마련되어 있다. 그리고 천장에는 큰 구멍이 뚫려 있다. 작
품의 관람 방법 또한 간단하다. 작품 안에 앉아서 (또는 서서) 천장에
있는 타원형의 구멍을 통해 하늘을 올려다보면 된다.

마음이 머무는 시간만큼 방안에서 하늘의 변화와 구름의 이동을 관
찰한다. 바람을 느끼고 빛을 쐬는 동안 관람자는 마음과 머리가 차분
해지는 경험을 하게 된다. 소란스러운 일상에서 잠시 빠져나와 가만히
조용한 시간을 가지며 깊은 명상에 잠길 수 있는 것이다. 터렐의 작품

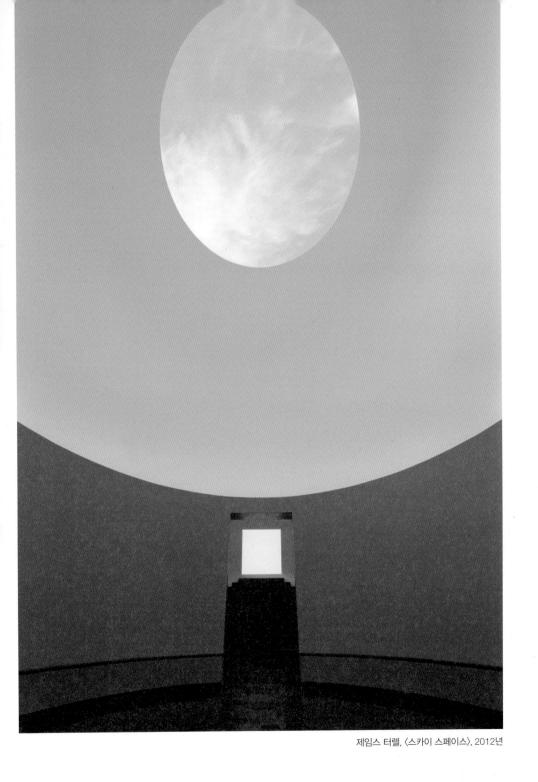

제임스 터렐, 〈스카이 스페이스〉, 2012년

존 컨스터블, 〈야머스 피어〉, 1822년

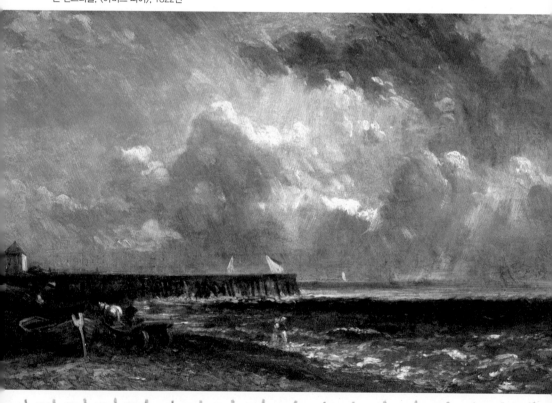

들은 이처럼 관람자에게 고요하고 깊은 생각을 할 수 있는 시간과 장소를 제공하는데, 이는 명상을 통해 구원에 이른다는 믿음을 가진 퀘이커 교도였던 부모님의 영향 때문이다.

하늘 풍경화 야머스 피어 속에 앉아서

터렐이 관람자로 하여금 하늘을 올려다보게 한다면 존 컨스터블John Constable(1776~1836)은 자신이 직접 하늘을 보고 묘사했던 화가이다. 대지주의 아들이었던 컨스터블은 아버지의 소유지를 배경으로 한 전원 풍경을 주로 그렸는데, 그의 풍경화에는 하늘이 많은 부분을 차지한다.

그저 보기 좋은 그림처럼 보이지만 그의 풍경화는 미술사에서 특별한 의미를 갖는다. 화가가 야외로 이젤을 들고 나가 풍경을 직접 보고 그렸다는 점 때문이다. 관념 속의 자연을 그리는 것이 관습이었던 그 시절, 화가가 밖에 앉아 실제 자연을 관찰하며 작품을 그린다는 것은 하나의 혁신이었고, 후에 인상주의자들에게 영향을 미치면서 컨스터블은 현대 미술사의 흐름에서 중요한 작가로 자리매김하게 되었다.

그림을 보면 유유자적 하늘이나 올려다보는 여유로운 시대였으리라 생각하기 쉽지만, 컨스터블이 활동했던 시기는 영국의 산업혁명이

한창인 때였다. 사회는 정신없이 빨리 변했고, 컨스터블의 고향인 영국이나 그보다 먼저 그를 인정했던 프랑스에서도 산업혁명의 물결이 일고 있었다. 컨스터블이 풍경화에 몰두한 이유도, 프랑스인들이 그의 전원 풍경화에 열광했던 이유도, 여유 없이 바삐 돌아가던 산업혁명의 한가운데에서 잠시 하늘을 보며 쉬어가고 싶어서는 아니었을까.

가만히 멈춰서 하늘을 보았던 컨스터블의 그림은 당시 사람들뿐 아니라 오늘의 내게도 공감을 불러일으킨다. 인생에 과부하가 걸린 것처럼 바쁘고 정신없는 나날들. 이런 날일수록 하늘을 볼 시간이 있어야 한다는 것은 동서고금을 뛰어넘는 진리인가보다.

오직 나만 생각할 것

정신과 전문의들은 엄마들도 자기 시간을 사수해야 한다고 소리를 높인다. 내 몸이 충분히 쉬기 위해서는 아이 없이 혼자인 상태가 되어야 하고, 마음이 충분히 쉬기 위해서는 아이와 상관없이 자신에 대해서만 생각할 수 있는 상태가 되어야 한다는 거다. 한마디로 아이와 똑 떨어져 있는 시간이 엄마 자신과 건강한 육아를 위해서 반드시 필요하다는 말이다.

〈해피 이벤트〉의 결말은 이런 의미에서 큰 울림을 준다. 자기 시간

을 갖겠다며 떠나버린 여주인공이 딱히 특별한 일을 한 것은 아니다. 친정 엄마와 차를 마시며 시시껄렁한 농담을 하고, 엄마 옆에 누워서 잠을 자고, 친구와 함께 외출하는 것 정도의 소소한 일들이다. (사실 주변에서 도와준다면 아기를 키우면서도 충분히 할 수 있는 일이다.) 굳이 특별한 일을 꼽자면 하나 있기는 하다. 책상 앞에 멍하니 앉아서 하이데거니 니체니 하는 자신의 전공 서적들을 한참 쏘아 보다가 그동안 준비해온 논문을 컴퓨터에서 영구 삭제한 것이다. 수많은 철학서들을 읽었지만, 우리 삶에서 중요하다는 그 이론들이 정작 현실에서는 아무짝에도 쓸데가 없었다는 깨달음(?)을 그녀는 얻었기 때문이었다. 대신 그녀는 『해피 이벤트』라는 소설을 쓰기 시작한다.

영화는 바바라가 커피숍에서 아기와 남편을 만나는 것으로 마무리된다. 바바라는 "너무 보고 싶었어. 못 본 지 1년은 된 것 같아" 하고 함박웃음을 지으며 아기를 품에 안는다. 그리고 남편에게 말한다. "우리 이제 이야기를 해보자." 자기 시간을 가지면, 마음과 생각이 정리되고 여유가 생기는 법이다. 아기에게 한번 더 웃어주고 아기의 짜증을 한번 더 받아줄 여유 말이다. 그리고 덤으로 망가질 대로 망가진 남편과의 관계를 개선해보고자 하는 의지마저 솟는다.

엄마를 위한
공간

방 하나와 거실만으로 이루어졌던 우리의 신혼집에서 거실은 매우 중요했다. 그곳은 책상과 책장이 있는 나의 공부방이기도 했고 남편과 함께 앉아서 커피를 마시며 이야기를 나누는 휴식처이기도 했다. 그래서인지 SNS에 육아용품으로 점령당한 선배 엄마들의 거실 사진이 등장할 때마다, 우리의 거실만큼은 반드시 부부의 성역으로 지키겠다는 결심을 누구보다 확고하게 했더랬다. 알록달록한 장난감은 절대 사지 않겠다는 다짐도 하고 덩치 큰 육아용품은 들이지 않겠다는 나름의 원칙도 세웠다.

그런데 이 모든 결심은 아기가 태어나면서 무참히 깨졌다. 단 5분이라도 엄마를 쉴 수 있게 한다면 물건의 색이나 크기는 별문제가 아니었다. 심지어 아기는 물건이 알록달록할수록 더 좋아하는 것 같았다. 가

족이 가장 많이 생활하는 곳이 거실이니 아기도 거실에서 가장 많은 시간을 보냈고 아기 매트, 기저귀, 장난감, 담요 등이 그렇게 거실에 자연스레 자리하게 되었다.

이렇게 변하는 과정에서 거실의 정중앙을 차지하던 내 책상과 책장은 갈 곳을 잃었다. 어디 마땅히 둘 데도 없어서 중고시장에 팔아버렸고 절대 버릴 수 없는 컴퓨터와 책들은 식탁 한 귀퉁이에 몰아두었다. 점차 줄어드는 내 공간을 보자니 마치 출산 전의 내 자신이 점차 없어지는 것 같고, 점점 집의 주인은 아기가 되어가는 것만 같아 씁쓸했다. 좁아진 나의 공간을 보며 복잡한 마음이 들었다.

위태로운 의자 위의 여인

윤석남(1939~)의 〈의자 위의 여인〉은 제목 그대로 의자 위에 앉아 있는 여인을 버려진 나무판과 버려진 의자로 만든 작품이다.

작품에서 의자 위에 걸터앉아 있는 여인의 모습은 어딘지 불편해 보인다. 휴식을 취하고 싶어 눈을 감았지만 얼굴에는 어두움과 피로가 묻어 있다. 생기라고는 하나 없는 모습이다. 윤석남 작가는 이 여인의 형상이 젊은 시절의 자기 모습이라 설명했다. 결혼 후 윤석남의 집에는 그녀의 방이 없었다. 대다수의 여성이 그렇듯 그녀의 공간은 부

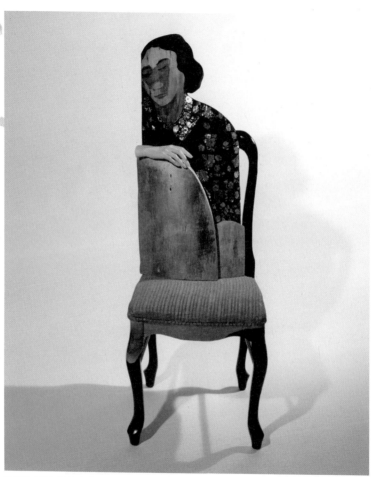

윤석남, 〈의자 위의 여인〉, 1994년

작업실에서 윤석남 작가

억이었다. 주부에게 부엌은 밥을 준비하고 치우는 노동의 공간이다. 게다가 그곳은 개인 공간이 아니다. 부엌은 가족 구성원이라면 누구나 언제든지 들락거릴 수 있는 개방된 공동 소유의 공간이다.

주부가 가장 많은 시간을 보내는 집안에 자신의 공간이 없다는 것은 삶에 자신의 자리가 없음을 상징한다고 윤석남은 말한다. 그리고 본인 역시 당시에 나는 누구인지, 왜 사는지 등, 자기 자신에 대해 많은 고민을 했다고 회고한다. 〈의자 위의 여인〉에는 작가의 이런 경험과 고민이 녹아 있다. 나무 위에 채색된 여인은 따라서 윤석남 자신의 자화상이자 그녀와 비슷한 경험을 공유하는 여인들의 초상이다.

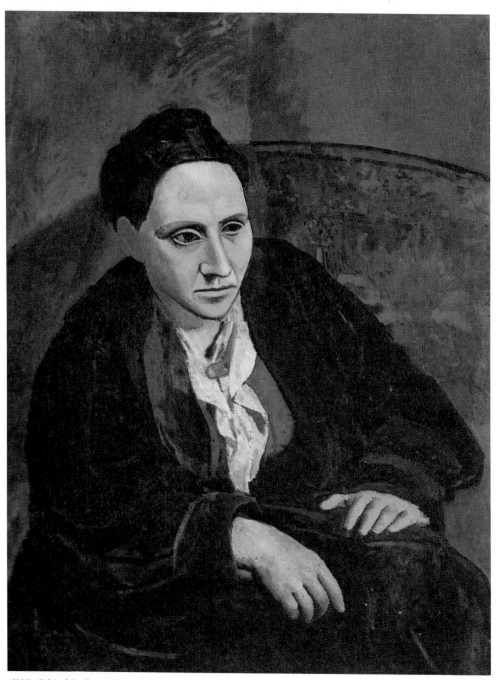
파블로 피카소, 〈거트루드 스타인의 초상〉, 1905~06년

당당한 여자 거트루드 스타인의 초상

똑같이 의자 위에 앉아 있는 여인이지만, 피카소Pablo Picasso (1881 ~
1973)가 그린 그녀에게서는 힘과 자신감이 느껴진다. 이 여인은 피카
소와 마티스 등 미술사 거장들의 발굴자이자 후원자, 그리고 비평가이
자 작가였던 '현대 여성의 어머니', 거트루드 스타인이다. 미국의 스타
인 가문은 프랑스로 이주하여 미술 컬렉터로서의 역할을 톡톡히 했다.
특히 거트루드 스타인이 피카소 작품을 지속적으로 구매한 것은 아방
가르드 미술의 왕좌에 마티스를 제치고 피카소를 앉히는 데 큰 공을 했
다는 평가를 받는다. 그림 속에서 스타인은 눈을 부리부리하게 뜨고
앞을 쏘아보고 있다. 무슨 말이 당장이라도 하고 싶은 듯 입술을 씰룩
이고 이제 못 참겠다는 듯이 일어서려는 자세를 취하고 있다. 대상을
단순화시켜 단단하게 표현한 방법과 더불어 검정과 암갈색 등의 무거
운 색채가 스타인의 당당함과 위엄을 부각시킨다.

영화 〈미드나잇 인 파리〉에는 스타인의 성격을 단번에 보여주는 장
면이 나온다. 스타인의 방에서 스타인과 피카소가 실랑이를 벌이는 장
면이다. 스타인은 모델이 된 여인 아드리아나를 너무 섹슈얼하게만 그
렸다며 피카소의 그림 〈목욕하는 여인〉에 대해 신랄한 비판을 가하는
데, 이 작품을 그렸던 1928년에 피카소는 이미 스타작가의 반열에 올
라 있었다. 모두의 칭송을 받는 화가 앞에서 그의 작품에 대해 거침없

는 혹평을 해대는, 보통 여성과 다른 스타인의 성격이 잘 나타난다. 실제로 스타인은 자신의 방에서 미술과 문학 작품에 대해서 언제나 자신 있게 의견을 피력했다고 한다. 피카소가 〈거트루드 스타인의 초상〉을 그린 것은 1906년으로 그녀를 알게 된 지 얼마 되지 않았을 때였다. 그럼에도 피카소는 스타인의 거침없는 성격을 간파했던 것 같다.

무엇이 그렇게 스타인을 자신 있게 만들었을까—수준 높은 교육을 받고 누구 하나 부럽지 않은 재력을 갖추었기 때문이었을까, 아니면 누군가의 아내나 엄마가 아닌, 그녀 자신으로만 살았기 때문이었을까. 피카소의 이 그림은 무수한 명작으로 둘러싸인 그녀의 공간, 스타인의 아틀리에에 걸려 있었다.

다시 찾을 나만의 공간

집에서 아내가, 또 엄마가 자신의 공간을 따로 마련하기란 쉬운 일이 아니다. 한정된 면적 안에서 가족 구성원들의 다양한 필요를 채워야 하기에 주부의 공간은 가장 먼저 양보되기 십상이다. 아이가 태어나면 더욱 그렇다. 잠자리마저 아이와 나누어 써야 하는 경우가 다반사다.

뭐든지 결핍될수록 욕구는 커지는 법이다. 내 공간에 대한 필요도 자꾸만 커져간다. 이사를 가면 새집에는 꼭 나만을 위한 공간을 만들

리라 다짐해본다. 집안 어느 구석에라도 꼭 나의 몸과 영혼이 쉬는 공간을 마련할 거다. 넓지 않아도 괜찮다. 의자 하나와 작은 테이블만으로도 충분하다. 테이블 위에는 노트북, 펜 한 자루, 메모지, 책 몇 권 그리고 따뜻한 커피가 담긴 잔 하나를 올려둘 거다. 음악을 틀어놓고 책을 읽고, 글도 써볼 테다. 정작 그곳에 앉아 있을 수 있는 시간은 얼마 되지 못하더라도 내 공간이 있다는 것만으로도 뭔가 충족된 느낌이 들 것 같다.

엄마여도 포기할 수 없는, 포기하지 말아야 할 나의 공간은 분명히 있다. 아니, 있어야 한다. 그리고 그것을 지켜내는 것은 나의 몫이다.

나의
색

딸아이가 요즘 매일 읽어달라고 들고 오는 책은 레오 리오니의 『저마다 제 색깔』이다. 환경에 따라 색이 바뀌는 카멜레온이 초록색 앵무새처럼, 빨간 금붕어처럼, 회색 코끼리처럼 그리고 분홍색 돼지처럼 자기 고유의 색을 갖고 싶어하는 이야기다. 돌쟁이 아기가 이런 철학적인 내용을 이해할 리는 없다. 내용에 감명받는 쪽은 오히려 엄마인 나다. 요즘 나도 종종 내 색깔을, 나 자신을 잃어버린 것 같은 때가 있기 때문이다.

이십대의 나는 취향과 취미가 뚜렷한, 색깔이 나름 선명한 사람이었다. 대학교 1학년 때 친구들은 나를 핫핑크 같은 사람이라 부르기도 했었는데, 요즘 나는 핑크는커녕 아무 색도 없는 진짜 '그냥 아줌마'가 된 것 같은 기분이 들어 종종 우울하다. 나다운 것이 무엇인지 나조

차도 헷갈린다. 나의 모든 기호보다 아기의 필요가 우선이다보니 내가 무엇을 좋아하는 사람인지, 무엇을 원하는 사람인지 가물가물해졌다. 아기가 어린 지금이야 당연히 나 자신보다는 아기가 먼저여야 한다고들 하지만 이렇게 하루가 가고 이틀이 가면, 어느새 '엄마' 아닌 '나'는 정말 사라져버리는 게 아닌가 싶어 가끔 겁이 난다.

페미니스트 작가 나오미 울프에 따르면 의료 기술이 발달하지 않았던 옛날에는 여성이 임신을 하면 자신의 무덤을 팠다고 한다. 그리고 출산 후 40일까지도 여성이 살아 있으면 파놓았던 무덤을 다시 흙으로 메웠다는 것이다. 그렇다면 의료 기술이 혁신적으로 발달한 지금은 다른가. 출산은 여전히 생사를 가르는 일이다. 하지만 요즘 우리는 임신과 실제적 죽음을 밀접하게 생각하지 않는다.

사회학자 오나 도나스가 『엄마됨을 후회함』에서 말하듯이, 오늘날에도 엄마가 되는 것은 상징적인 의미에서 일종의 죽음이다. 출산을 하면서 탄생하는 '엄마'라는 새로운 정체성이 너무도 강렬하여 예전 '그 누구의 엄마도 아닌 사람으로서의 나'는 사라진다는 것이다. 내가 사라지는 느낌, 그리고 그에 대한 두려움. 초보 엄마라면 한번쯤 느꼈을 감정 아닐까.

나라는 존재가 희미해지는 것 같을 때 나는 화가들, 특히 여성 화가들의 자화상을 떠올린다. 작품이라는 것은 소재를 불문하고 작가의 이야기를 담고 있고, 주제나 양식적인 면에서 어느 정도 화가의 성격을 반

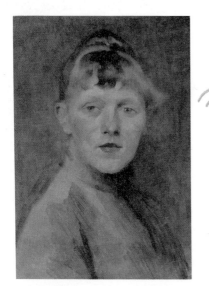

헬레네 스키예르벡, 〈자화상〉, 1884년경

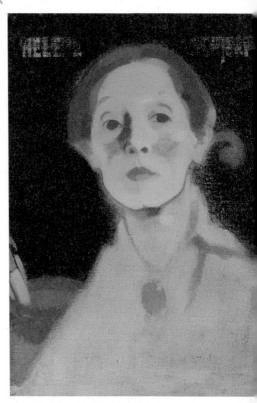

헬레네 스키예르벡, 〈검은 배경의 자화상〉, 1915년

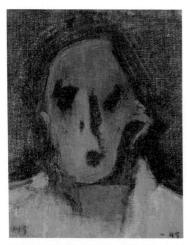

헬레네 스키예르벡, 〈자화상(늙은 화가)〉, 1945년

영하지만, 자화상만큼 그린 이의 정체성을 전면에 드러내는 장르는 없다. 화가로서 자신의 정체성을 끈질기게 지켜냈던 렘브란트 판 레인, 빈센트 반 고흐, 프리다 칼로, 베르트 모리조 등 상당수의 화가들이 많은 자화상을 남겼는데 최근 가장 인상적이었던 그림은 헬레네 스키예르벡 Helene Schjerfbeck(1862~1946)이라는 핀란드 여성화가의 것이었다.

한 여성으로서의 자화상들

1884년경에 그린 스키예르벡의 자화상에서 그녀의 젊은 패기가 느껴진다. 정면을 응시하는 푸른색의 눈과 꼭 다문 입술이 다부지다. 이것은 스키예르벡이 파리에서 그림을 배우던 시절의 초기작이다. 이제 막 미술의 중심지 파리에 도착하여 화가로서의 꿈을 펼치겠다는 의지가 이목구비의 정확한 묘사, 배경마저 여러 번 덧칠하여 그리는 정성, 그리고 정면을 또렷하게 응시하는 도전적인 자세에서 드러난다.

평생 동안 스키예르벡은 40여 점의 자화상을 남겼는데, 그 작품들은 시기별로 뚜렷한 변화를 보인다. 파리에서 그림을 배우던 무렵에는 사실적인 표현이 주를 이루었고, 핀란드로 돌아온 후에 그린 〈검은 배경의 자화상〉은 한결 단순명료해졌다. 아카데믹한 느낌은 모두 사라졌고 절제된 색채와 군더더기 하나 없는 형태만 남았다. 몇 가지 색면으

로 이루어진 표면, 곳곳에서 보이는 툭툭 내리그은 선, 특유의 내리깐 눈 등에서 스키예르벡이 그녀만의 스타일을 확립했음을 알 수 있다.

말년에 스키예르벡의 자화상은 한번 더 변했다. 스키예르벡만의 느낌은 남아 있지만 단단한 색면이 사라지고 드로잉적인 면이 부각되었다. 어찌 보면 뭉크의 그림과 닮은 것 같기도 하고 세상을 곧 떠날 화가의 모습 같기도 하다.

이렇게 그녀의 자화상은 외모도, 화풍도 흐르는 시간 속에서 자연스레 변화했다. 한 인간의 변화를 마치 파노라마처럼 보여주는 그녀의 자화상은, 삶은 곧 변화라는 진리를 담고 있는 것만 같다.

인생의 터닝 포인트는 나만의 자화상을 만든다

인생의 굵직한 변화를 맞을 때마다 다른 스타일의 자화상을 선보인 스키예르벡의 모습은 왠지 나에게 용기를 준다. 나 역시 일생일대의 전환기를 맞아 나의 그 무엇이 사라지는 것 같아 두려운 마음이 들지만, 사실은 나도 그녀처럼 새로운 스타일의 자화상을 그리고 있는 중이 아닐까, 예전의 색, 이전의 나를 잃어버렸다고 느끼는 것은 지금이 과도기여서 그런 게 아닐까, 실은 좀더 성숙한 모습으로 성장하고 있는 것은 아닐까, 하는 생각이 들어서다.

스키예르벡의 자화상이 초기보다 중기가 더 그녀답고, 더 매력적인 것처럼 인생의 터닝 포인트를 맞는 엄마들이 새롭게 그리는 자화상도 그럴 수 있으리라 위안해본다.

다시 동화책 이야기로 돌아와서 카멜레온은 어떻게 되었을까. 결국 카멜레온이 불변의 색을 갖게 되었는가 하면 그렇지 않다. 동화책의 마지막 페이지까지 그는 색이 변한다. 녹색에서 보라색으로, 보라색에서 또 노란색으로. 그런데 그는 책의 초반부와 달리 행복하다. 그가 변화를 수긍하며 행복을 느끼는 이유는 또다른 카멜레온을 만났기 때문이다. 책의 중반부에서 카멜레온은 다른 카멜레온과 함께 이동하고 함께 몸 색깔의 변화를 체험한다. 그러면서 환경의 변화에 맞추어 자신을 변화시키는 것에 더이상 불만을 품지 않게 되었다.

찬찬히 동화책을 보다가, 나도 카멜레온처럼 변화를 긍정할 수 있을 것 같다는 생각이 들었다. 나 혼자 변화를 겪고 있는 것은 아니다. 남편 역시 육체적, 정신적으로 변화하고 있고 아이도 매일매일 자란다. 이렇게 생각하고 나니 비로소 동화책의 마지막 페이지, 흰 점의 붉은 버섯 위에서 색의 변화를 마음껏 즐기는 카멜레온의 미소에 고개가 끄덕여진다.

나의 일을
가질 수 있을까?

오랜만에 켠 티브이에서 박지윤 아나운서와 패널들이 열띤 토론을 벌이고 있었다. 그들의 토론 주제는 결혼 5년 차, 두 아이의 엄마이자 여러 프로그램 MC로 활발하게 활동중인 박지윤 아나운서가 내놓은 안건, "일도 아이도 포기 못 하는 나, 비정상인가요?"였다.

　아이에게 엄마라는 존재는 절대적이기에 엄마의 커리어를 포기해야 한다는 보수적인 시각부터 일을 포기하고 불행해하는 엄마보다 일도 육아도 열심히 행복하게 하는 엄마가 낫다는 엄마 중심적인 의견, 아이의 아빠보다 수입이 더 많으면 일하는 것이 마땅하다는 현실적인 접근까지, 각자의 경험과 문화에 따른 다양한 생각이 오고 갔다. 보고 있자니 슬슬 화가 났다. 왜 엄마라는 역할과 여성의 직업이 토론거리가 되어야 할까? 도대체 왜 이것이 고민거리가 되어야 하는 걸까?

열받긴 해도 육아와 커리어는 나 또한 항상 고민하는 문제다. 당장이라도 구직에 성공하여 원하는 일을 실컷 하고 싶으면서도, 막상 일을 한다고 생각하면 육아가 걱정이 된다. 친정엄마에게 아기를 맡기기는 죄송하고, 시댁은 멀고, 보육 기관에 보내기에는 아직 너무 어리고, 베이비시터를 두자니 비용이 적잖이 부담스럽다. 한창 엄마를 찾을 시기에 아기를 두고 반나절 이상을 밖에 있어야 한다는 것도 마음에 걸린다. 그렇다고 육아에 전념하자니 한 해가 가고, 또 두 해가 가다보면 영영 사회 진출이 막히는 건 아닌지 두려운 마음이 앞선다. 지금 당장 취업에 성공한 것도 아니면서 언제, 어디서, 어느 정도의 일을 하는 것이 최선일지 고민이 된다.

육아와 커리어라는 '두 마리 토끼'에 대해 자주 생각하는 요즘, 나는 종종 베르트 모리조Berthe Morisot(1841~95)를 떠올린다. 그녀는 대학시절 '여성과 예술'이라는 강의에서 처음 알게 된 화가이다. 이 수업에서 역사 속에 묻혀 있던 여성 화가들의 작품들을 볼 수 있었는데, 나는 특히 베르트 모리조의 〈요람〉을 제일 좋아했다.

일과 육아 두 마리 토끼를 잡았던 화가, 베르트 모리조

〈요람〉은 파리에서 있었던 '제1회 인상주의 전시회'에 걸린 유일한 여

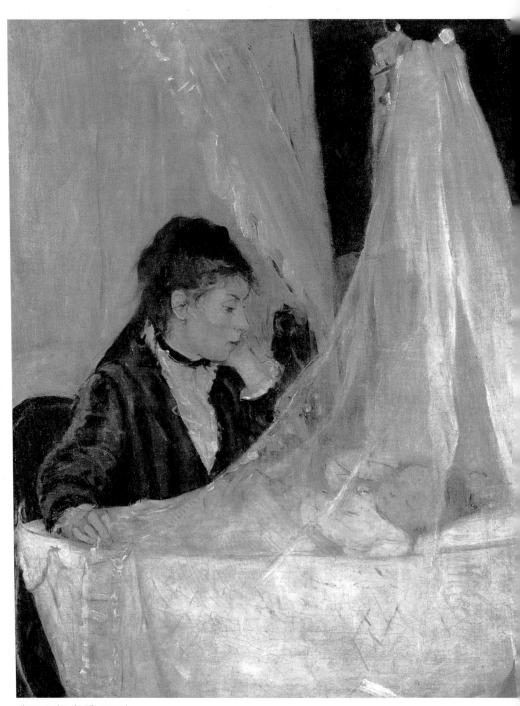
베르트 모리조, 〈요람〉, 1872년

성 화가의 그림이었다. 작품에서 보이는 파스텔 톤의 색감이나 다소 거친 마무리 등과 같은 특징은 당대 파리의 인상주의자들과 별반 다를 바가 없다. 다만, 소재는 사뭇 다르다. 남성 인상주의 화가들이 도시화되어가는 파리의 모습이나 도시인의 여가 생활, 또는 여성의 누드를 주로 그린 데 반해, 모리조는 대개 가정 안에서 만나는 사람들을 화폭에 담았다. 〈요람〉 역시 그녀의 언니인 에드마가 갓 태어난 딸 블랑시를 바라보는 장면을 그린 것이다. 여성 작가 특유의 소재로 보이지만, 이는 사실 19세기 프랑스 사회가 암묵적으로 여성 화가에게 부여했던 제약을 극복하는 그녀 나름의 방법이었다.

모리조는 로코코의 거장 프라고나르의 증손녀로 어릴 때부터 심도 깊은 미술 수업을 받았으며, 인상주의 그룹전에도 유일한 여성 멤버로 참가하여 많은 양의 작품을 남긴 화가이다. 그녀는 1세대 페미니스트 미술사학자들에 의해 새로이 '발굴'된, 남녀 불평등을 극복한 '인생의 롤모델'이었다.

화가의 언니로 남은 에드마

그런데 요즘 나는 모리조가 아닌 〈요람〉의 모델, 에드마 쪽에 시선이 간다. 동생인 모리조와 함께 미술 수업을 받았고, 그림에도 재능이 있

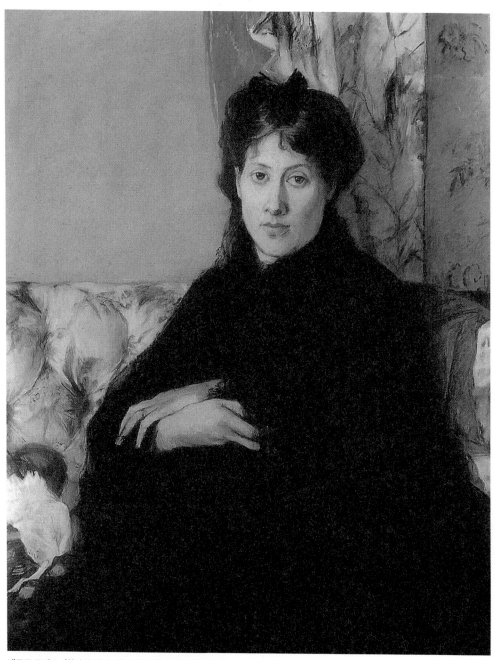

베르트 모리조, 〈화가의 언니: 에드마 퐁티용 부인〉, 1871년

었지만, 결혼과 출산 이후 예술가로서의 삶을 접었다는 에드마. 이십대 초반의 내 눈에 에드마는 한심해 보였다. 자기 일을 그만둔 그녀는 의지도, 열정도 없다고 생각했다.

그런데 지금의 나는 온갖 상상을 더해서라도 이십대의 나로부터 에드마를 변호하고 싶다. 어쩌면 에드마는 자기 일을 갖는다는 것에 대해 남편의 이해나 주변의 협조를 받지 못했을지도 모른다. (모리조의 남편 외젠 마네—화가 에두아르 마네의 동생—는 그녀를 적극적으로 도와주었다. 게다가 그녀에게는 대신 아기에게 젖을 물려주는 유모도 있었다.) 에드마는 아이가 조금만 더 크면 다시 붓을 잡아야겠다고 생각했지만, 연이은 임신으로 다시 그림을 시작할 엄두를 내지 못했을지도 모른다. 아니면 후대 페미니스트 미술사학자들의 연민 어린 시선과 달리 에드마는 더이상 그림을 그리고 싶지 않았을 수도 있다.

나는 여전히 에드마보다 모리조 같은 삶을 꿈꾼다. 일도 육아도 전부 잘하고 싶은 욕심은 아직도 유효하다. 그렇지만 더이상 모리조의 삶이 '위대'하고 에드마의 삶은 그렇지 못하다는 생각은 하지 않는다. 삶의 가치는 꼭 눈에 보이는 성취나 업적에 있지 않다고 믿게 되었다. 또한 이제는 여성마다 추구하는 바가 모두 다를 수 있다는 여성 안의 다양성을 인정한다.

각자의 최선이 있다

이십대 초반의 나는, 모리조의 작품을 보며 그녀처럼 일과 가정에서 모두 성공하는 멋진 삶을 살리라 다짐했다. 하지만 요즘 그 다짐을 지키는 것이 생각보다 어렵다는 것을 많이 느낀다. 육아와 커리어, 분명 이 두 가지는 양립 가능하다고 배웠는데 실전에서 자꾸 부딪친다. 내 능력의 문제인지, 사회를 좀더 탓해도 되는 것인지. 더 이를 악물고 덤벼야 하는 건지, 아니면 이제 적당히 해야 하는 건지. 예전에는 확신했던 문제들에 지금은 그다지 자신이 없다.

내 주변, 아이를 낳은 친구들은 모두 고민한다. 더러는 다니던 직장을 그만두기도 했고 더러는 더 공부하겠다는 계획을 접기도 했다. 아이를 조금만 키워놓고 다시 일을 갖기를 꿈꾸기도 하고 동시에 정말 그럴 수 있을까 의심도 한다. 어찌어찌 직장을 계속 다니는 경우에도 육아와 일을 조금이라도 더 수월하게 함께 할 수 있는 방법을 찾고, 남들처럼 아이를 위해 일을 그만두어야 하는 것은 아닌지 하루에도 여러 번 고심한다. 나 역시 내 일에 대해 어디까지 욕심을 내고 얼마만큼 타협해야 하나 갈피를 잡지 못한다.

아마 정답은 없을 것이다. 아니, 무수히 많다고 하는 편이 더 옳을 거다. 각자의 상황과 성향, 가족의 형편에 따라 최선이라는 것은 모두 다를 테니 말이다. 답이 많은 만큼 그리고 다른 누군가가 그 답을 줄 수

없는 만큼, 고민은 더 깊다.

시간이 흘러 언젠가는 지금의 이런 고민을 돌아보며 웃을 수 있는 날들이 오리라 믿고 싶다. 모리조와 같은 삶을 살게 되든지 에드마와 같은 삶을 살게 되든지 상관없이, 나중에 나의 딸이 지금의 나와 같은 시간을 지날 때, 나의 이야기를 들려줄 수 있는 것만으로도 이 고민들은 충분히 값진 것이라고, 그렇게 믿고 싶다.

그러나 간절히 바란다. 내 딸이 살게 될 세상은 지금보다 더 나아지기를. 그래서 우리의 딸들은 더는 이런 고민을 하지 않기를. 당연히 꿈을 꾸고 이룰 수 있기를.

긴 호흡으로,
천천히

박사학위 논문심사는 6월, 출산 예정일은 8월이었다. 감사하게도 일은 순조롭게 흘러 무사히 학위를 마치고, 예정대로 두 달 후에 아기를 낳았다. 지도 교수님 말처럼 그야말로 '생산적이고도 생산적인(productive and reproductive)' 여름이었다.

주변 사람들은 인생의 큰일 두 가지를 한꺼번에 치렀다며 축하를 보내고 칭찬도 해주었다. 하지만 정작 나는 출산 후 괴로운 날들을 보냈다. 오랜 공부를 마치고 드디어 일을 시작할 때가 왔건만 이력서 한 장 못 내보고 아기만 보고 있자니 마음이 한없이 무겁고 답답했다. 혹여나 육아가 나의 발목을 잡아 열심히 얻은 학위를 휴지조각으로 만드는 것이 아닐까 두려웠다. 하나둘 취직도 하고 활발히 활동하는 동기들에 비해 나는 하염없이 뒤처지는 것 같아 매일 초조했다. 다니던 직

장을 휴직한 상태였다면 오히려 괜찮았을지도 모른다. 그런데 나는 졸업과 동시에 구직자가 된 터였다. 돌아갈 곳을 마련하고 쉬는 것과 그렇지 않은 것의 차이는 컸다.

박사학위는 취업을 보장하지 않는다. 그저 논문을 쓸 수 있는 자격증을 취득한 것에 가깝다. 특히 내가 공부한 분야는 더욱 그렇다. 학위를 마친 후에도 지속적으로 연구를 해야 하고, 그렇게 실적을 쌓아야 기회를 잡을 확률이 높아진다. 귀가 따갑도록 이런 이야기를 들어온 나는 조급한 마음에 출산과 함께 새로운 연구를 시작했지만, 결과적으로 그것은 혹독한 비판을 면치 못했다. 사실 당연한 결과였다. 밤낮이 없어져 부족한 잠 때문에 정신은 하루종일 몽롱했다. 아기와 함께 있는 공간에서는 도저히 집중할 수가 없었고, 남편에게 아기를 맡기고 도서관에 가더라도 빨리 집으로 돌아가야 한다는 생각에 마음이 늘 급했다. 신생아를 키우는 것만으로도 벅찼는데 거기에 일 욕심까지 내려니 몸도 마음도 죽을 맛이었다. 조바심으로 얼룩진 일은 그 과정도 결과도 처참했다.

괴로운 날들을 보내던 중에 쉬빙徐冰(1955~)의 〈천서〉라는 작품을 찬찬히 들여다볼 기회가 있었다. 그 이전에도 재미있고 좋은 작품이라고 생각했지만 마음으로는 와닿지 않았었는데 이번에는 달랐다.

천천히 행복하게, 천서

〈천서天書〉는 한자 그대로 '하늘에서 내려온 책'이라는 뜻이다. 제목에 걸맞게 바닥에는 요즘 우리에게 익숙한 형태의 책이, 천장에는 중국 고서의 형태인 두루마리가 설치되어 있다. 그 안에는 쉬빙이 만든 4천 자의 가짜 한자들이 빼곡하게 채워져 있다. 어느 글자 하나도 진짜 한자가 아니기 때문에 중국인도 외국인도, 학자도 문맹도 글자를 읽을 수 없기는 매한가지다. 그렇다고 작가가 읽을 수 있는 문자도 아니다. 그야말로 이 작품은 우리 모두에게 '하늘에서 내려온 책'이다.

아이디어도 신선하고 작품의 스케일도 압도적이지만 특히 많은 감동적인 부분은 작품을 만드는 쉬빙의 태도였다. 쉬빙은 대학원 졸업 직후 이 작품을 시작했다. 먼저 그는 기존의 한자들을 모두 모으고 분석하여 4천 개의 전혀 새로운 형태의 가짜 한자를 만들었다. 그리고 그 하나하나를 마치 도장을 파듯이 직접 나무를 깎아 양각으로 새기고 종이에 찍어냈다. 그는 이 작업에 2년 여의 시간을 오롯이 바쳤다. 그 많은 글자 중 단 하나도 진짜 한자가 없다는 사실은 그가 얼마나 많은 확인과 재확인 과정을 거쳤는지 헤아려보게 한다. 시간과 정성이 작품을 묵직하게 채운다.

쉬빙이 혼자 골방에 틀어박혀 작업하던 시간, 그의 마음을 상상해 보았다. 그는 나처럼 성과를 빨리 그리고 많이 내야겠다는 조급함에

(옆) 〈천서〉에 쓰인 가짜한자 목각
(아래) 쉬빙. 〈천서〉, 1987~91년

흔들리지는 않았을까? 승승장구하는 동료들을 보며 초조하지는 않았을까? 빨리 인정받고 싶다는 생각으로 괴롭지 않았을까?

　나의 짐작과 달리 '작가의 말'에서 쉬빙은 이 작품을 준비하는 기간이 굉장히 행복했다고 이야기한다. 자칫 비생산적으로 느껴질 수 있는 그 시간에 대한 묘사 속에 초조함, 조급함, 두려움이라는 단어는 찾아볼 수 없었다. '얼마나 빨리' 또 '얼마나 많이'라는 문제에 연연하지 않을 수 있었던 그의 초연함이 부럽다.

꾸준히 가는 길, 지서

1990년대 초반에 이미 국제적인 스타작가가 되었음에도 쉬빙의 작업 속도는 여전히 빠르지 않다. 따라서 작품의 개수 역시 많은 편이 아니다. 그 정도의 명성이라면 아이디어만 던져주고 제작은 하청을 맡긴다든가, 이제는 더 손쉬운 작업으로 바꾼다든가 해서 작품의 속도와 양을 늘릴 법도 한데 그는 이런 방식을 택하지 않는다. 쉬빙의 작품은 한결같이 깊은 생각과 철저한 기초 조사를 바탕으로 한다. 실제 제작과정도 손이 제법 많이 가는 스타일이다.

　'하늘에서 내려온 책'〈천서〉에 대비되는 '땅으로부터 올라온 책'인〈지서地書〉를 제작하면서도, 우리가 일상에서 사용하는 수많은 이모티

쉬빙, 〈지서〉, 2003~2014년

〈지서〉 설치 장면, 2014년, 타이베이 파인아트 미술관

콘을 수집하여 분석하는 지난한 과정을 거쳤고, 〈타바코 프로젝트〉 역시 담배에 대한 방대한 자료조사와 수만 개의 담배꽁초를 이용하여 산수를 조성하는 데 긴 시간을 들였다.

쉬빙은 작업에 있어서 서두르거나 지나친 욕심을 내는 법이 없다. 꾸준히 자신의 속도를 유지하며 자신이 할 수 있는 안에서 최고의 정성을 쏟아붓는다. 이것이 그가 가진 작가로서의 내공이자 오늘날의 '쉬빙'이라는 이름을 만든 힘의 근원일 것이다.

잠시 쉬어가도 괜찮다

커리어라는 측면에서 보면, 육아는 엄마들의 발걸음을 느리고 무겁게 만든다. 남들만큼 또 이전만큼 빨리, 많이 성취하기란 결코 쉽지 않다. 아니, 적어도 당분간은 불가능한 일인지도 모르겠다.

이것을 겨우 깨닫기 시작한, 자꾸만 마음이 달그락거리는 초보 엄마인 내게 쉬빙의 작품은 마음의 여유를 더 가져도 괜찮다고 말한다. 그렇게 조급해하지 않아도 된다고. 그렇게 초조해할 필요 없다고. 그저 나의 길을 나의 속도로 가면, 그리고 내가 할 수 있는 만큼 최선을 다하면 된다고 다독인다.

한창 열의에 불타던 박사과정 초기에 교수님은 내게 저글링할 수

있는 만큼의 공만 들어야 한다고 조언했다. 인생에도 그와 같은 원칙이 필요한 것 같다. 지나친 욕심은 버려야 한다. 그 욕심을 계속 가지고 가면 결국 모든 공을 떨어뜨리고 만다.

일 년 남짓을 커리어에 대한 조급함 때문에 다시 오지 않을 아기와의 시간을 온전히 누리지 못했던 나는 이제야 후회가 된다. 적어도 출산 후에 내게 새롭게 맡겨진 '엄마'라는 역할에 적응할 때까지 스스로에게 기쁜 마음으로 육아휴직을 주었으면 좋았을 거라는 생각이 든다. 그래도 확실히 배운 것은 있다. 조급하면 불행하다는 것. 이왕 엄마가 되었다면 그리고 어차피 일을 잠시 쉬어야 한다면, 기쁘게 받아들이고 최대한 누려야 한다는 것. 적어도 이를 위해 노력하는 게 현명하다는 것.

"우리 인생의 몇 년을 어린아이들에게 주어도 될 만큼 우리 인생은 충분히 길다."

조금 더 일찍 알았으면 좋았을, 영국의 아동 심리학자 스티브 비덜프의 말이다.

요술
구두

이사를 앞두고 신발장을 정리하다가 흠칫 놀랐다. "내게 구두가 이리 많았었나? 이걸 모두 잊어버리고 살았던 건가?" 하는 생각이 들어서였다. 먼지를 이불 삼아 잠자고 있는 하이힐이 도대체 몇 켤레인지… 임신 사실을 확인하면서 구두, 특히 하이힐은 신지 않았으니 신발들이 신발장 속에 들어 있던 시간이 얼추 2년이다. 그 사이 내 머릿속에 그 존재 자체가 아예 잊혀져버렸나보다.

출산 전에는 엄마로 다시 태어난다는 것이 복장의 탈바꿈을 의미한다는 사실을 몰랐다. 할리우드의 패셔니스타 엄마까지는 못 되더라도 절대 '아무렇게나' 입지는 말아야지 다짐했었는데, 그것이 이토록 지키기 어려운 결심일 줄이야! 거울을 볼 때면 놀란다. 무릎 나온 추리닝에 늘어난 티셔츠를 입고, 퀭한 눈에 헝클어진 머리. 누구냐 넌.

요즘 나는 이 시대 엄마들의 유니폼이 왜 고무줄 바지에 면 티셔츠, 단화에 질끈 동여맨 머리 스타일이 된 것인지 하나하나 겪으며 알아가고 있다. 침이나 분유, 이유식 등을 노상 흘리는 아기를 안고 시폰 블라우스를 입는 건 어불성설임을, 징징대는 아기와 바람에 휘날리는 스커트 자락은 동시에 제어할 수 없음을, 행여나 아기를 안고 넘어질까봐 하이힐은 생각도 못한다는 것을, 아기를 다치게 하기 십상인 튀어나온 알반지, 달랑이는 목걸이나 귀걸이는 장롱 속에 고이 모셔놓아야 한다는 것까지 모두 몸소 경험하고 있는 중이다.

내 경우에 육아를 위해 포기해야 하는 많은 패션 아이템 중 가장 아쉬운 것은 신발이다. 패션의 완성은 신발이라고 하는데, 사실 그전에 신발은 기분의 완성이기도 하다. 아찔하게 높은 구두를 신으면 가슴과 척추가 펴지며 어딘가 당당해진다. 키가 커지니 자신감 넘치는 하루를 보낼 수 있을 것 같고, 또각거리는 소리만큼 명쾌한 사람이 되는 듯한 기분이 드니까 말이다. 내가 요즘 매일 신는 납작하고 뭉툭한 운동화는 편하긴 하지만 삶의 긴장감이라든가 명료함 같은 것은 느끼기 힘들다. 임신 전에 신었던 수많은 구두들을 보니 나의 허름한 운동화가, 그리고 나의 삶이 구질구질하게 느껴졌다.

르네 마그리트, 〈붉은 모델〉, 1934년

엄마에게 필요한 초현실적 상상화 붉은 모델

르네 마그리트^{René Magritte}(1898~1967)의 작품 〈붉은 모델〉을 보면, 발가락 쪽에는 사람의 발이, 그리고 발목 부분에는 신발 모양이 그려져 있다. 이 그림을 볼 때마다 나는 이상한 조합을 생각해낸 화가의 발상이 재미있다고 느끼면서도, 힘들고 지친 누군가와 그의 고된 하루가 떠오른다. 맨발이 딛고 선 땅이 자갈밭인데다가 발에서 이어진 신발이 낡았기 때문이다.

마그리트는 벨기에의 초현실주의자다. 〈붉은 모델〉에서처럼 비현실적인 상황을 즐겨 그렸다. 사과를 방의 크기로 확대한다든가, 하늘에서 중절모를 쓴 남자들이 떼로 내려온다거나, 커다란 바위가 하늘 위에 둥둥 떠 있다거나, 낮과 밤이 공존하는 상상의 화면들이 마그리트하면 떠오르는 대표 이미지다. 그런데 이런 비현실적인 이미지들을 굉장히 사실적으로 그려서 언뜻 봐서는 무엇이 이상한지 콕 짚어내기가 쉽지 않다. 초현실주의자들은 대체로 현실에서 보기 힘든 이미지를 다뤘지만, 상상의 이미지를 마그리트만큼 사실적으로 그린 사람은 드물다. 초현실주의의 강력한 리더 역할을 했던 작가 앙드레 브르통은 마그리트의 이런 사실적인 기법 때문에 그를 초현실주의자로 인정하기를 머뭇거렸지만 그 덕분에 마그리트의 상상력은 더 빛을 발한다.

나의 머릿속 세계도 현실이 되기를 바라면서 마그리트를 따라 초현

앤디 워홀, 〈구두〉, 1980년

실적 상상을 해본다. 새근새근 자는 아기를 태운 유모차는 스스로 굴러가고 그 뒤로 유모차를 사뿐사뿐 따라간다. 하늘거리는 원피스를 입고, 화려한 액세서리를 하고, 곱게 화장을 하고, 탐스럽고 굵은 웨이브 머리를 한 모습으로. 마무리는 반드시 아찔한 하이힐로 해줘야 한다.

반짝이는 곳으로 데려가줄 앤디 워홀의 구두

상상 속에서 반짝이는 구두를 신는다. 앤디 워홀Andy Warhol(1928~87)의 〈구두〉처럼 눈부시게 반짝이는 구두를.

워홀의 캔버스에는 각양각색의 구두가 놓여 있다. 푸른색에 호피 무늬, 분홍색에 리본, 새빨간 색의 구두 등 캔디 컬러의 아찔한 하이힐… 마치 백화점에서 쇼핑하듯이 그림 앞에서 마음에 드는 신발을 고를 수 있다.

워홀의 구두 작업을 처음 알게 된 것은 뉴욕의 어느 미술관 기념품 숍에서였다. 전시장보다도 더 오랜 시간을 머무르던 숍에서 내가 고른 것은 수채화와 펜으로 그려진 신발이 인쇄된 카드들이었다. 집에 와서 자세히 보고 나서야 그 구두들이 워홀의 작업이라는 것을 알았다. 앤디 워홀이 1950년대에 상업 화가로서 그렸던 구두 도안이었던 거다. 무명의 피츠버그 촌뜨기를 뉴욕 한복판의 상업미술계의 스타로 만들어

준, 워홀에게는 꼭 신데렐라의 유리구두와 같은 일러스트레이션이다.

그로부터 몇 년 뒤, 피츠버그에 있는 앤디 워홀 미술관에서 그가 1980년에 커다란 화면에 실크스크린으로 제작한 《구두》 시리즈를 마주했다. 다이아몬드 가루가 뿌려진 반짝이는 검정색 바탕 위에 각양각색의 신발들이 놓여 있었다. 작품은 알고 있는 잡다한 '미술사적 지식'이 끼어들기에 앞서서 '예뻤다.' 나는 워홀의 구두 작품을 보면서, 당시 신고 있었던 곰 같은 털 부츠 말고 그림 속의 하이힐을 신고 싶다는 생각을 제일 먼저 했다. '좋은 구두는 당신을 좋은 곳으로 데려다준다'는 말처럼 예쁜 신발을 신으면 뼈마저 시린 1월 피츠버그의 추위로부터 벗어날 수 있을 것 같은 마음이었다.

그러고 보면 그때나 지금이나 예쁜 구두는 구지레한 현실 너머에 있는 반짝이는 어떤 것을 의미하나보다. 워홀도 이 같은 이유로 반짝이는 다이아몬드 가루를 배경에 뿌려놓았던 걸까? 그렇게 해서라도 구지레한 오늘이 아닌 반짝이는 다른 시간으로 가고 싶어서…?

빨강머리 앤의 '소매 풍성한 원피스'가 필요한 날

소설 『빨강머리 앤』에는 마릴라 아주머니가 앤에게 새 옷을 지어주는 장면이 나온다. 마릴라가 앤에게 건넨 옷은 레이스나 단추가 하나도

없는 검은색과 감색의 밋밋한 것이었다. 너무나 솔직한 앤은 새 옷들을 받고 실망을 감추지 못한다. 그것은 앤의 표현대로 '어깨가 으쓱해지며 날아갈 것 같은 기분'을 주는 풍성한 소매의 옷이 아니었기 때문이다. 고아원에서 매일 밋밋한 옷만 물려받아 입던 앤이기에 누구보다 예쁜 옷이 갖고 싶었을 거다.

그런데 어찌 빨강머리 앤뿐이겠는가. 누구에게나 '소매가 풍성한 원피스'는 필요하다. 복장에 제약이 많은 엄마도 예외는 아니다. 가끔은 아기 낳기 전의 아가씨 시절처럼 예쁘게 머리를 하고, 정성 들여 화장을 하고, 아기와 함께라면 절대 입지 못할 하늘거리는 하얀색 블라우스를 입고, 부러질 듯한 높은 구두를 신고 싶다. 삶이 왠지 지루하고 기분이 우울할 때 종종 '어깨가 으쓱해지며 날아갈 것 같은 기분'을 느끼게 해줄 요술을 부리는 예쁜 옷 한 벌, 신발 한 켤레, 액세서리 하나가 필요하다.

오늘도 내일도 언제 어디서나 아기를 들춰 안아야 하기에 당분간 하이힐은 무리겠지만 낮은 굽의 구두라도 한 켤레 사볼까 하는 마음이 든다. 육아에 지친 날을 위해 특별히 마련하는 '요술 구두'! 어느 영화에 나오는 마놀로 블라닉이니 지미 추니 하는 명품은 아니더라도, 아찔한 하이힐은 아닐지라도, 새 신발이니까 어느 동요 가사처럼 머리가 하늘까지 닿을 듯한 기분을 선물해주지 않을까.

3장

우리의
관계를
바라보다

사랑은
오래 참고

사랑에 눈이 멀어 결혼한 남편이었건만 아이가 태어난 후 우리는 정말 이지 지겹게 싸웠다. 이유는 대부분 기억나지 않지만, 얼마나 격렬하게 싸웠는지는 생생하다. 삼십 여년 인생에 누군가에게 그토록 앙칼진 말을 해본 적도, 그렇게 날 선 표정을 지어본 적도 없었던 것 같다. 그 때의 우리는, 아니 나는, 정말 쌈닭 같았다.

도대체 왜 그렇게 싸웠던 걸까. 돌이켜 생각해보면 우리 둘 다 각자의 인생에서 맞은 최대의 변화에 적응하는 일이 벅찼던 것 같다. 부모가 되는 것은 부부가 되는 것과는 차원이 다른 변화였다. 나는 육체적으로 말할 수 없이 피곤했고 호르몬 때문인지 감정의 기복이 컸다. 남편과 함께 아기를 낳았는데, 나의 삶만 너무 달라지는 것 같아 억울한 마음도 있었다. 남편은 남편대로 새로운 생명을 책임진다는 부담감,

낮에는 일하고 밤에는 아기를 돌보는 피로, 또 변한 아내의 모습에 여러모로 지쳤을 거다. 그렇지만 내 코가 석자이다보니 상대의 힘든 점을 살피거나 다독여줄 여력이 없었다.

양가 부모님들과의 관계에서 오는 본의 아닌 스트레스도 있었다. 산후조리를 도와주러 멀리 미국까지 날아온 친정엄마에 대한 고마움과 미안함이 매일 교차했다. 그래서 엄마에게 더 살갑게 대하지 못하는 남편이 불만이었다. 그러면서도 나를 도와주러 미국에 오겠다는 시어머니의 제안은 찜찜한 마음으로 거절했다. 모유수유 하느라 두 시간에 한 번씩 가슴을 들춰야 하고 살림은커녕 내 몸 하나 제대로 챙기며 살지 못하고 있는데, 그런 모습을 시어머니 앞에서 보이고 싶지 않았다. 남편은 나의 거절에 많이 속상해했다. 첫 손주를 보고 싶은 마음을 헤아리지 않고, 아들 부부를 도와주고 싶은 선의를 선뜻 받지 않는 아내가 많이 밉기도 했을 거다.

어떻게 신생아를 길러야 하는지도 잘 모르면서 서로에게 하는 잔소리도 싸움에 한몫했다. 속싸개를 해라 마라, 손 싸개를 벗겨라 씌워라, 목욕물이 차다 뜨겁다 등등. 지나보니 뭐 그리 대단한 사안도 아닌 것에 왜 그리 날카롭게 굴었던 건지.

남편과 싸우고 나서 잠든 갓난쟁이 옆에 쪼그려 앉아 한참을 울곤 했다. 숨죽여 흐느끼면서 반복하던 말은 "엄마가 미안해." 남편도 풀이 죽은 채 잠든 아기 얼굴을 물끄러미 바라보며 머리칼을 쓸어주었

다. 그의 눈물도 종종 보았다. 눈물을 흘리며, 그리고 남편의 눈물을 보면서 나는 우리의 신혼을 그리워했다. 로댕Auguste Rodin(1840~1917)의 〈입맞춤〉만큼 격정적으로 서로만을 사랑하던 시절을.

격렬하고 애절한 로댕의 입맞춤

로댕의 〈입맞춤〉의 연인은 더이상 가까울 수 없을 만큼 서로의 몸을 밀착한 채 허리를 뒤틀어 입술을 포개고 팔로 상대의 목을 부둥켜안고 있다. 얼마나 힘껏 안았는지 힘줄이 곤두섰다.

　두 사람의 몸짓이 너무나 격렬하여 오히려 애절해 보이기까지 하는데, 이 간절한 느낌은 당시 로댕과 그의 뛰어난 제자이자 조수였던 여성 조각가 카미유 클로델Camille Claudel과의 관계에서 비롯되었으리라 짐작한다. 〈입맞춤〉은 로댕과 클로델의 내연 관계가 한창이던 때 제작되었고 따라서 작품에는 평생 로댕의 곁을 지켰던 아내가 아닌, 다른 여인, 카미유 클로델을 간절히 원하는 조각가의 마음이 배어 있을 수밖에 없을 터. 공교롭게도 작품의 연인들 또한 로댕과 클로델처럼 비슷한 관계에 있었다. 바로 단테의 『신곡』에 등장하는 인물인 프란체스카와 그녀의 시동생 파올로다. 어느 쪽이 되었건 결국 로댕의 작품에서 서로를 부둥켜안고 키스를 나누는 주인공은 불륜에 빠진 채 애태우

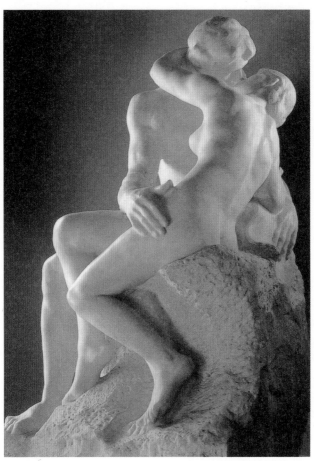

오귀스트 로댕, 〈입맞춤〉, 1880~98년

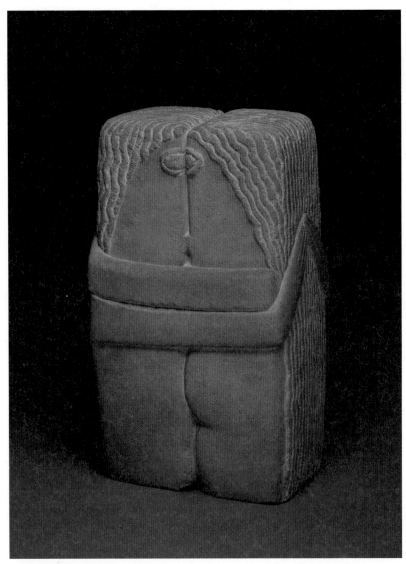

콘스탄틴 브랑쿠시, 〈입맞춤〉, 1916년

던 연인이다. 그러고 보니 슬프게도 저런 격정적인 입맞춤은 부부보다는 연인, 또는 내연의 관계에 더 어울리는 것 같아 마음 한편이 슬퍼진다.

조용하고 따뜻한 브랑쿠시의 입맞춤

부부의 입맞춤에 더 어울리는 작품은 브랑쿠시Constantin Brâncuşi (1876~1957)의 〈입맞춤〉이 아닐까 싶다. 로댕의 제자뻘이던 브랑쿠시의 〈입맞춤〉은 로댕의 그것보다 덜 격정적이지만 더 안정적으로 느껴진다. 작품 속의 남녀는 상대방을 꼭 안고 서로를 바라보며 입을 맞추고 있다. 마치 같은 마음으로 한몸이 되어 아이를 갖는 부부의 모습처럼, 두 사람 사이에는 어떤 틈도 없다.

이 조각에는 이렇다 할 기교가 전혀 보이지 않는다. 조각가가 서툰 것이 아닌가 하는 의심이 들 만큼 투박하고 단순한 모습이다. 그 때문에 작품 속 남녀도 이것저것 계산하지 않고 서로를 단순하고 솔직하게 사랑할 것 같은 느낌이 든다. 현란한 테크닉을 뽐내는 로댕의 작품이 화려한 불꽃을 뿜으며 강렬하게 그러나 짧게 타오르는 사랑이라면, 투박한 브랑쿠시의 작품은 조용하고 묵묵히 그리고 오래도록 서로를 따뜻하게 해주는 느낌이다.

조각은 돌이나 나무와 같은 원재료가 깎여서 형상이 만들어지는 작업이다. 브랑쿠시의 작품 또한 조각가의 무수한 정, 끌, 망치질을 통한 깎임에서 비롯되었다. 부부 관계도 평생 동안 무수히 깎여야 온전한 부부의 형상을 이루어갈 수 있다는 점에서 조각과 비슷하다는 생각을 한다. 다만 투박해 보이는 브랑쿠시의 조각이 사실은 굉장히 섬세한 손길로 조각된 것처럼, 우리 부부의 모습을 만들어가는 데도 서로에게 상처를 남기지 않도록 조심스러운 과정을 거치기를 바랄 뿐이다.

부부의 사랑은…

많은 부부들이 아기를 낳기 전에 남편과 더 사이가 좋았었노라고 말한다. 부족한 두 인간이 한몸을 이루어 살아야 하는 것도 버거울진대 어린 생명을 돌보면서 한몸을 이루려니 그 고단함은 이루 말할 수 없다.

살면서 우리는 분명 계속해서 싸울 거다. 때로는 자잘하게 또는 격렬하게. 그래도 기대하는 바는 둘이었을 때보다 더 다양한 갈등을 겪고 복잡한 삶의 문제를 함께 풀어가면서, 그리고 세상 무엇보다 소중한 아이를 같이 사랑하면서, 조금씩 부부의 관계가 견고해지는 것이다. 비록 신혼 때처럼 상대에게만 푹 빠져 있지는 않지만 나는 그의 아

내이자 아이의 엄마로, 그는 나의 남편이자 아이의 아빠로, 점점 더 깊고 중요한 사람이 되어가리라 소망해본다. 그럴 수만 있다면 격렬했던 부부싸움마저 아련한 추억이 될 훗날, 브랑쿠시의 작품처럼 서로를 꼭 안고 따뜻하게 입맞추는 황홀한 노년을 맞을 수 있지 않을까.

엄마

우연히 『엄마 친정엄마 외할머니』라는 일러스트 아코디언북을 접했다. 딸의 결혼으로 인해 엄마가 친정엄마가 되고, 딸의 출산으로 엄마가 외할머니가 되는 변화를 사실적인 연필 삽화와 함께 담담히 그리는 책이었다. 책을 보고 나서야 우리 엄마도 엄마에서 친정엄마가, 또 외할머니가 되었음을 새삼스레 깨달았다. 내가 삶에서 아내와 엄마라는 이름을 갖게 되면서 나의 엄마도 친정엄마, 또 할머니라는 이름을 갖게 되었다.

지금은 어느덧 노년에 가까운 나이가 되었지만 나의 엄마에게도 당연히 젊을 때가 있었다. 그 시절의 일부를 나도 기억한다. 엄마는 항상 살짝 웨이브 진 숏커트에 예쁘게 화장을 하고 어린 내가 보기에도 세련된 옷을 입고 매일 아침 출근을 했다. 엄마가 오늘은 어떤 옷을 입고,

어떤 액세서리를 하는지, 신발은 무엇을 신는지 보는 것이 내 아침의 즐거움이었다. 저녁때 회사에서 돌아온 엄마는 침대 위에서 내게 책을 읽어주고, 나의 이야기를 들어주고, 또 회사에서 있었던 일을 얘기해주기도 했다. 내가 돌쟁이였을 때부터 열 살 무렵까지 엄마의 일상은 그랬다.

엄마의 일이, 아니 그보다 엄마가 멋있어서, 어릴 때 나의 장래희망은 엄마처럼 패션디자이너가 되는 것이었다. 자신의 이름을 건 패션쇼장에서 디자이너로서 런웨이 위로 등장하는 엄마가 얼마나 멋졌는지 모른다. 꽃다발을 엄마에게 건네면서 내가 이 디자이너의 딸이라는 것에 으쓱했던 기억도 난다. 비가 오는 날이면 우산을 들고 마중나온 엄마 손을 잡고 하교하는 친구들이 부러울 때도 있었지만, 우리 엄마는 열심히 일하고 있다는 자랑스러움이랄까 자부심이랄까 그런 마음이 더 많았다.

엄마가 돌연 패션 사업을 접고 대학원 공부를 시작했을 때도, 졸업 후 여기저기 강의를 다니던 때도 엄마는 언제나 멋있었다. 늦다면 늦은 나이였음에도 공부를 다시 시작한 용기, 엄마와 아내와 학생과 강사라는 여러 역할을 동시에 수행하는 능력 때문이 아니었을까 싶다.

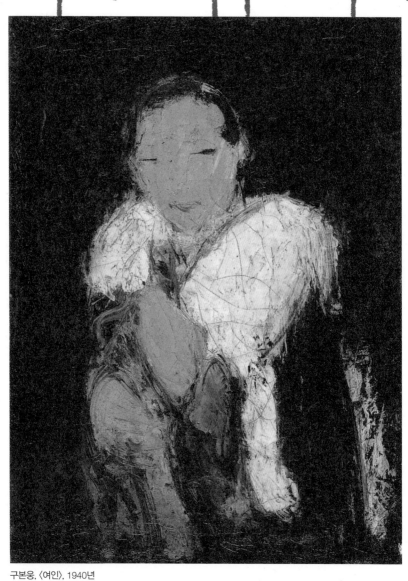

구본웅, 〈여인〉, 1940년

젊은 시절 엄마는 구본웅의 그림 속 여인처럼

어릴 때 내가 본 엄마는 그림으로 치자면 구본웅(1906~53)의 〈여인〉
과 제일 비슷하다. 하얀 얼굴에 새초롬한 눈매나 명랑한 표정도 그렇
고 머리 모양과 옷매무새가 굉장히 '신여성'스럽다는 점에서 젊은 시
절 우리 엄마의 모습이 떠오른다.

　구본웅의 그림은 주제뿐만 아니라 양식 또한 굉장히 신식이다. 정
교한 묘사로 빚어진 '잘 그린' 인물이 아니라 거친 붓질이 느껴지는 흐
트러진 화면이라는 점에서 그렇다. 당시 우리나라의 서양화단에서 주
류가 되는 그림은 정확한 형태와 양감이 바탕이 된 사실적인 그림이었
고, 구본웅 역시 처음에는 아카데믹한 서양화를 배웠다. 그러다 일본
에서 유학하던 중 일본 재야 미술계에서 유행하던 야수파나 입체파,
표현주의를 적극적으로 받아들이면서 가장 최신의 방식으로 그만의
작품을 만들게 되었다.

　젊은 시절 나의 엄마는 이렇게 '아방가르드'한 여성을 '아방가르드'
하게 그린 작품과 잘 매치되었다. 그래서 나는 늘 '자장면이 싫다고 하
셨'던 전통적인 어머니상과 우리 엄마는 어울리지 않는다고 생각했다.
한국 소설이나 영화에 종종 등장하는, 자식을 위해 희생하는 어머니상
과 우리 엄마는 정말 달라 보였다. 왜 딸을 하나만 낳았느냐는 나의 질
문에 엄마는 "한 손에는 아이 손을 잡고 다른 한 손에는 핸드백을 들고

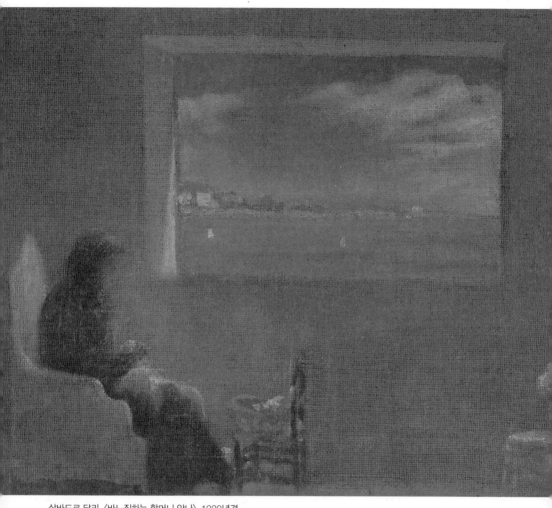

살바도르 달리, 〈바느질하는 할머니 안나〉, 1920년경

싶어서"라고 답했었다. 그 대답이 엄마와 너무 잘 어울려서 나는 30년 동안 그 말을 조금의 거짓도 섞이지 않은 진실이라 믿고 살았다.

지금 우리 엄마는 달리의 바느질하는 할머니 안나

늙지 않을 것 같던 나의 멋쟁이 엄마도 이제 할머니가 되었다. 흰머리도 올라오고 손과 목에도 주름이 보인다. 언젠가 잠든 엄마를 보며 '우리 엄마도 나이가 들었구나' 싶은 마음이 들어 어쩐지 슬펐던 기억이 난다. 이제 나는 엄마의 모습이 구본웅의 새초롬한 여인보다 달리가 그린 할머니의 모습에 더 가깝다고 느낀다. 그림 속에서 고개 숙여 바느질을 하고 있는 달리의 할머니 위로, 돋보기를 쓰고 손녀의 바지 기장을 손질하는 우리 엄마의 모습이 얹어진다.

살바도르 달리Salvador Dalí(1904~89)는 어딘가 기괴하면서도 환상적인 그림을 많이 남긴 스페인의 초현실주의 화가다. 자신의 할머니를 그린 이 작품은 달리의 그림이라고 하기 어려울 만큼 다른데, 이것은 그가 스스로를 '인상주의자'라고 부를 때의 초기작이라 그렇다.

그림 속에서 할머니는 달리의 가족이 종종 여름을 보내던 스페인 동쪽 땅끝 카다케스 지방의 집에 앉아 있다. 달리는 마드리드에서 전문 미술 교육을 받는 동안에도 매일 카다케스의 집으로 돌아갈 날짜를

기다린다고 말할 만큼 이곳을 사랑했다. 그림 속의 집안 풍경은 달리가 일기장에 썼던 그대로다. "바닷가 바로 옆에 있는 하얀색의 집, 창문과 발코니는 초록색으로 칠해져 있고, 식당에는 바다의 푸른빛이 비치던, 완전한 안정감이 있는 곳."

달리는 자신에게 가장 아름다운 추억의 장소인 이 집안에 외할머니를 그려넣었다. 아버지도 어머니도 아닌, 왜 하필 할머니일까 의아해하던 중 달리가 이 그림을 그릴 무렵 그의 어머니가 세상을 떠났음을 알게 되었다. 어쩌면 달리는 곧 세상을 떠날 자신의 어머니에게 그녀의 어머니를 그림으로나마 보여주고 싶었던 것이 아닐까. 어릴 때나, 나이 들어서나, 특히 힘겨울 때면 엄마가 가장 먼저 떠오른다는 것을 달리는 잘 알고 있었던 것이리라.

엄마에게

엄마가 되어서도 나는 여전히 엄마에게만큼은 아이이고 싶다. 어른에게는 허용되지 않는 어리광, 응석, 괜한 투정도 엄마 앞에서는 부리고 싶다.

그래도 엄마가 되어 내가 그전과 달라진 점이 있다면 딸을 위하는 엄마의 마음을 조금 더 잘 느끼게 된 것이다. "아기는 엄마가 재울 테

니 먼저 들어가 자"라며 나를 떠미는 엄마, "아기 봐줄 테니 바람 쐬고 와"라며 나를 내보낸 후 나보다 더 성심성의껏 내 딸을 돌봐주는 엄마, "할머니 딸 힘드니까 밤에 깨지 말고 자"라며 헤어질 때마다 알아듣거나 못 알아듣거나 손녀에게 이야기해주는 엄마의 모습에서 나를 향한 엄마의 배려 깊은 사랑을 느낀다.

엄마가 되고 나서야 비로소 지난 시절 엄마의 노고를 조금씩 깨닫는다. 어린 나를 키우면서 직장을 나가는 것이 얼마나 고되었을지, 지금에서야 겨우 짐작한다. 퇴근한 엄마가 침대에 누워 나와 이야기를 하다가 깜빡 졸던 엄마, 그때는 몰랐던 그녀의 피로가 이제야 보인다. 그리고 내 앞에서는 늘 명랑하고 씩씩한 얼굴을 보여주었던 엄마에게 더욱 감사함을 느낀다.

나는 지금도 할머니가 된 엄마의 마음과 상황을 모두 헤아리지는 못할 거다. 언젠가 내가 외할머니가 되면 지금의 엄마를 더 잘 이해할 수 있을까? 그때 엄마는 여전히 내 옆에 계실까? 동화책에 나오는 할머니들은 모두 쪼글쪼글 못생겼다는 귀여운 불평을 하는 엄마. 당신이 더 늙어 스스로 옷을 사러갈 수 없게 되면 꼭 화사한 색으로만 골라달라는 엄마. 엄마가 얼마만큼 또 어떻게 늙어가든지 내게는 언제나 최고로 멋지고 예쁜 엄마일 거라고 말해주고 싶다. 내가 더 많이 엄마를 이해하고, 더 많이 잘해드릴 수 있게, 오래오래 내 곁에 계셔달라는 부탁도 함께.

그도 아빠가
되어간다

20개월, 6개월의 연년생 아들을 키우는 친구가 자기네 집에서는 식사 시간마다 팀플레이를 한다는 이야기를 했다. 남편은 첫째를, 자기는 둘째를 맡아서 밥을 먹인다는 이야기였다. 정말 이상적인 팀워크라고 부러움 섞인 목소리로 칭찬하자 친구가 말을 이었다.

"야야. 그게 아니야. 밥 먹이는 내내 '손수건 좀' '턱받이 좀' '물 좀' 등등 요구사항이 어찌나 많은지! 어제는 그쪽 팀은 그쪽 팀이 알아서 하라고 버럭했지 뭐야. 그 모든 잡다한 것들을 준비하는 것도 '밥 먹이기'에 포함된다는 걸 진짜 모르나 싶다. 남자들은 대체 왜 그렇게 모르는지!" 친구의 푸념에 그 상황이 너무나 생생히 그려져 웃음이 터졌다. '우리집 남자만 그러는 건 아니구나' 하는 묘한 안도감도 들었다.

아빠들의 노력은 분명 가상하지만 아무래도 엄마보다는 육아 능력

치가 떨어져 보이는 게 사실이다. 우리 남편은 일단 아기를 업는 기술을 습득하지 못했기(또는 습득하지 않았기) 때문에 꼭 업어야만 잠이 드는 딸을 재우지 못한다. 멀티플레이에 영 소질이 없기에 잠깐이라도 남편에게 아기를 맡길 때에는 그야말로 온전히 아기만 볼 수 있도록 기타 모든 것을 준비해주어야 한다. 기저귀, 젖병, 여벌옷, 손수건, 물티슈 등등 필요한 모든 물건을 곳곳에 비치해 놓고 나가야 일을 보는 중에 "기저귀 어디 있어?" 같은 전화를 받지 않을 수 있다.

　요즘에는 아빠가 육아를 담당하는 TV 프로그램도 있고, 육아 휴직을 내고 육아를 전담하는 아빠도 있다지만, 어디 슈퍼맨 같은 아빠가 흔한가. 대개의 아빠들은 육아에 서툴다.

아빠의 청각을 자극하는 소리

19세기 프랑스의 한 잡지에도 육아에 영 소질이 없어 보이는 아빠가 등장한다. 깊은 밤 요람에 누워 있는 아기는 고래고래 소리를 지르며 울고 있고 침대 끄트머리에서 자고 있던 아빠는 졸린 눈을 비비며 일어나 아내를 흔든다. 아기가 우니까 어서 일어나 달래라는 뜻이다. 자기가 벌떡 일어나 아기를 달랠 생각은 하지 않고 아내를 깨우는 것이 못내 괘씸하다.

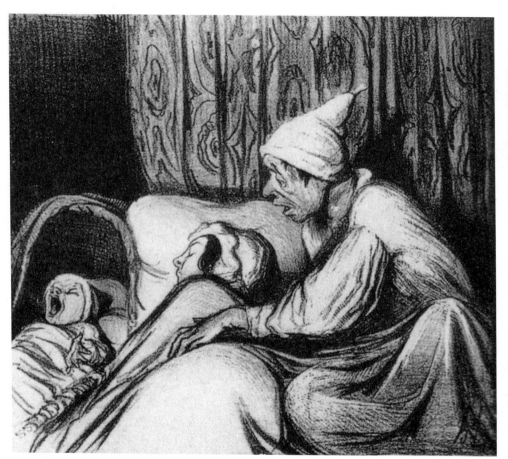

오노레 도미에, 〈청각〉, 1839년

그런데 누워 있는 엄마의 표정이 압권이다. 그녀는 지금 잠들어 있지 않다. 아기가 저렇게 우는데 깨지 않을 엄마는 없을 거다. 엄마는 지금 깨어 있으면서도 일부러 자는 척하며 꼼짝 않고 있다. '어디 네가 한번 해봐라'라는 심보다. 하루이틀도 아니고 밤이면 밤마다 맨날 엄마만 일어나서 아기를 달래다보면 이런 심술이 날 수밖에 없는 노릇이다. 이 그림은 프랑스를 대표하는 사실주의 화가이자 삽화가였던 오노레 도미에Honoré Daumier(1808~79)의 작품이다. 당시 그는 프랑스의 현실을 신랄하면서도 위트 있게 그린 그림으로 이름이 나 있었다. 잡지에 연재하던 결혼생활 이야기 중 하나인 이 작은 삽화에도 익살스럽고 풍자적인 그의 작업 스타일이 여실히 드러난다. 도미에의 개인적인 삶에 대해서는 알려진 게 많이 없지만 본인의 경험이 아니고서야 신생아가 있는 부부의 밤풍경을 이토록 정확히 포착할 수 있었을까?

갈팡질팡, 아내 없는 하루를 보내다

재미있게도 비슷한 내용의 삽화가 중국의 잡지에도 있다. 다음은 1935년 중국 상하이에서 출판된 종합잡지 『양우良友』의 한 페이지다. '아내가 친정에 갔을 때'라는 제목을 달고 있는 이 삽화에서는 아기와 집안일 사이에서 쩔쩔 매고 있는 아빠가 등장한다.

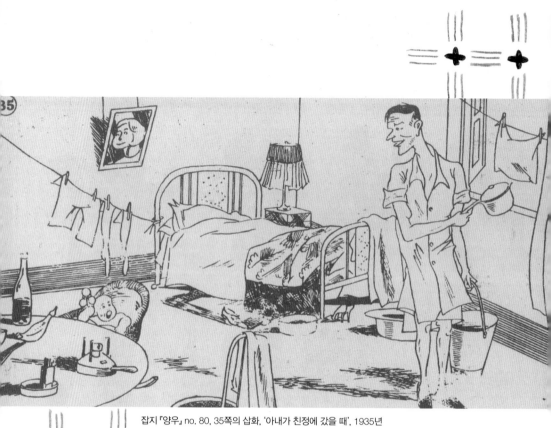

잡지 『양우』 no. 80, 35쪽의 삽화, '아내가 친정에 갔을 때', 1935년

왼편의 식탁에서는 아기가 장난감 하나를 들고 울고 있다. 배가 고픈 모양이다. 오른편에서는 아이의 아빠가 옷도 제대로 입지 못한 채 한 손에는 물동이를, 또 한 손에는 냄비를 들고 있다. 그는 아기도 달래야 하고, 청소도 해야 하고, 요리도 해야 하는 세 가지 임무 사이에서 갈팡질팡하고 있다. 엄마는 모든 상황을 예상했다는 듯 침대 맡에 걸린 사진 속에서 미소를 머금고 있다.

이 그림이 실린 잡지『양우』는 '모더니티'를 지향하던 종합잡지로, 유럽의 모던아트나 가사일을 도와주는 새로운 도구, 또는 신식의 문화생활 등 온갖 '현대적인 것'을 소개하는 데 언제나 앞장섰다. 그런 잡지가 육아에 있어서만은 꽤나 보수적인 시각을 선보인 셈이다. 흔히 우리는 중국은 여자가 집안일을 하지 않는다는 인식을 갖고 있는데 삽화를 보니 적어도 육아에 있어서만큼은 그렇지 않은 모양이다. 어느 나라나 육아는 전적으로 엄마의 몫인 것일까. 아기를 잘 보는 아빠는 과연 없는 것일까.

아빠들에게도 적응할 시간은 필요하다

인정하고 싶지 않지만 아기를 키우다보면, 엄마들에게는 아빠에게는 없는 특수한 능력이 있는 게 아닐까 싶을 때가 많다. 그것은 엄마이기

때문에 당연히 내재된 것이라기보다는 아기와 시간을 많이 보내면서 서서히 계발된 것이라 생각한다. 출산 직후를 되돌아보면 남편과 나는 똑같이 서툴렀다. 아기를 안는 것도, 기저귀를 가는 것도, 목욕을 시키는 것도 모두 다 처음이었으니까 말이다. 그런데 아기와 보내는 시간의 양이 엄마 쪽이 비교할 수 없을 정도로 많아지다보니 엄마는 점점 능숙하게 되고 그만큼 아빠는 점점 서툴게 보이는 것이 아닌지.

소아정신과 전문의 신의진 교수를 비롯한 여러 육아전문가들은 육아에 있어 "결코 남편을 방관자로 만들지 말라"고 충고한다. 아빠에게 반드시 육아의 기회를 줘야 한다는 뜻이다. 특히 서툴고 무관심한 남편일수록 칭찬이 필요하다고 강조한다. 처음에는 실수하더라도 아빠를 전적으로 믿고 아기를 완전히 맡겨야 그도 아빠로서의 면모를 갖추게 된다는 것이다.

옳은 말이다. 적어도 나의 경험에서 보면 그렇다. 며칠 전 문상을 갈 일이 있어 아기를 남편에게 맡기고 외출을 했다. 엄마만 찾고 울기만 해서 어찌할 바를 모르겠다며 다급한 목소리로 내게 전화를 했던 과거의 경험이 떠올라 적잖이 걱정이 되었지만, 아기 아빠에게 아기를 맡기는 것 말고는 달리 방법이 없었다. 그런데 나의 우려와 달리 남편은 활짝 웃고 있는 딸아이의 사진과 함께 잘 있으니 걱정 말라는 문자를 보냈다. 안심한 나는 문상을 마치고 내친김에 파마를 하러 미용실로 갔다. 장시간의 외출 후 뽀글뽀글한 머리를 하고 대문을 열었을 때

부녀는 동요를 틀어놓고 즐겁게 춤을 추고 있었다. 나를 보자마자 파김치가 되어 소파에 드러눕던 과거와 달리 남편은 내게 벌써 왔냐며 여유를 부렸다. 정말이지 엄청나게 큰 발전이었다.

어쩌면 아빠들에게 필요한 것은 그야말로 아기를 돌볼 기회, 아기와 함께하는 일정량의 시간인지도 모르겠다. 아빠가 아이를 조금 덜 깨끗하게 씻기고, 대충 먹인다 하더라도 이것저것 간섭하지 말고 그냥 둬보길. 그렇게 온전히 믿어야 아빠도 자신만의 육아 기술을 발견하게 될 것이다.

할아버지를
추억하다

"하비~! 하비~!"

딸아이는 하루에도 몇 번씩 할아버지를 부른다. 할머니랑 통화하면서도 할아버지 바꿔달라고 "하비 하비", 동화책을 읽을 때도 남자만 나오면 "하비 하비", 색연필을 쥐고서 할아버지를 그려달라고 "하비 하비"를 외친다.

손녀도 손녀지만 외할아버지의 손녀 사랑은 말도 못한다. 딸인 내가 유학 가 있는 몇 년 동안 보고 싶다는 말 한 번을 한 적 없으면서 고작 일주일 못 본 손녀는 "보고 싶네" 하신다. 행여 손녀딸 먹거리가 떨어질까 주말마다 양손 무겁게 장을 봐다주고, 잘 걷는 아기임에도 안아달라고 팔 벌릴 때마다 번쩍 들어올리는 것도 할아버지 몫이다. 외동딸인 나에게 하늘에 별도 따다줄 것 같던 아빠는 어느 날 내게 이렇

게 선포했다. "이제 너의 시대는 갔다"고.

아빠가 손녀딸에게 푹 빠져 있는 모습을 볼 때면 돌아가신 나의 할아버지도 나를 저렇게 예뻐하셨겠구나 하는 생각이 든다. 머리카락이 점점 희끗해지는 아빠와 내 딸이 함께 있는 모습에서 할아버지와 어린 나의 모습이 겹쳐진다.

함경도에서 태어난 나의 할아버지는 서울에서 학교를 다니던 중에 한국 전쟁을 맞았고 그때 이후로 북에 남게 된 부모형제를 평생 동안 만나지 못했다. 혈혈단신으로 남쪽에서 외롭고 사연 많은 세월을 보낸 뒤 본 첫 손주가 나였다. 그래서인지 나를 향한 할아버지의 사랑은 각별했다고 들었다. 갓난아기였을 때는 나를 매일 돌봐주셨다고 한다. 유치원 무렵 할아버지 댁에 놀러갈 때면 대문 밖까지 마중나오시던 모습, 초등학교 다닐 때는 종종 하교하는 나를 데리러 오며 즐거워하시던 일, 함께 손잡고 처음 영화관에 간 날이 흐릿하게 기억난다.

넘치는 사랑을 주던 할아버지는 내가 열세 살 때 암으로 돌아가셨다. 남쪽에 홀로 남은 외로움과 가족에 대한 그리움이 무거운 병을 가져왔을 수도 있었겠다 하는 생각이 든다. 자신의 의지와는 상관없이 스무 살 때부터 부모형제의 생사조차 모르게 되었다는 것이 어떤 아픔일지 나는 감히 상상조차 할 수 없다.

할아버지는 오랫동안 투병생활을 했지만 그가 환자복 입은 모습을 본 건 딱 한 번 뿐이다. (나중에 할아버지가 엄마에게 절대 나를 병원에

데려오지 말라고 신신당부했다는 것을 들었다.) 그런데 슬프게도 내게 가장 또렷하게 남은 할아버지의 이미지는 딱 한 번 보았던, 병실에서 환자복을 입고 앉아 있던 모습이다.

모든 것이 지난 후 마지막 병

앨리스 닐Alice Neel(1900~84)은 〈마지막 병〉에서 자신의 늙고 병든 어머니를 있는 그대로 화폭에 담았다. 분명 여성의 모습임에도 나는 이 그림을 볼 때마다 할아버지 생각이 난다. 생기 없는 피부, 푹 꺼진 볼, 꾹 다문 입술, 힘없는 하얀 머리칼, 축 늘어진 손이 병원 침대에 기대 있던 할아버지와 참 닮았다.

앨리스 닐은 초상화를 유독 많이 남긴 미국의 화가다. 한창 추상의 물결이 미국을 휩쓸던 1950~60년대에도, 그 직후 팝아트가 득세하던 때에도 꿋꿋이 사실적인 초상화를 그렸던 뚝심 있는 작가다. 그녀는 캔버스에 앤디 워홀, 페기 구겐하임, 마이어 샤피로 같은 미술계 유명 인사를 비롯하여 무명의 쿠바 망명자들, 그리고 자신의 가족들을 그녀만의 필치로 담았다. 그것은 인위적인 느낌이 하나도 없는 자신이 관찰한 그대로를 그리는 자연스럽고 현실적인 초상화였다.

앨리스 닐은 초상화를 그리는 것을 '역사를 쓰는 일'이라 여겼다.

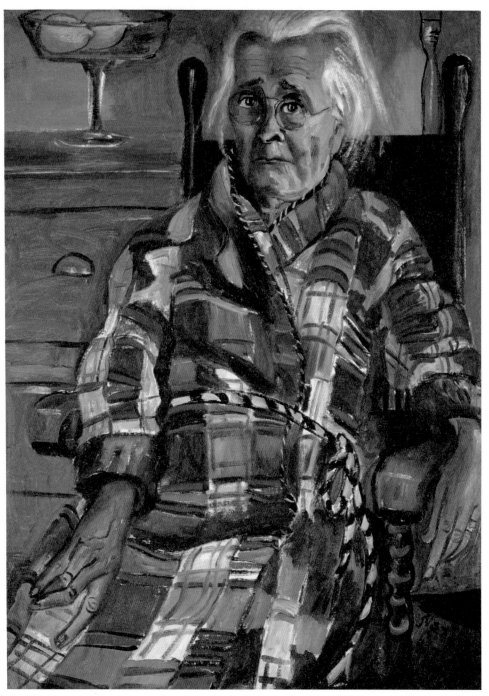

앨리스 닐, 〈마지막 병〉, 1953년

인물의 외모와 성격만이 아닌 그가 속한 시대까지 담아 그린다는 의미였다. 누군가를 기억한다는 것도 마찬가지인 것 같다. 그 사람의 내면과 외면, 함께한 시간뿐 아니라 그가 살아왔던 시대까지 생각하게 되니까 말이다. 내가 할아버지를 떠올릴 때 할아버지의 모습, 성향, 추억과 더불어 할아버지가 겪었던 분단, 그 시대적 아픔을 생각하는 것도 같은 맥락이다. 한 사람의 초상에는 그 사람의 역사가 고스란히 함께 담기게 된다.

평화롭고 따뜻한 꽃의 나라로

할아버지의 장례식 날, 어른들은 이제 할아버지가 하늘나라에서 아프지도 않고 보고 싶던 엄마아빠와 같이 있을 거라고 말했다. 더 좋은 곳에서 더 행복하실 거라고… 그때나 지금이나 나는 그 말이 진실이리라 믿는다.

러시아 출신의 화가 샤갈Marc Chagall(1887~1985)은 여러 도시에서 나름 행복하게 생활했지만 프랑스 생폴드방스 지방에 머물 때 가장 평화롭고 안정적인 생활을 누렸다. 이를 반영하듯 이때 그린 〈꽃〉의 화면 중앙에는 흐드러지게 만개한 꽃이 자리하고 따뜻하면서도 청량한 지중해 바다를 닮은 푸른색이 화면 전체를 덮는다. 샤갈은 종종 이렇게

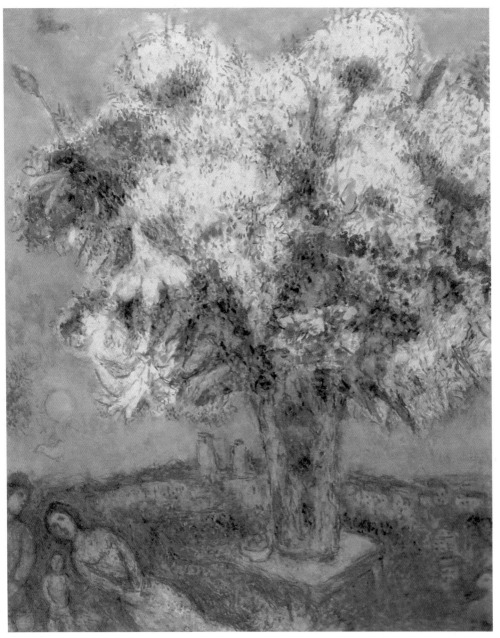

마르크 샤갈, 〈꽃〉, 1975년

향긋하고 따뜻한 하늘 위를 둥둥 떠다니는 자신과 가족의 모습을 그려 넣었다. 프랑스에서 즐겁게 생활하면서도 마음 한 켠에 남아 있는 고향 러시아에 대한 그리움을 표현한 것이다. 따뜻한 미소를 짓게 하는 샤갈의 그림을 보며 돌아가신 할아버지도 그림 속의 사람들처럼 하늘을 날아 생전에 그리워하던 고향에도 가보고, 보고 싶던 가족도 만났을 거라 상상한다.

꽃이 등장하는 샤갈의 그림은 그의 생전과 사후 모두, 많은 사람들의 사랑을 받아왔다. 그의 작품을 사랑하는 사람 중에는 샤갈의 손녀 벨라 마이어도 있다. 샤갈의 평생 뮤즈였던 아내 벨라의 이름을 딴 손녀 벨라 마이어는 할아버지의 그림을 닮은 아름다운 꽃을 다루는 플로리스트로 활동중이다. 그녀는 미美에 대한 자신의 관심은 할아버지로부터 물려받은 것이며 작업을 할 때 할아버지 샤갈의 작품에서 영감을 받을 때가 많다고 말한다. 맨해튼에 있는 그녀의 작업실에는 꽃이 만발한 샤갈의 그림이 걸려 있다.

아버지에게서 내 할아버지를 보다

얼마 전 보았던 오디션 프로그램의 출연자 한 명은 돌아가신 할아버지에 대한 그리움을 노래했다. 그녀의 손가락에는 맞벌이 부모님을 대신

해 자신을 돌봐주던 할아버지의 생년월일과 사망일이 타투로 새겨져 있었다. 할아버지를 그리워하는 마음, 그리고 기억하겠다는 다짐에 대한 표현이라 했다. 그녀의 노래를 듣고 있으니 나 역시 나의 할아버지 생각이 나서 가슴이 먹먹해왔다.

가족과 생이별을 해야 했던, 또 오랫동안 아팠던 할아버지의 인생을 생각하면 슬프다. 그리고 뒤늦은 후회가 밀려온다. 할아버지에게 더 잘해드릴걸, 한번 더 찾아뵐걸, 한번 더 안아드릴걸… 할아버지가 된 나의 아빠를 보고 나서야 비로소 손녀에 대한 할아버지의 사랑이 어떤 것인지 알게 되었다. 미리 알았더라면 나는 할아버지에게 조금 더 다정한 손녀가 될 수 있었을까? 인간이 원래 그런 건지, 아니면 만년 철부지인 나만 그런 건지, 아무 소용이 없을 때야 비로소 철이 드나보다. 오늘따라 유독 할아버지 생각이 난다.

둘째
고민

만삭의 몸으로 학회 발표를 마친 선배가 물었다.

"둘째 생각도 하고 있어?"

"음… 그러니까… 정말 고민이에요!"

그렇다. 요즘 나의 최대 고민은 둘째다. 엇비슷한 시기에 출산을 한 친구들은 이제 하나둘 둘째를 갖기 시작했다. 나보다 8개월 먼저 아들을 낳은 친구는 벌써 둘째 아들을 출산했고, 5개월 먼저 딸을 낳은 친구는 둘째 임신 8주 차가 되었다. 하나를 끝으로 외동을 선언한 친구들도 있다. 나는 이도저도 아닌 채 결정을 못하고 여전히 고민만 하고 있다. 과연 둘째를 낳아야 하는지 말아야 하는지, 만일 낳는다면 언제 낳아야 하는지 답이 없는 질문이 머리를 돌고 돈다. 그래도 둘은 있어야 한다는 어른들 말씀도 맞는 것 같고, 하나만 낳아 우아하게 살라는 젊

은 층의 의견도 솔깃하다. 후딱 몰아서 애들 키워놓고 자기 시간을 누리겠다는 친구들의 포부도 그럴싸하고, 36개월 터울은 있어야 첫째에게 좋다는 전문가들의 의견도 타당해 보인다.

나는 외동딸이다. 외동은 외로울 것이라는 주변의 우려와 달리 어릴 때나 커서나 외동이라서 오는 외로움은 별로 느끼지 못했다. 누군가 함께 살다가 혼자가 되면 외로웠을 수도 있었겠지만, 처음부터 혼자 자라서 애초부터 그런 종류의 외로움을 몰랐다. 어릴 때는 오히려 외동이라 좋았다. 엄마아빠의 사랑을 독차지하는 것도, 나누어 가져야 하는 물건이나 기회를 독점할 수 있는 것도 만족스러웠다. 친구들이 매일 언니, 오빠, 동생과 싸우는 것을 보고 들으며 나는 혼자라서 정말 다행이라 생각하기도 했다.

물론 형제자매가 있었어도 좋았을 거다. 부모님께 말 못하는 고민도 나누고, 서로 부족한 부분도 채워주고, 나중에 부모님이 돌아가시게 된다면 함께 엄마아빠와의 시간을 추억할 수도 있을 테고. 결국 형제자매는 없어도 좋을 수 있고, 있어도 좋을 수 있다. 어느 한쪽이 월등히 좋을 수는 없다. 세상 모든 것에는 장점과 단점이 함께 있지 않은가. 형제자매의 문제도 마찬가지다.

문제는 형제자매의 유무가 아니라 남의 가정사에 감 놔라 배 놔라 간섭하는 태도다. 애가 없을 때는 "그래도 하나는 있어야지." 하나 낳으면 "그래도 형제자매가 있어야지. 외로워서 안 돼. 버릇 나빠져서 안

돼." 둘 낳으면 "그래도 아들은 하나 있어야지" 또는 "딸이 없으면 엄마가 외로울 텐데…" 말하려면 끝도 없다.

　내 주변에서 둘째를 낳으라고 가장 심하게 그리고 유일하게 압박을 가하는 사람은 의외로 친정엄마다. 엄마는 아이를 키우면서 딸이 하나라 좋은 점도 있었지만, 그렇기 때문에 생기는 걱정도 컸다고 말한다. 특히 갑자기 엄마아빠에게 무슨 일이라도 생기면 딸내미가 세상천지에 혼자가 될 텐데 어쩌나 싶은 염려를 늘 했다며 너는 그런 걱정하면서 살지 말라고 한다. 엄마는 하나만 낳았으면서 나한테는 왜 둘을 낳으라 성화냐고 반박하지만, 엄마의 말이 무슨 뜻인지 또 그 마음이 어떤 것인지도 사실은 알 것 같다.

외동의 외롭고 쓸쓸한 미래

외동딸을 둔 중국의 미술가 부부 쑹둥과 인슈전 역시 그들의 하나뿐인 딸, 쑹얼루이에 대한 염려가 많다. 다수의 형제자매가 함께 자라는 것을 더 자연스럽게 여기는 쑹둥 부부의 세대에게 중국 정부는 인구 조정 정책의 일환으로 한 가정에 한 아이만 허용하는 1가구 1자녀 정책을 시행했다. 정부 방침에 따라 쑹둥 부부는 딸 하나를 낳는 것으로 자녀 계획을 멈출 수밖에 없었다. (중국은 2015년, 두 자녀를 허용한다

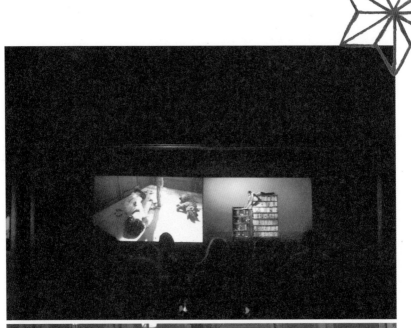

쑹둥, 인슈전, 〈미래〉, 2013년

는 정책을 발표했지만 쑹얼루이에게 동생이 생기기에는 시간이 많이 지난 듯 보인다.)

결혼한 지 십 년 만에 낳은 외동딸에 대한 애틋한 부모의 마음은 그들의 16분짜리 영상 작품 〈미래〉에 가득 담겨 있다. 〈미래〉는 두 개의 비디오가 나란히 상영되는 하나의 작품이다. 왼편에는 아버지 쑹둥이 만든 영상이, 오른편에는 어머니 인슈전이 만든 영상이 상영된다. 영상은 그들의 딸 쑹얼루이의 퍼포먼스를 보여준다. 쑹둥의 영상에서 쑹얼루이는 아빠의 설치 작업인 낡은 침대와 버려진 유리창으로 구성된 실내 공간을 뛰어다니고, 인슈전의 영상에서는 엄마의 작업인 천으로 만든 부드러운 조각 위에 누워서 책을 읽는다. 쑹얼루이는 두 영상 모두에서 철저히 혼자지만 춤도 추고, 책도 읽고, 뜀박질도 하며 즐거움을 찾는다.

그러나 영상 후반부로 갈수록 쑹얼루이의 고독은 점점 첨예해진다. 결국 그녀는 마치 늑대가 자신의 무리를 부르는 것처럼 달빛 속에서 울부짖는다. 어릴 때는 혼자 사는 것이 그런대로 괜찮지만 나중에는 형제자매가 없다는 것 때문에 외로울 것이라는 부모의 걱정을 직접적으로 표현한 결말이다. 쑹둥은 말한다. "우리는 딸이 자란 후가 걱정이 됩니다. 외로움은 항상 그녀를 따라다닐 것입니다. 마치 늑대처럼요."

자녀가 홀로 세상을 살아가야 한다는 것에 대한 염려는 한국이나 중국이나 똑같은가보다.

고민은 아직 현재진행형

엄마들이 둘째를 생각하는 가장 큰 이유는 아무래도 첫째 아이를 위해서가 아닐까 싶다. 치고받고 싸워도 피붙이가 하나 더 있는 것이 아이에게 좋을 것 같다는 생각. 내가 둘째를 고민하는 이유도 딸 하나로 만족하지 못해서가 아니라, 우리 딸에게 동생이 필요하지 않을까 하는 이유에서다. 거친 세상을 살아갈 때 무조건적인 아군我軍을, 또 엄마아빠한테 말 못하는 이야기를 함께 나눌 수 있는 평생 친구를 만들어주고 싶은 마음이 있다.

그렇지만 또 한번의 출산을 머뭇거리게 되는 이유는 더 많고, 더 현실적이다. 이제 막 다시 찾기 시작한 규칙적인 식사시간과 수면시간, 조금씩 생기는 내 시간을 포기하고 다시 삶을 송두리째 새로운 신생아에게 맞춰야 하는 것이 솔직히 엄두가 나지 않는다. 특히 일을 계속하고 싶은 직장 여성이나 프리랜서의 경우에는 커리어에(첫째 때보다 훨씬 더 큰) 지장이 생긴다. 더구나 아이 하나 키우는 데도 돈이 많이 필요한 시대라고 하니, 하나만 낳아서 풍족하게 잘해주고 싶은 생각도 든다. 싫으나 좋으나 백세 시대라는 요즘, 자녀에게 주는 최고의 선물은 동생이 아니라 부모의 노후대책이라는 섬뜩한 말에도 고개가 끄덕여진다. 그리고 무엇보다 하고 싶은 것이 이리도 많은 나라는 사람이 아이를 둘씩이나 키울 수 있는 그릇인지 매우 의심스럽다.

둘째는 낳을 때까지 고민이라는 말은 누가 했는지 정말 명언이다. 어차피 고민해야 한다면 나는 충분히 하고 싶다. 그리고 그 선택의 중심에는 내가 있기를 원한다. 오지랖 넓은 우리나라의 문화상 남의 자녀 계획에 너도나도 훈수를 두곤 하지만, 무엇보다 중요한 건 엄마의 마음이라 믿는다. 시댁이나 친정이 기대하고 심지어 남편이 원한다 할지라도 출산과 육아에 있어서만큼은 엄마 본인의 의견이 무엇보다 중요하다. 아이를 몸안에서 열 달 동안 키워야 하는 것도, 생사를 가르는 출산 과정을 겪어내는 것도, 아이에 대한 최종의 그리고 최고의 책임을 맡는 것도 엄마인 나이기 때문이다. 그래서 오늘도 나의 고민은 현재진행형이다.

남과
가족 사이

내가 타국에서 아기를 낳은 것이 친정엄마에게는 큰 걱정거리였다. 남편이 출근하면 신생아와 덩그러니 남을 딸내미가 혹시 우울증이라도 걸릴까, 밥도 제대로 못 먹을까 염려가 이만저만이 아니었다. 산후조리를 도와주고 다시 한국으로 돌아가면서 엄마는 베이비시터를 구하라고 내게 적극 권유했다. 당신 대신 딸과 손녀를 돌봐줄 사람이 있어야 조금이나마 안심이 될 것 같았나보다. 출산 전에 약속했던 논문을 써내야 했던지라 잠깐이라도 아기를 맡아줄 사람을 구하긴 해야 했다.

어디 소개받을 곳도 없던 터라 한인 커뮤니티에 베이비시터 구인 광고를 올렸다. 다섯 명 정도를 인터뷰하고 드디어 베이비시터, 아니 요즘 말로 '이모님'을 한 분 선택했다. 초반에 나는 그분을 어디까지 믿어야 할지 도통 감을 잡을 수 없었다. 워낙 흉흉한 세상이기도 하고, 아

기와 관련된 일이면 신경이 필요 이상으로 곤두서기 마련이라 한껏 긴장을 했다. 이모님이 오기 시작한 후 며칠은 아기가 갑자기 사라지는 악몽까지 꿨다.

그런데 이모님의 선한 성품을 확인하면서 나는 서서히 마음의 빗장을 풀게 되었다. 아기를 정성껏 대하고, 엄마인 내 의견을 가장 우선시하고, 성실한 것만으로도 그분을 신뢰할 이유는 충분했는데, 거기에 더해서 이모님은 매번 너무나도 정성스럽게 밥을 차려주었다. 별다른 식사 준비를 부탁하지 않았음에도 이모님은 요리에 영 젬병인 내가 안쓰러웠는지 출근하고 며칠 후부터 나의 점심과 우리 부부의 저녁을 모두 준비해주었다. 아기가 깨어 있을 때는 아기를 돌보고, 아기가 낮잠 잘 동안에는 음식을 만들었다. 어느 날은 재료를 사와서 요리를 해주기도 하고, 별미 반찬들을 당신 집에서 갖고 오기도 했다. 누군가 만들어준 밥은 주부에게 늘 맛있고 고마운 것이지만 잘 차려진 한끼는 타지에서 신생아를 돌보는 엄마에게 눈물이 날 만큼 감동적인 선물이었다. 입맛이 없던 그 시절에 그토록 정성스러운 밥을 먹을 수 있다는 것은 내게 큰 행운이었다. 게다가 그것은 분명 이모님의 호의였다. 조건 없이 베푸는 정 같은 것. 친정엄마가 안 계신 타국 땅에서 따뜻한 마음이 담긴 뜨뜻한 국물은 나의 가슴속까지 뜨끈하게 했다.

많은 사람들이 교육이나 직장, 복지 등의 문제로 외국으로 이민을 생각하고 더러는 이를 실행하지만, 사실 타향살이를 하다보면 서러운

일이 많다. 유학생활 중에도 간혹 울음이 터지는 일이 있긴 했지만, 아기 엄마가 된 후의 미국 생활은 생각보다 훨씬 어려웠다. 성인이 되어 형성한 인간관계에서는 작은 일도 부탁하기가 쉽지 않았고, 급할 때 선뜻 도움을 청할 곳이 없다는 사실 때문에 마음 어딘가가 항상 각박했다. 가족이기 때문에, 또 오랜 친구이기 때문에 조건 없이, 기꺼이, 당연히 도와주고 보살피는 관계가 나와 남편에게는 많지 않았다. 그런 내게 이모님은 더욱 고마운 존재였다.

따뜻한 한끼가 떠오르는 그림, 실내: 식당

이모님과의 식사시간을 생각하면 피에르 보나르Pierre Bonnard(1867~1947)의 그림이 떠오른다. 총천연색의 짧은 붓질로 이루어진 보나르의 화면 안은 빛이 가득하다. 그리고 그 빛 속에 과일, 찻잔, 빵, 꽃 등의 풍성한 식탁이 자리한다.

보나르는 대상을 직접 보고 그리기보다는 찍은 사진과 그것에 대해 자신이 기록한 노트를 토대로 그림을 완성했다. 그래서 보나르의 그림은 현실의 모습이기도 하지만, 그의 기억 속에 저장된 인상이나 느낌에 의해 각색된 풍경에 더 가깝다. 학자들은 보나르의 작품을 '눈으로 보고 그렸다기보다 가슴으로 기억하여 그린 그림'이라고 말한다. 보나

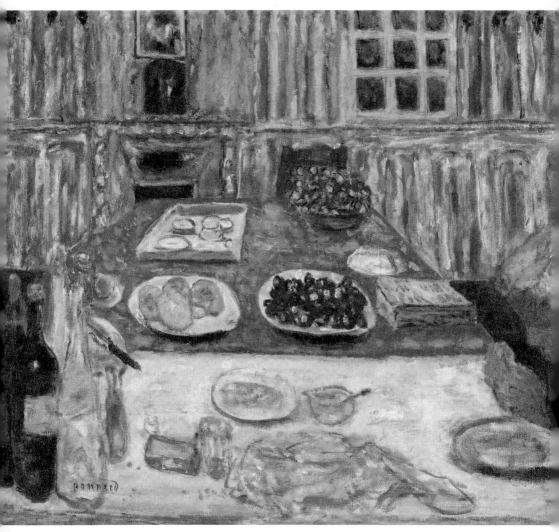

피에르 보나르, 〈실내: 식당〉, 1942~46년

르의 그림이 아름다운 것은 이 때문이 아닐까 싶다. 그림은 사진보다, 기억은 기록보다, 추억은 실재보다 아름다우니까 말이다. 많이 힘들었던 아기의 신생아 시절을 내가 이만큼 아름답게 기억하는 것 역시 이모님과의 추억 덕분일 거다.

사랑할 때, 욕조 속의 누드와 작은 개

보나르의 그림에는 종종 여성이 한 명씩 보이는데 대부분이 그의 아내 마르타(진짜 이름은 마리아 부르쟁)이다. 그녀는 약간의 자폐 증세와 우울증이 있었고 대인기피증에 가까울 만큼 다른 사람과 만나기를 꺼렸다. 보나르는 이런 아내를 배려하여 외부와의 접촉을 최대한 줄이고 부부 둘만의 생활을 가졌다.

보나르는 아내 마르타를 '작은 새'와 같다고 표현했다. 자신의 보호가 필요한 약한 존재라는 의미에서였다. 그는 평생 '작은 새'인 마르타를 성심성의껏 돌보았다. 보나르의 작품에서 목욕하는 여인이 많은 수를 차지하는데, 이는 마르타가 유난히 오랜 시간에 걸쳐, 또 자주 목욕하는 것을 좋아했기 때문이다. 보나르는 아내를 위해 온천으로 휴양을 가기도 하고 당시로서는 아주 드물었던 뜨거운 물이 나오는 욕조를 집에 구비하기도 했다.

피에르 보나르, 〈욕조 속의 누드와 작은 개〉, 1941~46년

대상이 아내이든지, 아기이든지, 산모이든지 누군가를 보살피는 데 특별한 기술이 필요한 경우는 별로 없다. 다만 반드시, 언제나 필요한 것은 특별한 마음이다. 아내를 향한 보나르의 살뜰한 사랑이나 내게 베풀어준 이모님의 호의 같은 것 말이다.

이모님에게 주고 싶은 보나르의 그림

백일 남짓한 아기를 데리고 한국으로 돌아오면서 이모님과는 헤어졌지만, 지금도 우리는 가끔 서로의 안부를 묻는다. 최근 딸의 사진을 정리하면서 나는 이모님과 함께 찍은 사진도 현상하여 앨범에 꽂아두었다. 따뜻한 보살핌을 받았던 그 시간을 나와 딸이 오래도록 기억하고 감사해하고 싶어서다.

엄밀히 말해 '이모님'은 돈을 받고 일하는 사람이었다. 그렇지만 매일 얼굴을 보며 아기를 사랑하는 마음을 공유하다보니 특별한 정이 생겼고, 그렇게 남이라기에는 가깝고 가족이라기에는 먼 특수한 관계가 된 듯하다. 우리가 베이비시터를 '이모님'이라는 조금은 이상한 호칭으로 부르는 것도 이런 감정 때문일 거다. 진짜 이모는 아니지만 진짜 이모처럼 친근하고 따뜻하게 기댈 수 있는 그런 존재.

퀭한 눈에 헝클어진 머리를 하고 반쯤 정신이 나간 채로 살던 그때

의 나는 이모님께 감사하다는 인사조차 제대로 하지 못했다. 지금이라도 고마운 마음을 한껏 담아 보나르의 그림을 선물하고 싶다. 내가 이모님과의 식사시간을 이렇게 빛나는 모습으로 기억한다고 알려주고 싶다. 늘 단정한 차림으로 환한 미소를 머금고 오셨던 이모님에게.

4장

엄마라서
다행이다

생명을 보내는 일
그리고 받아들이는 일

"This is not your fault."

유난히 다정했던 응급실 의사는 내 손을 꼭 잡고 위로의 말을 건넸다. 내 잘못이 아니라는 그의 말에 꾹꾹 참고 있었던 눈물이 터졌다. 첫번째 임신이 자연 유산 판정을 받은 날이었다.

"이유가 뭔가요, 왜 아기가 떠난 거지요, 내가 뭘 잘못했나요."

울며 쏟아내는 나의 질문에 대한 의사의 설명은 이러했다. 수정체가 자체적인 결함을 발견했을 때 더이상 크지 않기로 결정하는 거라고, 더 자라면 엄마의 몸에 무리가 가니까 아기가 알아서 성장을 멈추는 거라고. 차분하고 친절한 대답이었지만 그 이야기를 들으니 눈물이 더 많이 흘러내렸다.

아주 작은 씨앗이었는데도 뱃속의 태아와 헤어진다고 하니 절망감,

슬픔, 죄책감, 상실감이 한데 엉켜 나를 덮쳤다. 그리고 내가 그 작은 생명을 이미 많이 사랑하고 있다는 걸 응급실 침대에서 깨달았다. 생명의 세계는 인간의 영역 밖에 있다는 사실 역시 온몸으로 깨우쳤다. 의사의 상세한 설명 덕분에 내 몸속에서 진행중인 계류 유산을 머리로는 이해할 수 있었다. 하지만 마음으로는 도저히 납득되지 않았다. 왜 내가 이런 일을 겪어야 하는 건지 가슴으로도 이해하고 싶었다.

응급실에서 오열을 하고 열흘 뒤, 덜 회복된 몸으로 뻥 뚫린 마음을 안은 채 자료 조사를 위해 상하이로 갔다. 남편과 친정엄마는 너무 무리하는 것 아니냐고 만류했지만, 나는 아기를 떠나보낸 집을 잠시라도 벗어나고 싶었다. 그리고 완전히 몰두할 다른 일이 필요했다. 그렇게 하지 않으면 더 많이 슬플 것 같았다.

그때 마침 위유한余友涵(1943~)이라는 중국 작가를 만났고, 그의 《원》 시리즈에 유독 마음이 닿았다. 책에서만 보던 위유한의 《원》은 상하이의 끄트머리 동네, 깊은 골목에 위치한 그의 집이자 스튜디오 한 구석에 펼쳐져 있었다. 세계적인 작가의 거주지라기에는 믿을 수 없을 정도로 검소한 그 공간에는 아주 큰 캔버스에 짧은 선을 무한히 반복하며 원의 형태를 만들어내는 작품 한 점이 진행중이었다.

스스로 살아 움직이는 원

캔버스 위를 유영하는 짧은 선들과 그로부터 자연스럽게 번지고 흘러내리는 물감에서 어떤 생명력을 느끼며, '생명'에 실체가 있다면 이런 모습이 아닐까 하는 생각을 했다. 그와 작업 방식에 대해 이야기를 나누며, 그의 작품에서 여린 생명이 꿈틀대고 있다 느낀 것이 틀리지 않았음을 확인할 수 있었다.

위유한은 작업을 할 때 캔버스 위에 선을 하나 긋고, 그것과 연결된 다음 선을 긋는다고 말했다. 그래서 그의 작품에서 각각의 선은 서로에게 영향을 주며 유기적으로 연결되어 있다. 생명력이 있는 선이 쌓여 만들어진 캔버스는 작가와 관계를 맺으며 끊임없이 변화하는 유기체였다. 그에게는 캔버스 위에 그어진 선도, 그들을 담은 캔버스도 계속해서 변화하는 하나의 생명체인 거다. 그래서인지 위유한은 잭슨 폴록처럼 캔버스 위를 활보하지도, 윌렘 드 쿠닝처럼 캔버스에 폭력적인 붓질을 해대지도 않는다. 캔버스 위에 긋는 그의 선은 언제나 조심스럽다. 그는 그 자체로 생명력을 갖는 작품을 존중하며 그 앞에서 겸손했다.

위유한이 요즘도 그리고 있는《원》시리즈는 1980년대 초에 시작되었다.《원》시리즈 중 하나인〈무제无题〉(뒤쪽 도판)는 1987년 무렵에 그려진 작품이다. 외견상으로 앞의 그림과 별 차이가 없지만, 30년 정도

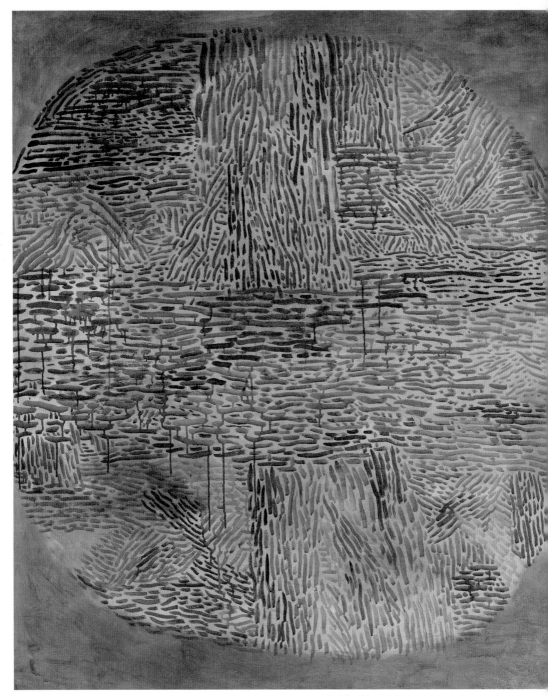

위유한, 《원》 시리즈 중 〈2008.04.20.〉, 2008년

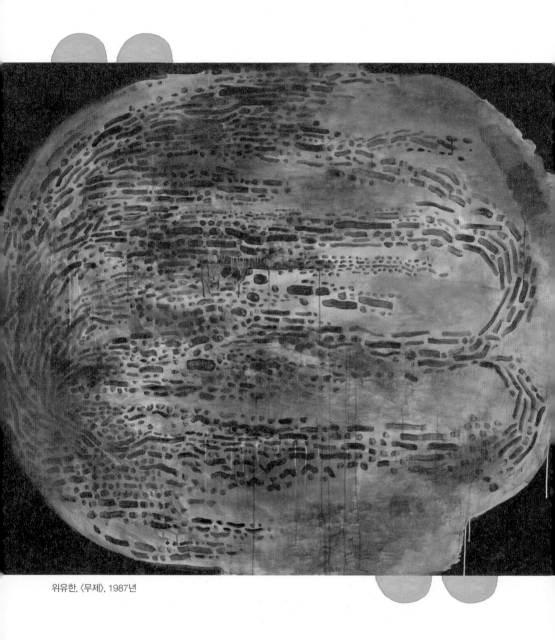

위유한, 〈무제〉, 1987년

의 시간 차이가 있는 작품이다.

중국은 역사적 굴곡이 많은 만큼 작가의 화력畵歷에도 변화가 많다. 위유한도 예외는 아니다. 문화대혁명(1966~1976) 직후에는 당시 중국미술계에서 가장 신선한 형식으로 여겨지던 추상에 몰두했고, 한창 구상의 물결이 휩쓸던 1990년대에는 '정치적 팝아트' 계열의 그림을 그렸다. 그러다 작가는 노년에 이른 2000년대가 되어 다시 추상화인 《원》 시리즈로 돌아갔다. 생명감이 넘치는 유동적 선을 담은, 그리고 캔버스 자체로 작가에게 하나의 생명체였던 《원》 시리즈는 이로 인해 정말 끈질긴 생명력을 가진 작업이 되었다.

가슴으로 이해하는 나날들

이런 저런 생각으로 그의 《원》 시리즈 앞을 떠나지 못하던 내게 위유한은 작은 판화 작업을 선물로 주었다. 그의 작품을 가슴에 꼭 안고 내 안에서 허무하게 사라진 생명이 다시 찾아오기를 기도했다. 그리고 새로운 생명을 다시 만나기까지의 시간이 너무 길지 않으면 좋겠다고 욕심내어 빌었다.

작품 앞에서의 나의 간절한 기도는 얼마 지나지 않아 곧 이루어졌다. 집으로 돌아온 지 한 달 만에 새 생명이 찾아온 것이다. 태아의 심

장 소리를 확인하며 유산이라는 아픔을 마음에 묻었다. 기쁨에 겨워 잊은 것이 아니었다. 그냥 그렇고 그런 일이 되어버리는 것이 싫어서, 기억이라도 더 오래 마음 깊이 품어주어야 할 것 같아서 아무에게도, 남편에게도 더이상 말하지 않았다. 그저 언젠가는 가슴으로도 이해가 되겠지 하고 마음 깊은 곳에 꼭꼭 넣어두었다.

당시 보았던 작품과 만났던 작가를 떠올리니 부러 묵혀두었던 유산 이라는 사건과 그때의 감정들이 되살아난다. 길가에 지나가는 아이만 봐도 눈물이 고일 만큼 아팠었는데… 이제는 나의 상처에도 딱지가 앉 고 세월의 두께가 더해져 그전처럼 눈물이 나지는 않지만 그래도 가슴 한켠이 아릿해진다.

태아를 잃었던 슬픔이나 상실감을 생각하면 육아가 힘들다고 징징 거리면 안 될 것만 같다. 지금 이렇게 내 옆에서 작은 아기가 새근새근 예쁘게 자고 있다는 것이 그동안 너무나 간절히 원하던 기적이니까. 아무래도 내게 첫 임신의 실패는 이 사실을 상기시키는 매개체로 남으 려나보다. 이제는 마음으로도 받아들이려 한다. 아직 벽에 걸어두지 못하고 있었던 위유한의 판화 작업도 이제는 밖으로 꺼내두어야겠다.

너의 모든
처음

저녁에 온 가족이 둘러앉아 환호성을 질렀다. 남들이 보면 우리나라 선수가 올림픽 금메달이라도 땄나보다 할 정도로 컸던 그 함성은, 태어나 처음으로 세 걸음을 걸은 12개월짜리 아기를 향한 것이었다. 언제쯤 스스로 걸으려나 손꼽아 기다렸는데 정말 그날이 온 거다! 모든 아이들이 성장 과정 중 겪는 보편적인 일이라도 내 아이에게 일어나면 이렇게 호들갑을 떨게 된다.

딸아이는 돌을 맞이하기 얼마 전부터 걷는 연습을 시작했다. 소파를 잡고 어기적 한 걸음 떼고 넘어지고, 두 걸음 떼고 넘어지기를 수없이 반복하더니 어느샌가 엉거주춤한 자세로 조심스레 한 발을 떼고 넘어지고 두 발을 떼었다. 칠전팔기 도전하는 모습이 조마조마하기도 하고, 언제 이렇게 큰 걸까 싶어 대견하기도 하다. 작은 발로 열심히 아장

아장 걸어와 내게 폭 안길 때는 정말이지 세상을 다 가진 것 같다.

조심조심, 대견한 첫 걸음

아이의 걸음마를 보면서 빈센트 반 고흐Vincent Van Gogh(1853~90)의
〈첫 걸음〉을 떠올렸다. 이 그림을 그릴 때쯤 고흐는 정신 질환 때문에
요양원에 입원해 있으면서 평소에 존경하던 선배 화가들의 작품을 참
고하여 많은 그림을 그렸다. 이 작품은 밀레의 〈첫 걸음〉이라는 파스텔
작품을 유화로 바꾸어 그린 것이다.

고흐의 〈첫 걸음〉은 그를 물질적, 정신적으로 꾸준히 지원하던 동
생 테오와 그의 아내 요한나 사이에 아기가 생긴 것을 축하하는 마음에
서 그린 그림이다. 당시 요한나의 뱃속에 있던 아기는, 후에 죽은 테오
를 대신하여 고흐의 모든 작품을 유산으로 받고 제2차세계대전 후 네
덜란드 정부와 함께 빈센트 반 고흐 재단을 결성한 어린 빈센트이다.
(테오는 형의 이름을 따서 아들의 이름을 빈센트라고 지었다.)

비슷한 시기에 그렸던 고흐의 그림들이 아주 강렬한 데 비해 〈첫 걸
음〉은 따뜻한 느낌이 화면에 가득하다. 흔히 고흐의 열정, 또는 광기
로 해석되는 강한 색의 물감 대신 온화한 파스텔 색채가 화면을 이끄는
동시에 크고 역동적인 터치 대신 비교적 정갈한 붓질로 그려졌기 때문

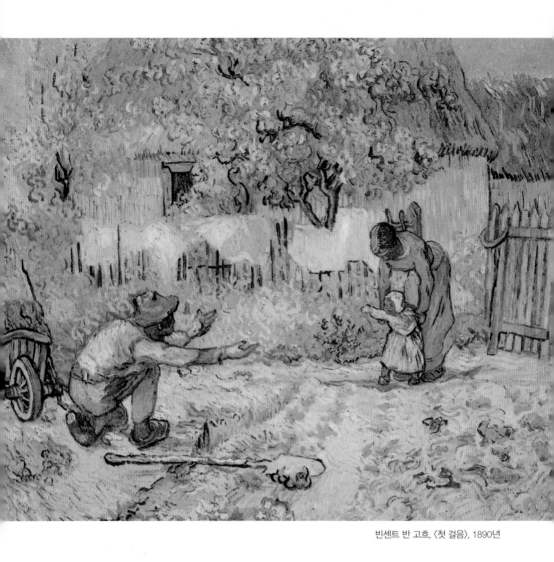

빈센트 반 고흐, 〈첫 걸음〉, 1890년

이다. 행복해 보이는 인물들 또한 이 작품에 온기를 더한다. 엄마와 놀던 아이는 이제 아버지 쪽으로 한 걸음씩 옮기기 시작했고, 아이의 아버지는 농사일을 하다 말고 아이로부터 너무 가깝지도, 그렇다고 너무 멀지도 않은 거리에서 두 팔 벌려 아이를 기다려주고 있다. 작품 전반에 걸쳐 이렇게 따스한 느낌이 가득 배어 있는 것은 필시 동생 테오의 행복을 비는 형의 마음, 또 동생이 이런 아버지가 되기를 바라는 마음이 녹아 있기 때문일 거다.

아버지와 아들의 갈등을 그리다,
펼쳐진 성서를 그린 정물

정작 고흐와 아버지와의 관계는 그림처럼 따뜻하지 않았다. 고흐는 스물여덟 살에 아버지와 결별을 선언했다. 종교적 갈등, 세계관과 삶의 방식의 차이에서 빚어진 결과였다. 〈펼쳐진 성서를 그린 정물〉은 이런 부자간의 갈등을 압축해서 보여주는 그림이다.

아버지가 돌아가시고 약 6개월 후에 그린 이 그림의 구도는 단순하다. 큰 성경책, 그 앞에 놓인 에밀 졸라의 『삶의 환희』, 그리고 어둠 속의 촛대가 전부다. 성경책은 목사였던 고흐의 아버지를 상징한다. 특별히 고흐는 이사야 53장, '우리의 보기에 흠모할 만한 아름다운 것'이

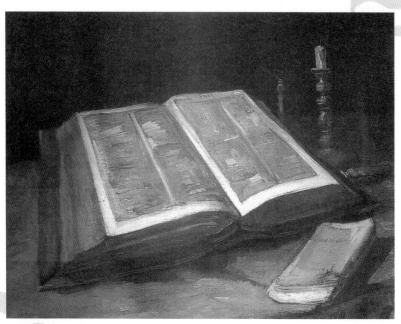

빈센트 반 고흐, 〈펼쳐진 성서를 그린 정물〉, 1885년

없는 메시아의 도래에 대한 내용을 펴놓았다. 왜 하필 이사야 53장인지에 대해서는 명확한 해석이 없다.

'고운 모양과 풍채가 없는'이라는 구절이 외모에 대해 자신감이 없었던 고흐 자신에 대한 묘사라고 해석하는 설, 세상에서 천대받고 멸시받았지만 영광 중에 부활하는 메시아의 모습이 바로 자신의 미래임을 예견한 것이라는 설, 세상의 주목을 받지 않더라도 자신의 소임을 다하고 생을 마감한 아버지를 빗대는 것이라는 설이 있는데, 작품이 아버지에 대한 내용임을 생각할 때 아무래도 나는 마지막 해석 쪽에 마음이 더 기운다.

에밀 졸라의 『삶의 환희』는 신의 존재를 부인한다는 이유로 고흐의 아버지가 상당한 비판을 가했던, 그러나 고흐는 심취했던 책이다. 작품 안에 놓인 성경과 에밀 졸라의 책은 고흐와 아버지 사이의 대립을 은근히 나타내는 셈이다. 그리고 이 대립이 아버지의 죽음으로 인해 비로소 끝났음이 성경책 뒤에 자리한 꺼져버린 촛불로 표현되었다.

가깝지도 멀지도 않은 거리에서

고흐와 그의 아버지 사이의 갈등을 생각할 때마다 나는 늘 고흐의 편이었다. 고흐의 작품을 좋아하기도 했거니와 내가 자식의 입장에 있었기

때문이었다. 고흐가 그림을 그리겠다고 '처음' 마음먹었을 때 아버지가 더 적극적으로 지원해주었더라면 그의 생활이 덜 궁핍하지 않았을까. 아들이 '첫사랑'에 혼이 빠져 있을 때에도 정신병원에 보내겠다는 말 대신 잠시 지나가는 청춘의 열병 같은 것으로 생각하고 기다려주었다면, 고흐의 정신발작이 그렇게까지 진행되는 것을 막을 수 있지 않았을까. 고흐가 '처음', 아버지와 다른 세계관을 옹호할 때 아들을 조금 더 이해해주었더라면 고흐의 인생은 조금 덜 외롭지 않았을까. 이런 생각을 하며 맘속으로 고흐의 아버지를 질책하곤 했다.

그런데, 엄마가 된 후로는 더이상 비난할 수 없게 되었다. 내가 뭐라고 남의 아버지에 대해서 왈가왈부할 수 있겠는가. 어느 부모가 자식을 사랑하지 않으랴. 고흐의 아버지는 결별을 선언하고 떠난 아들이 잠시 고향집으로 돌아왔을 때, 비록 아들의 그림을 이해하지 못했더라도 자신이 있던 교회 한편에 고흐의 화실을 마련했다. 고흐 역시 아버지가 세상을 떠났을 때 온전히 그림에 집중하지 못할 만큼 충격을 받고 시름에 빠졌다. 부자간의 일은 그들만이 알 일이다.

돌아보면 부모가 되기 전 나는 다른 아기 엄마아빠들을 향해 쉬이 눈살을 찌푸리고 눈총을 쳤던 것 같다. 교육에 과하게 열을 올리는 부모, 아이에게 너무 엄격한 부모, 또는 지나치게 너그러운 부모, 자식을 언제나 싸고도는 부모 등, 비난의 이유는 많았다. 그런데 내가 엄마가 되고 보니 자식을 키우는 것은 누구에게나 처음이고 그래서 어려운 일

이라는 것을 느낀다.

이제 나는 누군가를 비난하는 대신 스스로에게 질문을 던진다. 엄마로서 나는 과연 아이의 모든 '처음'을 온전히 기다려줄 수 있을까? 아이는 앞으로 커가면서 인생의 '처음'을 수없이 경험할 거다. 첫 친구도 사귈 테고, 첫 시험도 볼 테고, 첫사랑도 하게 될 텐데, 나는 그 모든 순간을 잘 지켜봐줄 수 있을지. 실수를 하면서 배울 수 있는 공간을 내어줄 수 있을지. 시시콜콜 간섭하지도 그렇다고 수수방관 무관심하지 않을 수 있을지.

지금까지 나의 작은 아기가 해냈던 여러 가지 일을 기억한다. 고개를 가누고, 뒤집고, 기고, 서고, 걷는, 모든 첫 순간들. 아기들은 누가 시키지 않아도, 가르쳐주지 않아도 부단하게 노력해서 자신의 때에 맞춰 그 모든 과제를 해냈다는 것을 잊지 말아야 한다. 그리고 앞으로 닥칠 아이의 모든 '처음'도 지금까지 그래왔듯이 잘해내리라 믿어줘야 한다. 모쪼록 고흐가 그린 그림 속 아버지처럼 너무 가깝지도 멀지도 않은 거리에서 믿음의 눈으로 아이를 바라봐주는 그런 엄마가 될 수 있기를 소망한다.

소중한 것을
보는 눈

얼마 전 딸과 함께 동물원에 다녀왔다. 책에서만 보던 코끼리, 기린, 사자 같은 동물들을 보면 아이가 얼마나 신나할까 기대하면서 발걸음을 했는데 내 예상은 완전히 빗나갔다. 우리 딸이 그 넓은 동물원에서 제일 열심히 본 것은 바로 개미였다. 특별한 장소에 진열된 특이한 종류의 개미가 아니라 집 앞에만 나가도 흔히 볼 수 있는, 땅바닥을 기어다니는 작은 검정색 개미 말이다. 내 눈에는 잘 보이지도 않는 조그만 개미를 쪼그려 앉아 어찌나 열심히 관찰했는지 모른다. 크고 멋진 동물들을 뒤로하고 딸 옆에 앉아 개미의 이동 행렬을 오래도록 구경할 수밖에 없었다. 무려 동물원에서.

생각해보면 이런 일은 집에서도 비일비재하다. 아이는 내가 스쳐지나가는 마당 구석의 버려진 땅에서 오랜 시간 머물며 내 눈에는 아무것

도 보이지 않는 그곳에서 각양각색의 돌멩이, 다채로운 잡초, 여러 곤충들을 발견한다. 덕분에 나는 딸아이를 따라 평소에는 눈길도 주지 않던 마당 한편에 발을 디디며 나무껍질의 모양, 현무암 구멍의 크기, 머루 열매의 색 등, 늘 있었지만 보이지 않았던 것들을 쳐다본다. 그리고 때때로 그 아름다움과 다양함에 경탄한다.

아이는 어른에게는 보이지 않는 것을 발견하고 그냥 지나칠 법한 것들도 주의깊게 관찰하는 신기한 눈을 가졌다. 이 진리를 나의 작은 딸을 통해 종종 확인한다.

아무 것도 없는 공터를 그리는 화가

아이의 시야는 아무도 주목하지 않는 〈공터〉를 열심히 그린 박세진의 작품과 닮은 구석이 많아 보인다. 비어 있는 장소를 뜻하는 '공터'라는 제목에 걸맞게 박세진의 작품은 비어 있는 것 같다. 듬성듬성 박혀 있는 꽃무더기 외에는 별다른 볼 것이 없다. 그런데 그림을 자세히 살펴보면 그 속에 숨어 있는 많은 것들이 보이기 시작한다.

저멀리서 날고 있는 헬리콥터, 언덕에 걸터앉은 투명한 세 명의 사람들, 왼편 아래에 자리한 망토 입은 남자, 그리고 흡사 어린왕자와 같은 차림의 사람까지. 더불어 화면 곳곳에는 나무들과 건물이 밀집한

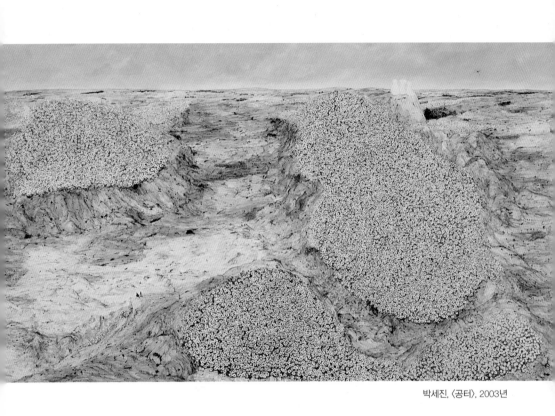

박세진, 〈공터〉, 2003년

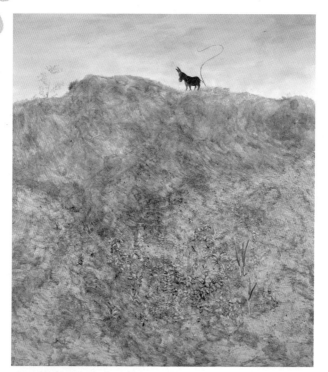

박세진, 〈노동〉, 2004년

박세진, 〈황금 털〉, 2004년

마을 같은 풍경이 자리하고 있고, 장미꽃이나 체리와 포도 껍질 등 흘려 보아서는 알 수 없는 재료들이 군데군데 묻어 있다. 아무것도 없어 보이는 공간 안에 무수한 생명체와 이야기가 숨어 있는 것이다. 그리고 그것들은 그림 앞에서 시간을 들여 머무는 자, 보려고 하는 마음을 가진 자의 눈에만 보인다.

내가 박세진의 작업 중 가장 좋아하는 작품은 〈노동〉인데, 이 또한 시간을 들여 자세히 보아야 하는 그림이다. 그러면 화면 위로 울렁이는 황금빛 물결이나 곳곳에 피어 있는 이름 모를 녹색의 식물들, 그리고 그 주변의 연둣빛 흔적들같이 재미있는 요소들이 보이기 시작한다. 화면 위편에서 '노동' 중이던 당나귀는 일을 멈추고 발아래의 풍경을 보고 있다. 그 모습이 발걸음을 멈추고 그림을 들여다보는 관람자의 모습과 비슷해 웃음이 난다.

〈황금 털〉은 발걸음을 멈추고 주변을 볼 줄 아는 이 지혜로운 당나귀의 몸을 가까이에서 들여다본 작품이다. 작가가 당나귀라는 대상에, 또 관람자가 박세진의 그림에 가까이 갈수록, 하나의 덩어리로 인식되었던 공간에서 빛나는 갖가지 황금색 털이 하나하나 살아난다. 멀리서는 하나의 매끈한 면이던 공간 안에 우리의 육안으로는 볼 수 없었던 세계가 있었음이 드러난다.

아이의 눈으로 보면 공터에서 무언가가 보인다

박세진은 이렇게 작가 자신이 대상을 자세히 바라보며 관람자 역시 그녀의 그림을 찬찬히 바라보기를 요청한다. 그림을 그리는 이와 보는 이 모두 시간을 들여 주의깊게 대상을 바라봐야 하는 작품인 거다. 요즘처럼 모든 것이 빨리 돌아가는 시대, 이미지가 홍수를 이루는 시대에 시간을 들여 눈을 한곳에 고정시키는 것은 과연 귀한 일이다.

한 가지 주목할 점은 박세진이 자세히 바라보는, 또 관람자에게 바라보기를 요구하는 대상이 우리가 그리 가치 있다고 여기는 것이 아니라는 점이다. 그것은 길가의 잡초들이나 당나귀의 털과 같이 하찮은 것들이다. 열심히 보는 대상이 당나귀 털 따위라니. 이것이 작가의 위트인가 싶어 웃어넘기려다 순간 멈칫했다. 정작 우리의 주의를 필요로 하는 것은 우리가 대단하다고 여기는 것들이 아니라, 박세진이 그리는 것같이 힘없고 약한, 그래서 눈에는 잘 보이지 않는 것들이 아닐까 싶었다.

'바쁘다'는 것이 흔한 안부인사가 되어버린 요즘, 우리의 발걸음은 얼마나 빠르고, 마음은 얼마나 분주하며, 그에 따라 우리의 눈은 얼마나 바삐 움직이는지 모른다. 그 속도 때문인가, 마지막으로 누군가의 마음을 주의깊게 들여다본 적은, 주위의 필요를 열심히 살핀 적은 언제였는지 기억이 나지 않는다. 그런 적이 최근에 있기는 했던가. 정작

봐야 할 것은 보지 않고, 바삐 움직이는 내 눈이 멈추는 곳은 겨우 멋진 것, 좋은 것, 비싼 것, 화려한 것, 유명한 것, 힘있는 것 따위의 '대단한 것들'이 아닌지… 혹시 어른이 된 후 우리는 화려한 이미지에 현혹되어 진짜 바라봐야 하는 건 놓치며 살고 있지는 않은지. 작은 것, 그래서 소중한 것들을 보지 못하고 사는 것은 아닌지 생각하게 된다.

어디를 보는가는 무엇을 추구하느냐이다. 아이와 박세진의 작품을 통해 오늘 내 눈은 과연 어디를 향하고 있는지 새삼 점검해본다. 크고 멋진 코끼리보다도 작고 약한 개미를 열심히 바라보는 '아이의 세밀한 시야'를 닮고 싶다. 아이와 함께 보내는 시간을 통해 그런 시각을 가질 수 있지 않을까 꿈꾸어본다.

시간을
멈출 수 있다면

임신 7주 차라는 소식을 전했던 동서는 어느새 아기를 낳았다. 시간은
무심하게도 잘도 흐른다. 기쁜 마음으로 산모와 아기를 보러갔는데 예
상치 못했던 눈물이 핑 돌았다. 출산의 고통을 잘 넘긴 동서가 대견하
기도 하고, 모유수유가 맘처럼 안 되어 속상해하는 것을 보니 안쓰럽
기도 하고, 별 도움이 될 수 없어서 안타깝기도 했다. 나는 그저 지금이
제일 힘들 때라고, 아기도 아기지만 본인의 몸과 마음을 잘 돌봐야 한
다고, 시간이 좀 지나면 엄마 역할에 점점 익숙해질 거라고 주절주절
마음을 담아 늘어놓으며 꼭 안아주었다. 어느덧 내가 초보 엄마에게
조언이란 것을 나불댈 수 있는 군번이 되었나보다.

　갓 태어난 조카는 너무 귀여웠다. 강보에 쌓여 입을 오물거리는 신
생아라니! 그런데 이상하게도 우리 딸의 신생아 시절이 가물가물하니

잘 떠오르지가 않았다. 1년 반도 채 되지 않았는데 "우리 딸도 저렇게 작던 때가 있었나?" 하며 남편과 아득해했다.

그러고 보면 힘들어 죽겠다 하면서도 시간은 정직하고 성실하게 흘렀다. 눈도 못 뜬 채 빽빽 울던 아기는 이제 엄마를 부르고, 아빠를 향해 달려가고, 할머니 할아버지에게 애교도 부릴 만큼 컸다. 그리고 함께 있는 시간이 늘어나면서 나와 아기는 점점 서로가 서로에게 없어서는 안 될 존재가 되어간다. 딸이 더 어릴 때, 아니 불과 얼마 전까지만 해도 아기가 빨리 컸으면 좋겠다고 생각했다. 제발 목만 가누면 좋겠다고, 앉아 있기만 하면 수월하겠다고, 걷기만 하면 훨씬 낫겠다고 말하며 쉬지 않고 미래를 그렸다. 그런데 돌이 지나서부터인가, 지금 이 시간을 붙잡고 싶다는 생각을 하게 된다. 이제서야 아기와 보내는 지금 이 순간이 얼마나 귀한지를 생각할 여유가 조금이나마 생겼나보다. 언젠가부터 밤마다 우는 아이를 재우려 동동거리던 내가 아닌, 잠든 아이의 손과 발을 어루만지며 조금만 천천히 커주기를 바라는 내가 있다.

잠든 아이의 머리칼을 쓰다듬으며 장젠준張健君(1955~)의 작품을 떠올린다. 그의 작품처럼 시간을 잠깐 멈출 수 있다면 좋을 텐데 하고 상상하면서.

시간을 가두고 싶다

〈존재〉에는 시계추처럼 보이는 돌이 캔버스 중앙을 가로지르며 매달려 있다. 드르륵드르륵 소리를 내면서 움직여야 할 것만 같은 이 묵직한 돌은 멈춰 있다. 움직이고 싶어도 캔버스 상단에 듬성듬성 박혀 있는 나뭇가지들이 그 동작을 제어할 것만 같다. 돌과 밧줄로 만들어진 시계추는 움직이지 않는다. 이 작품에서 시간은 멈춰 있다.

장첸준은 1980년대 초반에 상하이에서 활동을 시작한 이래로 다양한 형식적 실험을 해온 작가다. 활동 초기에는 회화와 퍼포먼스를 동시에 탐험했고, 평면 작업에 있어서도 여러 가지 재료를 화면에 도입하거나 구상과 추상을 넘나드는 작업 세계를 펼치는 등의 다양한 활동을 해왔다. 그럼에도 그의 주제는 한결같다. 형식에 있어서는 상당히 넓은 스펙트럼을 갖지만 주제에 있어서는 일관적인 셈인데, 삼십 여 년 동안 그가 천착한 주제는 바로 '시간'이다.

〈존재〉에서 그가 시간을 붙잡는 작품을 했다면 최근에 장첸준은 시간의 흐름을 그대로 노출하는 작업을 하고 있다. 예를 들어 2011년에 선보인 퍼포먼스(187쪽 도판)에서 그는 일몰의 바닷가 앞에 서서 공중에 화선지를 매달고 물로 그림을 그렸다. 그림이란 것은 일반적으로 붓에 물감을 묻혀 흔적을 남기는 활동이지만, 그는 붓에 물만 묻혀서 그림을 그리는 일종의 역설적인 퍼포먼스를 펼쳤다.

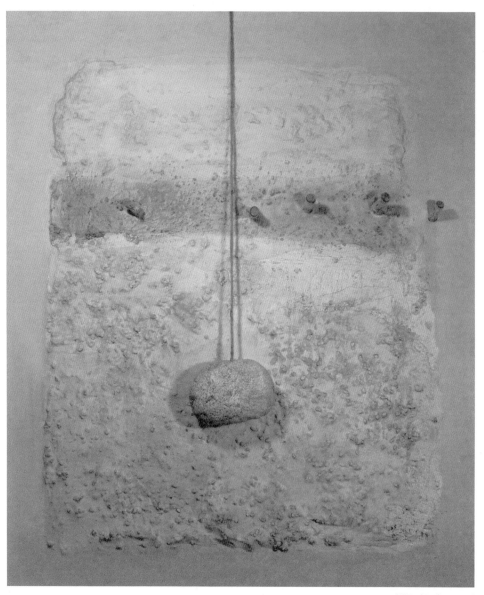

장쩬준, 〈존재〉, 1981년

태양을 향한 종이 위로 붓이 지나가고 그 자취에 따라 물이 촉촉하게 묻는다. 물을 먹은 부분에는 햇빛이 투명하게 비쳐서 형상을 드러내는데, 그 모습이 마치 종이가 태양을 담고 있는 것 같다. 그러나 시간이 지나면서 해는 바다 밑으로 가라앉고 종이 위의 물도 마른다. 결국 하늘 위의 태양도, 종이 위의 물자국도 모두 사라지고, 최종적으로 남는 것은 하얀 화선지와 그것을 기록한 18분짜리 영상뿐이다.

장젠준은 이 작품을 통해 시간을 시각화시켰다. 시간이 지나 해가 지고 물이 마르는 것을 보여주며, 시간의 흐름을 그대로 노출했다. 삼십여 년 전, 자신의 작품 안에 시간을 가두었던 청년은 중년이 된 지금, 시간은 흐르기 마련이라는 순리를 받아들이고 있는 건지도 모르겠다.

한 번뿐인 이 순간

장젠준의 최근작이 보여주듯이 아무리 붙잡고 싶어도 시간은 흐른다. 소리도 형체도 없어 체감할 수 없지만, 지금도 성실하고 정직하게 시간은 흐르고 있다. 그렇게 시간이 지나면서 내 아기의 키와 생각이 자란다. 하루만큼 자라고 이틀만큼 자라 아이는 점점 엄마의 손길이 덜 필요한 성인이 되어갈 것이다.

"사라진 것은 그리움이 된다"는 푸시킨의 시구처럼, 시간이 지나면

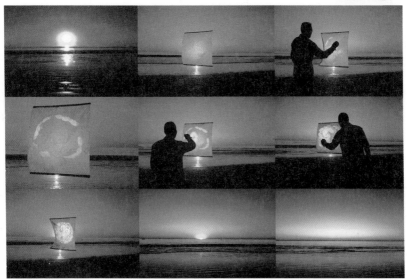

장쪤준, 〈먹으로 그린 태양〉, 2012년

아기와의 지금 이 순간이 너무나도 그리워질 것이다. 나를 포함한 많은 엄마들이 하루에도 수십 장씩 아기 사진을 찍고 잠든 아이 옆에서 그것을 여러 차례 돌려보는 것은 이 사실을 이미 알고 있기 때문일 거다.

주저리주저리 여러 말을 두서없이 늘어놓았지만 이제 막 엄마가 된 동서에게 해주고 싶은 말은 결국 이거였던 것 같다. 무척이나 어렵고 힘들겠지만, 가능한 지금 이 상황을 즐겁고 여유롭게 받아들이라는 것. 처음으로 엄마가 된 이 시간은 결코 다시 돌아오지 않을, 그야말로 '한철'이라는 것.

나 또한 마찬가지다. 육아에는 쉬운 시기가 없다고들 하지만 멈출 수도, 붙잡을 수도 없는 것이 시간이라면, 언젠가 반드시 가슴 저미게 그리울 지금 이 순간을 최대한 행복하게, 지혜롭게 그리고 감사하며 누리는 것이 최선이리라 스스로를 다독여본다.

너와 함께하는
지금 이 순간

요즘 내게 큰 행복을 주는 일은 딸의 손을 잡고 동네 한 바퀴를 산책하는 것이다. 조그맣고 오통통한 아이의 손이 내 손을 꼭 잡을 때면 내 마음 깊은 곳이 따뜻해진다. 그리고 엄마 손을 꼭 잡은 채 이리저리 마음껏 주변을 둘러보는 초롱초롱한 아이의 눈을 보며, 언제까지나 아이에게 세상이 지금처럼 신나는 곳이었으면 좋겠다고 생각한다. 해가 좋은 날은 특히 행복해서, 아이의 손을 잡고 걷는 시간이 오래도록 지속되면 좋겠다고 바라게 된다.

워낙 낯을 가리고 겁이 많아서 밖에서는 절대로 엄마 손을 놓지 않던 딸인데, 갑자기 손을 빼더니 앞으로 성큼성큼 걸어간 날이 있었다. 남이 보기에는 별것 아닌 행동이지만 엄마인 내게는 꽤 크게 다가온 '사건'이었다. 조금 과장해 표현하자면 장성한 아이를 품에서 떠나보

내는 일을 미리 체험한 것 같다고나 할까? 혼자 놀이터를 향해 뛰어가는 아이를 보며 아기가 점점 크고 있다는 것, 그리고 이렇게 시간이 흘러 언젠가는 정말로 아이의 손을 놓아줘야 할 때가 온다는 것이 왠지 실감이 났다.

그토록 바라던 아이와 함께한 유일한 자화상

파울라 모더존 베커Paula Modersohn Becker(1876~1907)는 아이의 손을 잡아보자마자 놓아야 했던 안타까운 운명을 가진 독일의 화가였다. 그녀의 작품 중에는 모녀의 모습이나 아이들을 그린 것이 많은데, 이는 엄마가 되고 싶은 본인의 바람을 담은 것이었다.

엄마가 되고 싶다는 모더존 베커의 소원은 결혼 후 7년이 지나 이루어졌다. 순탄하지 않았던 부부 사이였지만, 드디어 그녀가 원하던 임신에 성공한 것이었다. 여자를 가장 여자답게 하는 것이 임신과 출산이라고 믿었던 모더존 베커에게 이는 그 무엇보다도 기쁜 일이었다. 임신 즉시 그녀는 당시 예술의 중심이었던 파리와 그녀의 거주지였던 독일 북부의 보르프스베데를 오가며, 쌓아왔던 커리어에 대한 욕심을 과감히 줄였다.

그러나 슬프게도 모더존 베커는 자신과 딸의 모습은 그리지 못했

아이와 함께한 모더존 베커의 마지막 사진, 1907년

파울라 모더존 베커, 〈여섯번째 결혼기념일의 자화상〉, 1906년

다. 그녀는 딸이 태어난 지 불과 18일 만에 색전증으로 생을 마감했기 때문이다. 병상 위에 누워 죽음을 맞는 서른한 살의 파울라 모더존 베커가 남긴 마지막 말은 "아, 아쉬워라"였다. 그토록 원하던 딸을 가슴에 안자마자 세상을 떠나야 했던 엄마의 외침이었다.

모더존 베커의 마지막 외침을 떠올리면 많은 생각이 든다. 언제가 되었든 반드시 맞게 될 아이와의 이별에서 후회하지 않으려면, 나는 오늘을 어떻게 살아야 할까? 아이의 손을 놓아야 할 때 아쉬워하지 않으려면 아이의 손을 잡고 있는 지금을 어떻게 보내야 하는 것일까?

말년에도 활짝 웃었던 화가 뷔야르의 어머니

프랑스의 화가 에두아르 뷔야르Edouard Vuillard(1868~1940)의 작품이 그 답에 대한 힌트를 준다. 뷔야르는 우리 주변에서 벌어지는 별것 아닌 일상을 그린 화가다. 산책을 하고, 차를 마시고, 담소를 나누고, 청소를 하는 작은 일들을 그만의 색채와 필치로 그려내 많은 사람들의 사랑을 받아왔고, 미술사에서도 꽤 중요한 위치를 차지하고 있다. 뷔야르의 작품은 당시 프랑스 화단의 주류였던 아카데미즘도 아니고, 그렇다고 무섭게 떠오르는 신예 인상주의나 야수파, 입체파에 속하지도 않는다. 단순하면서도 화려한 뷔야르의 작품은 그야말로 독특하다. 시류

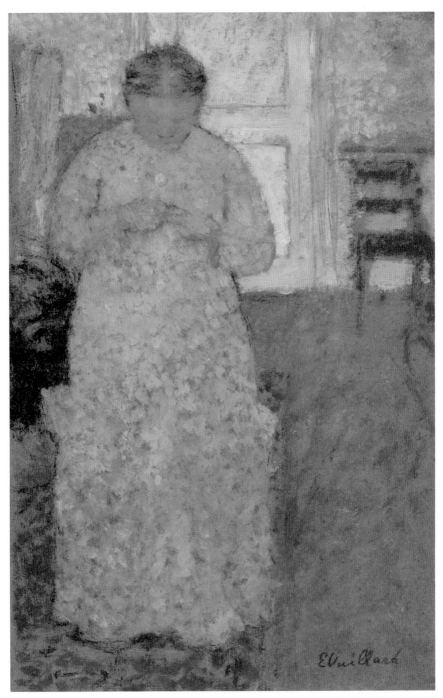

에두아르 뷔야르, 〈핑크 드레스를 입고 뜨개질을 하는 여인〉, 1900~05년

에 휩쓸리지 않고 자신만의 독창적인 화풍을 고수했던 것인데, 이 강단 있는 화가의 뒤에는 아들을 온전히 신뢰하며 사랑을 듬뿍 준 어머니가 있었다.

스스로 어머니가 자신의 뮤즈라고 말할 만큼 뷔야르에게 어머니의 영향은 절대적이었다. 그의 그림에는 특히 옷감의 패턴 같은 장식적인 느낌이 짙고 다림질이나 재봉 일을 하는 여인들의 그림이 많은데, 이런 특징은 아버지가 죽고 나서 코르셋 제조자로 생계를 유지했던 어머니의 영향을 받은 것이다. 유년 시절 엄마가 옷감을 가지고 일하는 모습을 보며 자란 뷔야르의 그림에 옷감 패턴의 느낌과 소재가 자연스레 녹아든 것이다.

아들을 향한 뷔야르 어머니의 지지와 사랑은 그의 친구들 사이에서도 유명했다. 뷔야르의 친구였던 극작가 피에르 베버는 "뷔야르의 어머니 마담 뷔야르는 특별한 순수함과 기품을 가진 사람이었다. 그녀는 아들의 사명을 믿었고, 전례 없을 만큼 성실하게 거기에 헌신했다. 뷔야르가 오늘날 우리가 아는 완벽한 예술가가 된 것은 그녀 덕분"이라고 기록했다. 뷔야르의 작품을 보고 있으면 마음이 푸근해지는 것은, 아들이 가는 길을 온전히 신뢰하고 아낌없이 지원했던 어머니의 사랑이 작품에 녹아 있기 때문일 것이다.

말년에 찍은 사진에서 뷔야르의 어머니는 활짝 웃고 있다. 충분한 사랑을 자식에게 주고, 이를 바탕으로 그가 앞길을 잘 헤쳐가리라 안

심하며 떠나는 엄마의 미소다. 엄마가 없어도 잘해내리라는 믿음, 그를 온전히 믿음으로서 오는 행복, 그 행복이 미소에서 느껴진다.

행복한 이별에 대해서

품을 떠나는 자식에 대한 아쉬움을 달래줄 수 있는 것은, 식상하지만 충분한 사랑을 표현하는 것뿐인 듯하다. 최근 본 영화 〈미스 와이프〉는 이 사실을 또 한번 확인시켜줬다. 내 눈물을 쏙 빼놓은 이 코미디 영화는 남부러울 것 하나 없는 골드미스 변호사(엄정화 분)가 한 달이라는 한정된 기간 동안 두 아이의 엄마로 살게 된다는 설정 속에서 겪는 우여곡절을 다룬다. 처음에는 아이들과 데면데면하지만, 점점 정이 들고, 드디어 마지막 일주일을 앞둔 날. 주인공은 이별로 인해 아이들이 많은 상처를 받지 않을까 걱정하며 자신이 어떻게 해야 하는지 하늘에 묻는다. 그녀에게 주어진 해결책은 남은 기간 동안 아이들을 더 많이, 더 깊이 사랑해주라는 것이었다. 답은 단순하게도 사랑에 있었다. 함께 있는 시간 동안 충만히 사랑하며 사는 것. 너무나 진부하지만 때로는 그 진부한 것이 유일한 해답일 때가 있다.

　고백하건대 육아는 내가 태어나서 해본 일 중 가장 힘들었다. 물론 아이로 인해 행복하지만 체력적으로, 또 정신적으로 힘에 부쳐서 나는

정말 육아 체질이 아닌 것 같다고 생각할 때가 한두 번이 아니었다. 짜증도 나고 화도 나고 눈물도 난다. 힘들다고 징징댈 때마다 친정엄마는 내게 말한다. 네 딸이 언제까지 그렇게 너를 찾아줄 것 같냐고, 지금이 가장 행복한 때인 줄 알라고⋯ 엄마의 말처럼, 아이가 내 품에 있을 시간은 영원하지 않다. 지금은 엄마가 세상의 전부이지만 엄마보다 친구가 좋을 날이 조만간 올 테고, 뭐든지 엄마와 함께하고 싶은 현재가 지나고 나면 모든 것을 홀로 하고 싶은 날도 올 거다. 막상 그때가 오면 하루종일 엄마를 찾고 모든 것을 함께한 지금이 그리워지겠지.

온전히 함께할 시간이 유한하다는 생각은 지친 마음을 다시 가다듬게 한다. 엄마 손을 잡고 싶어하는 오늘, 딸의 손을 꼭 잡는다. 엄마 옆에 있는 지금, 사랑을 충분히 표현해주는 것만이 훗날 내가 아이의 손을 놓아야 하는 그날의 아쉬움을 달래줄 수 있지 않을까 싶다. 부디 그날, 아쉽다는 탄식 대신 뷔야르의 어머니 같은 환한 미소를 지을 수 있기를 바라본다. 아이에 대한 온전한 사랑과 믿음으로 가득차 웃으며, 행복한 이별을 할 수 있기를 바라본다.

5장

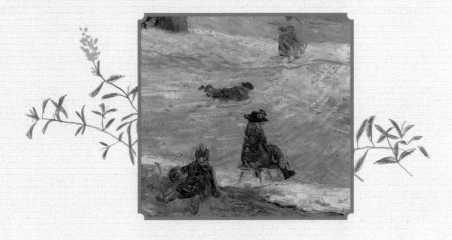

네게는
행복만
주고 싶다

예술의
힘

비가 촉촉하게 내리는 아침. 아기는 오전 잠을 청했고, 나는 라디오를 틀었다. 슈만의 〈환상소곡집 작품 73번〉이 흘러나오고 있었다. 라이브로 연주되는 첼로와 피아노의 이중주였다. 비 오는 날이라 그런지 깊은 울림이 있는 첼로 선율이 유독 좋았고, 굵직한 첼로와 청아한 피아노의 조화는 클래식에 문외한인 내 귀마저 사로잡았다.

라디오에서 연주와 해설을 맡은 피아니스트 조재혁은 슈만의 〈환상소곡집 작품 73번〉이 '하늘 위를 둥둥 떠다니는 느낌'을 준다고 설명했다. 그 곡을 처음 들어보는 내게도 정말 그렇게 들렸다. 무거운 첼로 선율 위에서 가볍게 노니는 피아노 건반은 마치 작곡가, 연주자, 감상자 모두에게 묵직한 땅에서 떠올라 부유하고 있다는 느낌을 선사해주고 있었다. 그리고 어딘가 슬프면서도 아름다운 동화 같은 느낌이 들

기도 했다.

조용히 눈을 감고 들으니 자연스레 파울 클레Paul Klee(1879~1940)의 그림이 떠올랐다. 부드러우면서도 애잔한 느낌, 그리고 몽환적인 분위기가 닮았다.

예술은 물고기 마법과 같다

클레는 평생을 음악과 친하게 지낸 스위스의 화가다. 일곱 살에 시작한 바이올린에 뛰어난 재능을 보여 열한 살에는 베른 음악협회의 명예 회원이 되었고, 스물한 살에 그림을 직업으로 택한 후에도 바그너와 슈트라우스, 모차르트의 음악에서 많은 영감을 받았다. 음악 교수였던 아버지, 성악가였던 어머니, 피아니스트였던 부인 덕분에 평생 음악과 가까운 관계를 유지할 수 있었다.

그래서인지 클레의 작품을 보고 있으면, 어쩐지 음악이 들리는 듯하다. 그 소리는 부드러우면서도 슬프다. 클레의 개인적 삶과 시대적 배경이 반영되어서다. 클레는 꽤 유복한 유년시절을 보냈고 생전에도 동료 화가들과 컬렉터들에게 많은 인정과 존경을 받았다. 독일 바우하우스에 임용되어 학생들을 가르치며 활발한 작품 활동을 펼치기도 했다. 그러나 제1차세계대전이라는 어두운 전쟁의 그림자가 드리우자

파울 클레, 〈물고기 마법〉, 1925년

나치에게 '퇴폐 화가'로 낙인찍혀 백여 점의 작품을 몰수당하고 독일에서 추방당하는 불운에 처했다. 더불어 전쟁으로 인해 사랑하는 사람들의 죽음을 목도해야 했다. 슬픈 감성이 잔잔하게 묻어 있는 클레 특유의 그림은 이렇게 탄생했다.

그러나 클레의 화면은 결코 절망적이지 않다. 어린아이가 그린 것과 같은 순수한 형태의 인물, 물고기, 꽃이나 빛나는 색채의 조합이 어두운 현실을 넘는 희망을 엿보게 한다. 실제로 클레는 제1차세계대전이 한창이던 시기, 일기장에 '폐허에서 빠져나와 나의 길을 가기 위해 나는 날아야만 했다. 나는 날았다'라는 글을 남겼다. 아마도 그림을 통해 폐허 같은 현실을 피할 수 있었다는 의미일 거다.

질척한 바닥에서 한 뼘 정도 떨어질 수 있는 능력, 시궁창 같은 현실에서 날아오를 수 있는 마법. 예술의 힘은 바로 이런 게 아닐까.

잠자는 집시 여인을 위로하는 음악

클레처럼 어려운 현실을 예술과 함께 헤쳐가는 이가 여기 또 있다. 앙리 루소Henri Rousseau(1844~1910)의 작품 안에 잠들어 있는 집시 여인이다. 잘 알려져 있다시피 집시들은 사람들의 멸시를 받았고 고달픈 방랑 생활을 했다. 루소의 그림 속에 잠들어 있는 집시도 몹시 피곤해

앙리 루소, 〈잠자는 집시 여인〉, 1897년

보인다. 신발도 신지 않은 채 정처 없이 걷다가 사막 한가운데에서 잠이 든 모양이다. 길을 잃은 건지도 모르겠다. 눈을 다 감지도 못하고 입을 벌린 채 깊은 잠에 빠져 있다. 그의 짐은 간소하다. 손에 꼭 쥐고 있는 지팡이, 물병, 그리고 만돌린. 세 가지 모두 그의 여행길에 없어서는 안 될 물건들이다. 지팡이가 그의 육체를 버티게 돕고, 물병이 그의 생명을 부지시켜준다면 만돌린, 즉 음악은 그의 지친 영혼을 달래주기 위해 꼭 필요한 것이다.

음악은 그림 속 집시 여인뿐만 아니라, 그를 그린 화가 루소의 마음에도 위로를 주는 존재였다. 루소는 19년을 함께했던 아내 클레망스가 세상을 떠난 뒤 오랜 슬픔에 잠겨 있었다. 아내가 생각날까봐 열두 살 된 딸 줄리아를 멀리 삼촌 집에 보내고 자주 찾지도 않았을 만큼 그의 슬픔은 깊었다. 그리고 루소는 아내가 떠난 지 스무 해가 지나도록 그녀를 회상하면서 눈시울을 붉히곤 했다.

마음을 달래기 위해 루소는 음악에 많이 의지했다. 어쩌면 그림보다도 더욱. 그는 죽은 아내 클레망스를 생각하며 왈츠 곡 〈클레망스〉를 작곡했다. 모처럼 초대받은 피카소의 연회에서도 루소는 손때로 반질반질해진 바이올린을 들고 있었다고, 미술비평가 모리스 레이날은 회고했다.

예술은 너에게 힘이 될 거야

홀로코스트 최후의 생존자였던 피아니스트 알리스 헤르츠좀머의 이야기를 담은 책 『백 년의 지혜』는 예술이 인간에게 얼마나 큰 힘을 주는지 잘 보여준다. 15만 명이 넘는 유대인 수감자 중 11퍼센트만 생존했다는 테레진 수용소에서 알리스는, 100회가 넘는 연주회를 열었다. 나치는 수용소에서의 삶이 그럴싸하다고 사람들에게 거짓 선전을 하기에 음악회가 좋은 수단이 될 것이라는 계산하에 연주를 허락했다. 그런데 음악이 연주자들과 청중들에게 삶에 대한 희망을 준다는 효과는 미처 생각하지 못했다. 알리스와 그녀의 연주를 들었던 생존자들은 모두, 음악회가 진행되는 시간만큼은 현실의 허기와 고통을 잊을 수 있었고, 마치 고향집으로 돌아간 것 같은 느낌을 받았다고 회고했다.

알리스는 말한다. "나는 희망을 버리지 않습니다. 아무리 처지가 나빠도 우리에겐 삶에 대한 태도를, 심지어 기쁨을 발견하고 선택할 자유가 있습니다." 나는 삶을 대하는 알리스의 이런 태도가 음악, 예술의 힘에서 나온다고 믿는다. 그렇기에 딸에게 좋은 문화생활을 누릴 수 있는 능력만큼은 꼭 키워주고 싶다. 그것은 그림을 잘 그리고 피아노를 잘 치는 기술이 아니다. 예술 작품을 감상하고 예술을 삶으로 끌어들일 수 있는 감성을 말한다. 눈앞에 닥친 현실이 막막하고 답답할 때, 그리고 현실로부터 날아오르고 싶을 때 약간의 힘을 보태줄 수 있

는 음악과 그림, 문학을 마음속에 차곡차곡 채워넣을 수 있다면, 세상을 조금 더 즐겁고 건강하게 살 수 있지 않을까.

어려서부터 자연스레 그림을 보고, 음악을 듣고, 책을 읽는 중에 머리와 마음에 남은 그림 한 점, 곡조 하나, 문장이 하나씩 쌓여서, 딸이 이 세상을 더 살맛나게 느끼기를 바라는 마음으로 슈만의 곡을 딸과 함께 다시 듣는다. 딸의 마음속에 엄마와 함께 들었던 음악, 함께 보았던 그림, 또 함께 읽은 책들이 하나둘 쌓여가기를… 그것이 힘든 시간을 지탱해주고 위로해주는 작은 위안이 되기를…

마음껏
뛰어놀 수 있기를

이런저런 조언을 하는 '처세'에 관련된 책은 거들떠도 보지 않던 사람이 나였다. 그런데 엄마가 되고 나서 나는 줄곧 육아서를 읽는다. 육아는 전혀 새로운 분야이니 도움이 필요하기도 했고, 정답이 없으니 다양한 이야기를 들어보고 싶기도 했다. 또 실제로 도움이 되는 경우도 종종 있었기 때문이다.

육아의 방식에도 트렌드가 있다고 하던데 요즘의 육아서는 공통적으로 아이를 잘 놀게 하라고 강조하는 것 같다. 많이 놀아야 창의력과 집중력이 길러진다는 교육적인 측면, 햇빛을 많이 보고 자연 속에서 뛰어놀아야 심신이 건강해진다는 신체적인 측면, 또래와 어울려 놀 때 스트레스를 풀고 사회성을 발달시킬 수 있다는 정서적인 측면 등 다각도로 접근하며, 본인의 육아 경험담을 다룬 내용부터 심리발달 검사

결과를 제시하는 전문가의 과학적인 분석까지 그 스펙트럼은 참 넓다.

아이가 실컷 놀아야 한다는 것이 무슨 전문서적에서 조언해야 할 만큼 대단한 일인가 싶지만, 선배 엄마들은 이 별것 아닌 '아이가 노는 것'을 실현시키기가 생각만큼 쉽지 않다고 이구동성으로 이야기한다. 네다섯 살까지는 그런대로 아이를 잘 놀게 하다가도 옆집 아이가 한글을 줄줄 읽는 것을 보는 순간, 놀이에 대한 엄마의 소신과 신념은 뿌리째 흔들린다고 한다. 발 디딜 곳 없이 들어찬 각종 동네 학원과 방문 수업 광고는 엄마의 초조함을 부추긴다. 이런 분위기 속에서는 사교육을 통해 아이의 재능을 살려주는 긍정적인 효과와 우왕좌왕하며 아이를 괴롭히는 부작용 사이에서 경계를 살피는 것도 쉽지 않아 보인다.

얼마 전 한 다큐멘터리에서는 방과후 여러 학원을 전전하다가 밤 10시에 귀가하여 새벽 2~3시까지 숙제를 하다 잔다는 초등학생을 보여주었다. 부부가 모두 한의사이지만 아이 사교육비 때문에 가계가 휘청한다는 부모의 인터뷰도 담았다. 수학 과외 선생인 친구를 통해 요즘 초등학교 6학년 중에는 고1 수학까지 선행 학습하는 애들도 있고, 수학만 해도 과외나 학원을 두세 종류씩 하는 경우가 많다는 이야기를 전해 들었다. 영아에 가까운 딸을 키우는 엄마이지만 나도 벌써부터 상상이 간다. 뭐라도 안 시키면 내 아이만 뒤처질 것 같은 초조함도, 노는 시간에 뭐라도 시키면 아이에게 도움이 되지 않을까 하는 기대감도, 모두 떨쳐내기 어려울 것이다. 그리고 불어닥치는 사교육의 거센

바람 속에서 나 혼자 독야청정 소나무이기가 쉽지 않으리라는 것도. 보고 듣는 내내 참담하면서도 걱정이 앞섰다.

답답한 마음을 달래고 싶어 화집을 열었다. 그림에서나마 내가 딸에게 주고 싶은 유년시절의 풍경을 보고 싶었다.

코가 빨개지도록 썰매타기

미국의 사실주의 화가 윌리엄 글래큰스William James Glackens (1870~1938)의 〈센트럴 파크에서 썰매타기〉에서는 아이들이 추위도 잊은 채 썰매타기에 열중하고 있다. 적당히 경사진 언덕에서 열 명 남짓의 아이들은 나무 썰매를 끌고 올라왔다가 내려가기를 반복한다. 제법 무거운 썰매를 끌고 언덕을 오르는 중인데도 하나도 힘들어 보이지 않는다. 엎드려 타며 스피드를 즐기는 아이, 다소곳이 앉아서 조심스레 내려오는 아이, 넘어졌어도 즐거운 아이 등등 썰매를 타는 모습이 참 다양하다. 이 그림 중앙에는 화가의 다섯 살 된 딸아이 이라 글래큰스도 보인다.

나는 윌리엄 글래큰스의 작품 중에 이처럼 (자신의 자녀를 포함한) 아이들이 뛰어노는 그림을 특히 좋아한다. 부드러운 색감이나 잔잔한 필치 등의 형식적인 면도 그렇지만, 무엇보다 나의 딸이 이런 유년을

윌리엄 글래큰스, 〈센트럴 파크에서 썰매타기〉, 1921년

보냈으면 하는 바람 때문이다. 그림을 보며 코가 빨개지도록 썰매를 타고 집에 들어와 코코아를 타먹는 겨울을 딸에게도 꼭 선물해줘야지 하고 다짐한다.

여름엔 그리운 제주도 풍경

여름에는 이중섭의 〈그리운 제주도 풍경〉에서처럼 신나게 물놀이를 할 수 있으면 좋겠다. 화면 한가운데에 두 명의 아이들이 게를 잡으며 놀고 있다. 한 마리의 게를 가지고 어떤 아이는 옆으로 당기고, 또 어떤 아이는 아래로 당기며 장난을 치고 있다. 간결한 선으로 그려져 있지만 그 몸동작과 표정에서 아이들이 '게 당기기' 놀이에 얼마나 열심인지 잘 드러난다. 화면 오른쪽 아래에는 그런 아이들을 흐뭇하게 바라보는 이중섭과 아내의 모습이 보인다. 어린 자녀가 신나게 뛰어노는 풍경을 보는 부모라면 자연스레 짓게 되는 흐뭇한 표정을 하고 있다.

종이 위에 펜으로 담백하게 그려진 이 그림은 이중섭과 그의 가족이 서귀포에서 생활할 때를 떠올리며 그린 작품이다. 죽기 전 이중섭은 이 시절을 인생에서 가장 행복한 때라고 회고했다. 하지만 사실 우리가 흔히 생각하는 행복의 조건은 전혀 마련되어 있지 않던 때였다. 전쟁중에 네 식구는 어른 하나도 몸을 뉘이기 어려운 좁은 단칸방에서

이중섭, 〈그리운 제주도 풍경〉, 1954년

피난 생활을 했고, 먹을 것도 입을 것도 넉넉하지 않았다. 그럼에도 이 중섭이 그때를 가장 아름답게 기억하는 까닭은 아이들이 자연 속을 뛰어 놀면서 흘리는 빛나는 땀방울을 직접 보고 보석같이 터지는 웃음소리를 가까이에서 들을 수 있었기 때문이 아닐까 싶다.

이 세상과 엄마의 꿈 사이에서

신나게 노는 것이 아이의 기본 권리라고 믿으면서도 벌써 이 세대의 교육 분위기에 겁먹고 있는 내게 용기를 주는 친구가 있다. 여덟 살, 아홉 살 남매를 키우고 있는 학교 동기이다. 스스로 '잘 노는 법'을 연구하는 엄마라고 소개하는 그녀는 정말이지 아이들과 안 다녀본 곳, 안 해본 놀이가 없을 만큼 노는 데 열심이다. 그리고 본인의 경험을 토대로 아이와 재미있게, 건강히, 잘 놀고 싶은 엄마들이 모여 정보를 나누는 '리틀홈'이라는 육아정보 어플리케이션을 만들었다. "그 집 아이는 뭐 배워요?"가 아니라 "그 집 아이는 뭐하고 놀아요?"를 질문하는 엄마들이 많아졌으면 좋겠다는 바람에서였단다. 아이가 다니는 어린이집 친구들 중 학원을 다니지 않는 아이가 없고, 아이의 사교육에 열을 내지 않는 엄마도 없다는데, 소신을 지키며 열심히 아이와 놀러 다니고, 아이가 스스로 놀 수 있게 돕는 내 친구가 나는 늘 멋지다고 생각한다.

그런데 그녀가 이런 고백을 했다. 아이들이 자유롭게 놀며 커야 한다고 생각하면서도 문득문득 염려와 불안이 찾아오는 것은 어쩔 수 없다고. 그래서 끝없이 마인드 컨트롤을 해야 한다고… 내 눈에는 베테랑 소신 엄마 같아 보이는 그녀도, 줏대를 갖고 육아를 하는 것은 정말 어렵고 계속해서 마음을 가다듬어야 하는 일이라고 말한다. 하물며 생초보 엄마인 나는 얼마나 많은 시행착오를 겪고 얼마나 여러 번 흔들리는 마음을 가다듬어야 할까. 사교육 시장은 아이를 잘 양육하고 싶은, 그래서 때론 두렵기도 한 엄마의 마음을 얼마나 많이 흔들어댈까.

나와 남편은 요즘 부쩍 넓은 마당이 딸린 시골집으로 이사 가고 싶다는 이야기를 자주한다. 딸이 안전한 장소에서 땅을 밟고, 곤충을 보고, 햇볕을 쬐고, 바람을 느끼고, 흐르는 구름을 관찰하는 유년을 보낼 수 있다면 얼마나 좋을까 하는 마음에서다. 피하는 것만이 능사는 아니겠지만, 그리고 궁극의 선택권은 아이에게 주어야 하겠지만 그래도 내 아이를 위한 최선이 무엇일지 고민은 깊이, 많이 해보고 싶다.

아이가 놀 수 있는 충분한 시간과 공간을 마련해주고 싶다. 엄마가 된 후 갖게 된, 나의 새로운 꿈이다.

딸아,
멋진 사랑을 하렴

폭력적인 사람, 자존감이 낮은 사람, 불행한 사람. 공지영 작가가 자신의 딸에게 이르는, 피해야 할 사람의 세 가지 유형이다. 『딸에게 주는 레시피』의 한 꼭지인 '만나지 말아야 할 세 사람'이라는 이 글을 읽으며 나는 과연 딸에게 인간관계에 대해 어떤 조언을 해줄 수 있을까 생각했다. 일반적인 관계에 있어 공지영 작가보다 좋은 조언을 할 수는 없을 것 같은데, 남녀 관계에 있어서는 '비겁한 남자'라는 유형을 추가하고 싶다. 더 구체적으로 말하자면 관계에 대해 확실한 '예스'도, 확실한 '노'도 하지 않은 채 애매모호한 상태를 유지하며 상대를 마냥 기다리게 하는 남자들이다.

종종 사랑을 시작하기에 앞서 이것저것 재고 따지는 사람들을 본다. 여러 이성을 한 번에 만나며 누가 더 좋은 조건인지 머리를 굴리는

사람들도 많다. 연인인 듯 아닌 듯 애매모호한 관계를 오래 유지하면
서도 확실한 관계는 정립하지 않는 경우도 있다. 연인 관계는 괜찮지
만 부부가 되기는 싫다는 이들도 있다. 가벼운 쾌락은 원하지만 깊은
헌신과 책임은 부담스럽다는 논리다. 이들 모두 사랑 앞에 비겁하다.
그리고 그런 사람을 바라는 상대방은 비참하다.

　　누군가를 만나고 헤어지는 것은 청춘의 특권이다. 그 과정에서 눈
물이 없을 수는 없다. 그렇지만 내게 마음을 줄 듯 말 듯, 올 듯 말 듯 망
설이는 사람을 애태우며 기다리는 것은 시간과 감정의 낭비다. 스스로
를 귀하게 여긴다면 상대가 지나치게 우물쭈물할 때 "너 아니면 남자
가 없냐!"라는 배포를 부려야 한다. 그것도 초기에 빨리 판단해서 확실
하게 말해줘야 한다. 이것이 내가 이십대의 연애를 통해 얻은 결론이
자 딸에게 해주고픈 조언이다.

병자처럼 하염없이 기다리게 하는 사람

독일의 화가 가브리엘레 뮌터Gabriele Münter(1877~1962)는 추상미술
의 선구자라고 불리는 칸딘스키의 연인이었다. 선생님과 제자로 만난
칸딘스키와 뮌터는 서로에게 끌렸는데 당시 유부남이었던 칸딘스키는
이혼을 하지도, 그렇다고 뮌터와의 관계를 정리하지도 않은 채 애매모

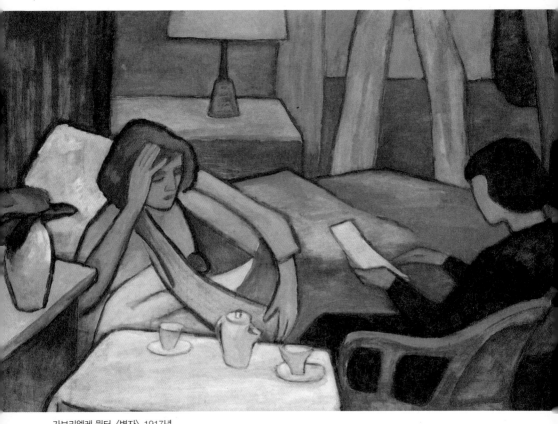

가브리엘레 뮌터, 〈병자〉, 1917년

호한 태도를 취했다. 그는 "당신과 결혼할 거라고 생각해. 그후 우리는 서로의 것이 되겠지. 그렇다고 우리가 함께 산다는 뜻은 아니야"라는 애매한 말을 하며 그녀를 붙잡아두었다. 칸딘스키가 1911년 부인과 이혼하면서 뮌터는 그와 함께할 수 있다는 희망에 찼지만, 칸딘스키는 그녀와의 결혼을 미적거렸다. 칸딘스키의 우유부단한 태도와 결단력 결여, 책임 회피에 화가 나면서도 뮌터는 어느덧 이런 기다림에 길들여졌다. 얼마 지나지 않아 제1차세계대전이 일어났고 칸딘스키는 조국 러시아로 돌아가야 했다. 칸딘스키와 뮌터는 정치적 중립지대인 스톡홀름에서 재회하기로 하고 헤어졌다.

〈병자〉는 가브리엘레 뮌터가 스톡홀름에서 하염없이 칸딘스키를 기다릴 때 그린 그림이다. 머리를 싸매고 비스듬히 누워 있는 여인의 모습은 그녀의 자화상으로 보인다. 희망 고문이라는 말처럼 내게 올 듯 말 듯한 상대를 기다리는 일처럼 마음을 메마르게 하는 일은 없다. 화면을 지배하는 건조한 색채에서 그녀의 절박한 심정이 드러난다.

언제나 우물쭈물하는 상대는 결국 내게 오지도 않는다. 마냥 기다리고 있는 뮌터에게 칸딘스키는 일방적으로 결별을 통보했다. 마지막으로 한 번 만나달라는 그녀의 애원도 무참히 거절했다. 뮌터에 대한 그의 사랑은 이미 예전에 식었기 때문이었다. 칸딘스키와의 결별로 인한 충격에 그녀는 정신분석 치료까지 받아야 했다. 한편 러시아로 돌아간 칸딘스키는 그곳에서 훨씬 어린 여인과 결혼했다.

새롭게 맞는 새들의 아침

그로부터 17년 뒤 뮌터는 〈새들의 아침〉을 그렸다. 앞의 그림에서 마음의 병을 앓고 있던 여인은 이제 몸과 마음을 추스르고 담담히 창밖을 바라보고 있다. 그녀가 보는 창밖의 풍경은 앙상한 나뭇가지 위에 눈이 덮인 겨울의 모습이다. 뮌터가 겨울과 같이 암담했던 자신의 과거를 담담하게 돌아보고 있다.

그림 속에서 봄을 알리는 새들의 노래처럼 이 그림을 그릴 무렵 실제로 뮌터의 삶에도 봄이 찾아왔다. 전쟁은 끝이 났고 새로 만난 요하네스 아이히너와의 결혼 생활은 안정적이었다. 게다가 그동안 기대할 수 없었던 예술적 성공도 맛보게 되었다. 그녀는 칸딘스키와 함께 활동하던 청기사파의 회고전에 참가한 몇 안 되는 생존 멤버였다. 현재 청기사파의 최대 컬렉션을 보유하고 있는 뮌헨 렌바흐하우스의 작품들은 뮌터가 지하실에서 보관하고 있었던 칸딘스키와 자신을 포함한 청기사파의 작품들을 대량 기증해 이루어진 것이다. 말년에 그녀는 청기사파에 대한 지속적인 연구, 젊은 미술가의 육성, 청기사파 작품들의 꾸준한 구입을 목적으로 하는 재단을 설립하는 데 사용할 것을 조건으로, 자신의 모든 재산을 뮌헨시에 기증했다. 오늘날 이 재단은 가브리엘레 뮌터와 그녀의 남편 요하네스 아이히너의 이름으로 되어 있다.

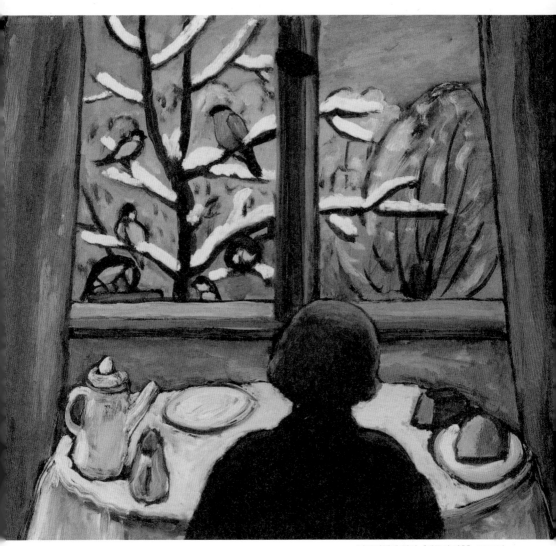

가브리엘레 뮌터, 〈새들의 아침〉, 1934년

너는 그 누구보다 소중하다

언젠가 우리 딸이 마음처럼 풀리지 않는 연애에 마음 아파하는 날이 오면 나는 가브리엘레 뮌터의 이야기를 들려주고 싶다. 헌신이 준비되지 않은 사람을 기다리느니 헤어지는 게 낫다는 것, 죽을 것 같은 이별의 상처도 시간이 가면서 아문다는 것, 심지어 다음 사랑은 더 멋질 거라는 숨은 뜻을 간파하기를 바라면서.

앞서 말한 『딸에게 주는 레시피』에서 공지영 작가가 던지는 메시지는 하나다. "딸아, 너는 소중하단다. 네가 버는 연봉보다 네가 겨우 쌓은 커리어보다도."

나는 사랑을 할 때도 스스로를 소중히 여기는 것이 가장 먼저가 되어야 한다고 믿는다. 성경에도 "네 몸과 같이 이웃을 사랑하라"고 쓰여 있지 않은가. 사랑 앞에 비겁한 것도, 사랑하면서 비참해지는 것도 사실은 자존감이 부족해서다. 스스로를 귀하게 여기는 사람은 결코 남에게 함부로 대하지 않으며 자신을 소중히 여기는 자는 남이 나를 비참하게 만드는 것을 허락하지 않는다.

나는 우리 딸이 연애를 잘하기를 바란다. 세상이 말하는 잘난 남자를 만나기를 바라는 게 아니다. 상대도 스스로도 비겁하거나 비참하지 않게 사랑하기를 원한다. 그러기 위해 엄마인 내가 할 수 있는 것은 딸아이가 얼마나 소중한 사람인지 매일 깨닫게 해주는 것이 아닐까.

"엄마가 하고 싶은 말은 이거야. 너는 그 무엇보다 소중하다고. 너 자신을 아끼고 소중히 여기는 일을 절대로 멈추어서는 안 돼."

공지영 작가의 말을 빌려 건네는 엄마의 진심이다.

기억
하기

2008년 5월 12일, 중국의 쓰촨 지역에서는 리히터 규모 7.9의 강력한 지진이 발생했다. 그날 발생한 수만 명의 사망자 속에는 수천 명의 아이들이 포함되어 있었다. 1976년 이래 중국 최악의 지진으로 기록된 이 재해에 중국인들과 세계인들은 애도를 넘어 분노했다. 그것은 대규모 어린이 사망자를 낸 무너진 학교가 애초에 철조 구조물이 빠져 있는 '두부찌꺼기 건물'이었음이 발각되었기 때문이었다. 이 지진은 일차적으로는 자연재해였지만 사실은 사상자를 훨씬 줄일 수 있었던 인재였던 것이었다.

더불어 중국 정부의 태도 역시 문제가 되었다. 중국 정부는 사망한 아이들의 수와 이름을 끝끝내 공개하지 않았다. 어쩌다가 규정을 제대로 따르지 않은 부실 건물이 버젓이 학교의 역할을 할 수 있었는지도

조사하지 않았다. 규모 8 정도의 지진이면 대부분의 건물은 파괴되며 따라서 학교 건물에 철조 구조물이 있었다 한들 무너졌을 것이기 때문에, 철조 구조물이 빠져 있는 이유를 군이 해명할 필요가 없다는 이상한 논리를 폈다. 그러나 정부의 설명과는 달리 무너진 학교 주변의 다른 건물들은 버젓이 건재했고 이를 목격한 사람들은 더욱 격노했다.

중국의 작가 아이 웨이웨이艾未未(1957~)는 격분하는 데서 멈추지 않고 한발 더 나아가 사회활동을 폈다. 중국 정부 대신 자신이 직접 사망한 학생의 명단을 조사하기 시작한 것이다. 〈시민 조사〉라는 이름을 붙인 프로젝트였다. 아이 웨이웨이의 주도 아래 그와 뜻을 같이하는 사람들은 지진 현장을 방문하여 사망한 어린이의 부모를 인터뷰하였고, 이를 토대로 다큐멘터리를 만들었다. 그리고 아이 웨이웨이는 자신의 블로그에 쓰촨 지진과 관련한 내용을 강한 어조로 포스팅했다.

"그 지진으로 죽어간 어린이들은 이름 없는 존재들이 아니다. 그들은 '안정된' 국가의 결과물이 아니다. 그 어린이들에게는 부모가 있었고 꿈이 있었으며 그들은 웃을 줄 알았고 자기 것인 이름이 있었다. 그 이름은 3년 후, 5년, 8년, 아니 9년 후에도 그들의 것이다. 그것은 그들에게서 기억될 전부이며 그들과 관해서 떠오를 전부이다. 건망증을 거부하라. 거짓을 거부하라. 떠난 사람들을 기억하기 위해서, 생명에 대한 관심을 보여주기 위해서, 책임을 지기 위해서,

225

그리고 생존자들의 잠재적인 행복을 위해서 우리는 〈시민 조사〉를 시작하려고 한다. 우리는 죽은 어린이들 한 명 한 명의 이름을 오롯이 찾아낼 것이며 그들을 기억할 것이다.”

_ 2009년 3월 20일 아이 웨이웨이 블로그에서

사실을 은폐하기를 원하는 중국 정부에게 아이 웨이웨이의 활동은 달가운 것이 아니었다. 이미 할리우드 스타 못지않은 국제적 인지도와 영향력을 갖고 있는 작가 아이 웨이웨이의 지진 관련 포스팅은 계속해서 국내외의 언론에 기사를 제공했다.

끊이지 않는 그의 진실 캐기, 다큐멘터리 제작, 영향력 있는 웹 포스팅 등으로 인해 심기가 불편해진 중국 당국은 결국 그의 행보에 제지를 가했다. 2009년 5월 29일, 아이 웨이웨이의 블로그는 폐쇄당했고, 그의 전화는 도청되었으며, 76세인 작가의 어머니 역시 중국 공안의 감시 대상이 되어 갑작스러운 가택 조사를 받았다.

그러나 이런 협박 속에서도 아이 웨이웨이는 멈추지 않았다. 그는 자신이 가장 잘할 수 있는 방법, 미술 작품으로 목소리를 냈다.

그녀는 7년 동안 행복하게 살았습니다
계속 행복해야 한다

2009년 독일에서 전시했던 〈그녀는 7년 동안 행복하게 살았습니다〉는 그 대표적인 예이다. 색색의 책가방들이 미술관 외벽을 뒤덮고 있는 이 설치 작품은 아이 웨이웨이가 아이들이 묻힌 지진 현장을 찾아갔을 때 보았던, 사방에 흩어져 있던 책가방들을 소재로 한 것이다. 초등학생 아들을 키우고 있는 그가 지진 현장에서 주인을 잃고 널브러져 있는 책가방들을 보고 느꼈을 충격과 비통함을 상상하는 일은 어렵지 않다.

쓰촨 지진을 다룬 아이 웨이웨이의 작품은 독일에서뿐만 아니라 아시아와 미주에서도 전시되었다. 상하이에서는 360개의 회색과 검정색 가방으로 만든 15미터 길이의 뱀 모양 작품 〈뱀 가방〉이, 도쿄의 모리 미술관에서는 비슷한 형식의 〈뱀 천장〉이, 토론토의 갤러리에서는 아이 웨이웨이가 수집한 사망자 아이들의 명단이 〈기억하기〉라는 이름으로 전시되었다.

이 시리즈를 통해 그저 반정부적인 정치 성향이 짙은, 과격한 행동을 일삼는 작가로 여기던 아이웨이웨이를 보다 나은 세상을 위해 나름의 방식으로 애쓰는 작가로 재인식하게 되었다. 또한 예술이 어떤 추상적인 것이 아니라, 굉장히 실천적인 방편일 수도 있음도 확인할 수 있었다.

아이 웨이웨이, 〈그녀는 7년 동안 행복하게 살았습니다〉, 9,000개의 가방, 2009년 뮌헨 예술의 집 설치

주인을 잃은 빈방

우리에게도 이와 비슷한 사건이 있었다. 2014년 4월 16일. 세월호. 참사가 있은 지 1년 뒤 '세월호를 생각하는 예술가들(사진가들)'이라는 이름 아래 모인 작가들은 세월호에서 돌아오지 못한 아이들의 빈방 하나하나를 사진기에 담았다. 이 프로젝트는 서울, 안산, 제주 등지에서 전시되었고 참사 2주기에도 진행되었다. 사진을 통해 망각에 저항하고자 하는 의지였다. 이 프로젝트에 참여했던 사진가 노순택은 전시 일정차 제주를 방문했던 때를 이렇게 기록했다.

닷새 째 되던 날은 37도를 오르내리는 기록적인 폭염이었다. 연신 땀을 훔치는 한 '엄마'를 만났다. 걸음이 불편해 보였다. 낯익다 싶었는데 모자에 달린 이름표를 보고 알았다. '2학년 4반 오준영', 세월호에서 숨진 단원고 학생의 엄마였다. 나는 준영이의 빈방에서 하루를 보낸 적이 있다. 엄마는 금방 나를 알아봤다.
"어제 내려왔어요. 제주에서 아이들의 빈방 전시가 열리고 있잖아요. 거길 들렀다 왔어요. 우사를 개조한 공간이더군요. 그 말을 듣고 엄마들과 한참 울었어요. 우리 애들이 소띠잖아요. 울지 말자 다짐했는데도 그런 순간에는 나를 잃어요. 이 신발, 우리 준영이 거예요. 제주에 내려오다 그 사고를 당했으니 엄마가 대신 걸어주려고

노순택, 〈5반 오준영의 방〉, 2015년

요. 준영이 발이 270밀리인데 제 발은 235밀리거든요. 너무 커서 붕대로 친친 발을 감쌌더니 딱 맞네요."

준영이가 죽어 올라오던 날, 엄마는 한 달음에 뛰어가다 빗속에서 발을 접질렸다. 인대를 크게 다쳤다. 수술을 해야 하는데도 그럴 수 없었다. 왜냐고 묻는가.

"남겨둔 사진이 많질 않아요. 준영이 방에서 찍은 사진들 전시장에서 봤는데 한 장 한 장이 소중했어요. 혹시 제가 가질 수 있을까요. 아이들을 위해 애써주셨는데 이런 부탁까지 해도 될지."

엄마는 미안해하며 전화번호를 알려주었다. 임영애, 라고만 입력하면 잊어버릴 것 같아 '오준영세월호엄마'를 덧붙였다. 그게 미안해서, 나는 또 숨어야 했다.

_사진가 노순택이 『씨네21』에 연재했던 짧은 원고들을 묶고 수정 재배치하여
『문화과학』 2016년 여름호에 게재한 것 중 일부

미술사를 전공하면서 수많은 작품을 접했음에도 눈물을 흘린 적은 없었는데, 이들의 이 작품 앞에서, 노순택 작가의 기록 앞에서 나는 흐느껴 울 수밖에 없었다. 동정이나 연민의 눈물이라기보다는 반성의 눈물이었다. 내 일이 아니라고 쉽게 외면했던, 적당한 슬픔으로 대했던 나에 대한 무거운 부끄러움, 그리고 사죄의 눈물이었다. 수많은 뉴스와 기사보다 이 하나의 예술 앞에서 나는 더 큰 슬픔을 느끼고 있었다.

엄마이기에 더더욱 기억을 되새긴다

2008년 쓰촨 재난 당시 나는 대학원생이었다. 뉴스에서 얼핏 쓰촨 대지진이라는 문구와 무너진 건물들을 보기는 했지만 큰 관심을 갖지 않았다. 그런데 그로부터 10년이 지난 지금, 나는 아이 웨이웨이의 작품을 통해 그 사건을 다시 생각한다.

2014년 세월호가 침몰했을 때 나는 임신중이었다. 뱃속에 있는 내 아이의 태동을 느끼며 물에 빠져 생사를 헤매는 다른 사람의 아이들에 대한 뉴스를 보았다. 아이 한 명 한 명이 숨쉬고 살았던, 그러나 이제는 주인 없는 방이 되어버린 사진들을 보며 그 참사를 다시금 떠올린다.

출산 이후 재난을 대하는 나의 태도는 달라졌다. 엄마가 된 나는 캄캄한 공포 속에서 떨었을 아이들, 무너진 건물 앞에서, 망망대해 앞에서 내 자식이 저기 있다고 소리쳤을 엄마, 차가운 시신이 되어 실려 나오는 자녀를 하릴없이 바라봤을 아버지, 그리고 아이의 시신만이라도 찾기를 바라던, 아직도 그 소식을 차가운 바다 앞에서 기다리는 가족들을 떠올린다. 가슴이 저릿저릿하고 화가 난다. 그러나 한편, 나는 내 아이가 오늘 내 곁에 숨쉬고 있음에 안도한다. 이 감정은 노순택 작가의 말 그대로 추악하고 민망하고 이기적이며 비열하다.

그리고 반성한다. 내 아이의 안녕을 매일 빌면서도 조금만 눈을 크게 뜨면 산재한 주변의 재난과 재해에는 너무 무관심했던 것은 아니었

는지, 그런 끔찍한 일은 당연히 내 일이 아니라서 안심하지는 않았는지, 혹여 이웃의 슬픔을 너무 쉽게 잊지는 않았는지를. 그리고 내 가족, 내 주변 외에도 우리가 돌아보아야 할 것, 애써서 잊지 말아야 할 것이 많이 있음을 떠올린다.

내가 이전의 사건 사고를 기억한다고 해서 달라지는 것은 별로 없을지도 모른다. 미술 작품 또한 (적어도 아직까지는) 정부의 진상규명과 담당자 처벌 등 남아 있는 여러 문제를 해결하는 데까지 실질적인 영향력을 발휘하지 못했다. 그렇지만 아이 웨이웨이, 그리고 세월호를 기억하는 예술가들처럼 나 역시 기억한다는 것은 보이지 않는 강한 힘이 있다고 믿는다. 과거에 일어난 사건을 되돌릴 수 없더라도 미래를 설계해나갈, 그런 힘 말이다.

2015년 파리에서 동시다발 연쇄 테러가 있었다. 130명의 사상자를 내며 전 세계를 경악시킨 사건이었다. 많은 기사 중에 특히 인터뷰 하나가 몇 십만의 조회 수를 기록하며 주목을 끌었다. 그것은 어린 아들과 아버지의 대화였다. 아주 무서운 일이 일어났다며 두려워하는 꼬마를 다독이며 아버지는 이렇게 말했다. "우리 곁을 떠난 사람들을 기억한다는 의미로 놓인 꽃과 타오르는 촛불이 있는 한, 우리는 안전하단다."

그 자체로는 아무런 힘이 없는 꽃과 촛불이지만, 이 사건과 떠난 사람들을 기억하는 꽃이 놓이고 촛불이 타오른다는 것은 똑같은 비극의

재발을 막을 수 있다는 증거이자, 아이를 안심시킨 희망의 메시지였다. 아이 아버지의 말처럼, 그리고 아이 웨이웨이와 세월호를 기억하는 예술가들의 작품처럼, 기억하는 것과 기도하는 것이—우리 눈에는 아무 힘이 없어 보이는 이 일이—결국 나와 내 가족, 소중한 주변의 것들을 지키는 가장 강력한 힘이 될 수 있으리라 나는 믿는다.

우리 함께
행복하자

공익광고를 보고 눈물이 핑 돌았다. 깡마른 아프리카의 어린아이의 몸 위로 벌레들이 날아다니는 장면과 월 2만 원이면 이들을 도울 수 있다는 다소 식상한 문구의 조합. 뉴스와 신문 등에서 자주 접해왔던 전형적인 공익광고였다. 전혀 새로운 광고가 아님에도 유난히 마음이 아파오는 것은 엄마가 되고 난 뒤 만나는 또 하나의 낯선 내 모습이다. 그전에도 분명 비슷한 광고를 봤을 텐데 이제야 이렇게 눈물이 나는 까닭은 무엇일까.

아이를 낳기 전의 나는 남의 어려움에는 통 관심이 없는 사람이었다. 소외된 이웃을 다루는 티브이 프로그램이 나오면 채널을 돌렸고, 아픈 아이를 돕자는 캠페인에는 눈길을 돌렸다. 구세군 냄비에 성금을 해본 적도 없다. 그깟 성금 몇 푼으로 뭐가 되겠냐는 생각과 국가는 뭘

하느냐는 비난이 섞인 무관심이었다. 내 힘으로 어쩌지 못하는 고난을 보는 것도 고통스러웠다. 좋은 것만 보고 아름다운 것만 듣고 싶었다. 눈을 감고 귀를 막으면 충분히 그럴 수 있었다. 그런데 신기하게도 엄마가 된 후에는 그다지 애쓰지 않아도 주변의 아이들이 보인다. 자연스레 길에서 마주치는 아이를 향해 미소 짓고, 티브이를 통해 보는 고통스러운 아이로 인해 눈물짓게 된다. 동시에 내 꿈의 범위도 커졌다. 나 혼자를 넘어 남편과 아이를 생각하고 더 나아가 다른 아이들의 안녕을 생각하게 되었다. 우리 아이가 행복한 만큼 다른 아이들도 행복하기를, 우리 딸과 다른 아이들이 모두 안전한 곳에서 생활하기를, 각자 마음에 품은 꿈을 마음껏 펼칠 수 있기를 바라게 되었다.

아이들의 원대한 꿈 Amazed World

강익중(1960~)은 모든 아이들이 행복했으면 좋겠다는 원대한 꿈을 작품으로 보여주는 멋진 작가다. 2002년에 그는 3×3인치의 하얀색 캔버스를 135개국 34,000명의 어린이들에게 보내고 각자의 꿈이 무엇인지 물었다. 어린이들은 캔버스에 자신의 꿈을 그려서 다시 작가에게 보냈다. 그리하여 34,000개의 꿈이 한데 모이고 함께 어우러져 뉴욕 유엔 본부의 벽을 장식했다. 이렇게 완성한 작품이 〈Amazed

강익중, 〈Amazed World〉, 2002년

World〉다.

아이들의 꿈은 다양했다. 의사가 되어 아픈 어린아이들을 도와주고 싶다는 쿠바의 어린이, 꽃이 만발한 뒷마당에서 저녁을 먹고 싶다는 열세 살의 베트남 어린이, 파키스탄과 이스라엘의 어린이들이 악수하는 것을 보고 싶다는 멕시코 소녀, 오버헤드킥을 하는 축구선수가 되고 싶다는 열 살의 이탈리아 소년 등.

아이들의 꿈은 주어진 조건이나 환경에 영향을 받았을 것이다. 그러나 한 가지 확실한 것은 모든 어린이들이 꿈을 꾸고 있다는 것, 그리고 그 꿈들은 모두 하나같이 소중하다는 사실이다. 강익중 작가는 어린아이들의 꿈이 모여 이룬 이 작품은 조화롭게 공존하는 하나의 세계, 그야말로 'Amazed World'라고 말한다.

강익중 작가가 처음부터 이렇게 원대한 뜻을 담은 거대한 스케일의 작업을 시작한 것은 아니었다. 그의 출발은 작은 캔버스, 〈Amazed World〉에서 어린아이들이 사용한 3×3인치짜리 작은 캔버스였다. 이것은 강익중 작품의 트레이드마크이기도 하다. 그가 작은 캔버스를 사용하게 된 데는 특별한 이유가 있다.

1980년대 말 뉴욕으로 유학을 간 강익중은 생활비와 학비를 벌기 위해 JFK 공항에서 아르바이트를 했다. 그런데 그의 집과 공항을 지하철로 왕복하려면 너무 많은 시간을 써야 해서 정작 작업할 시간이 모자랐다. 그래서 강익중은 청바지 주머니에 들어갈 만한 크기로 캔버스를

잘라 갖고 다니면서 지하철에서 그림을 그렸다. 3×3인치의 작은 캔버스에는 화가가 되고 싶다는 강익중의 꿈, 그리고 꿈에 대한 열정이 녹아 있다.

작은 캔버스가 되어 우리 함께

작가 강익중이 세계의 어린이들의 꿈에 관심을 갖게 된 데는 이렇게 홀로 뉴욕에 와서 꿈을 좇아 살았던 자신의 경험이 바탕이 되었다. 더불어 한 아이의 아버지가 되고 나서 자신의 아들이 꿈을 마음껏 펼치기를 바라는 마음이 세계의 어린이들로 확장된 것이기도 할 거다.

엄마인 나는, 나의 아이가 자신의 꿈을 마음껏 펼치며 행복하게 살기를 누구보다 간절히 원한다. 그렇지만 더불어 살아가는 세상이기에, 결코 나의 아이만 행복할 수 없다는 것을 안다. 내 아이만 잘되면 된다, 우리 가족만 잘 살면 된다, 이 논리는 틀렸다. 세상은 연결되어 있다. 나의 아이가 행복하기를 바란다면 다른 아이의 행복 또한 함께 고민해야 한다.

강익중의 작품은 나로 하여금 그 고민을 시작하게 했다. 과연 내 아이의 꿈과 다른 어린이들의 꿈이 모두 이루어지는 'Amazed World'를 만들기 위해 지금 내가 여기서 할 수 있는 일은 무엇일까. 나는 일단

미루고 미루던 1:1 양육 후원부터 신청했다. 생각보다 후원의 방법은 많았고 방법은 너무나 쉬웠다. 아이 한 명에게 얼마의 돈을 보내는 일이 수십만의 고통받는 아이에 대한 근본적인 해결책이 될 수 없음을 안다. 그렇지만 무엇이라도, 지금 당장 쉽게 실행할 수 있는 방법부터 시작하는 것은 중요한 출발점이다.

평범한 사람인 나는 앞으로도 거창한 일은 할 수 없을지도 모른다. 전쟁을 막고, 의약품을 개발하고, 엄청난 후원금을 기부하는 큰일들. 거대한 일을 내가 먼저 시작할 수는 없을지 몰라도, 언제나 동참할 것이다. 강익중의 거대한 작품을 이루는 작은 캔버스의 역할은 감당하고 싶다.

"각자가 꾸는 꿈은 그저 꿈일 뿐이지만, 우리가 함께 꾸는 꿈은 현실이 됩니다.(A dream each person dreams is just a dream, but a dream we share can become a reality.)"

강익중 작가의 말이다.

부디, 우리 모두 함께 행복하면 좋겠다.

엄마의 시간을
시작하는 당신에게

소설에는 '플롯 포인트'가 있다고 합니다. 이야기의 방향을 전환시키는 지점들이라고 하지요. 엄마가 된 여성들의 인생에서는 단연코 '출산'이 가장 중요한 플롯 포인트가 아닐까 싶습니다. 아이를 낳은 후로는 삶이라는 물살의 속도와 방향이 모두 급격히 변하니까요. 임신을 확인했을 때 기쁨과 두려움이 동시에 찾아오는 이유는, 이를 직관적으로 알고 있기 때문일 테고요.

희망적인 메시지를 하나 드리자면, 육아라는 급류타기는 시간이 지날수록 익숙해진다는 것입니다. 물론, 당황스러운 일은 계속 일어나고, 체력적으로나 정신적으로 여전히 힘이 들더라도 확실히 초반보다는 능숙하게 노를 저어갈 수 있습니다. 아이와 함께 엄마도 자라는 것이겠지요.

그리고 육아는 시간이 갈수록 재미있어집니다. 아이와 함께 할 수 있는 일이 많아지고, 대화도 가능해지거든요. 특히 그 작은 입으로 엄마에게 사랑을 고백할 때는 감격을 넘어 '황홀'하기까지 하더라고요.

한편, 일과 육아 사이의 갈등은 여전히 진행 중입니다. 둘 사이의 타협점을 찾기 위해 선택해야 하는 순간들은 매번 찾아오고, 앞으로도 그렇겠지요. "이번 일을 맡을 것인가? 저녁에 잡힌 회의에 갈 것인가 말 것인가? 만약 간다면 아이는 누구에게 부탁하지?" 이런 고민과 선택이요.

그래도 초반에 겪었던 시행착오 덕분에 나름의 기준을 세울 수 있었습니다. 붙잡아야 할 것은 붙들고, 포기할 것은 포기하고, 도움을 구해야 할 때는 부탁하면서, 그렇게 일과 육아를 병행하며 지내고 있습니다.

갈피를 잡아가는 과정에서 가장 도움이 되었던 것은, 내가 언제 행복을 느끼는지, 절대 놓을 수 없는 건 무엇인지, 어디에서 의미를 찾는 사람인지를 생각해보는 일이었습니다. 모두 다 같은 답을 할 수도 없고 해서도 안 되겠지만, "의식적으로 끊임없이 '나'를 살피는 시간을 가져볼 것." 이것은 풍성한 삶을 누리고 싶은 모든 엄마들에게 권유해도 되리라 생각합니다.

모쪼록 엄마의 시간을 시작하는 모두가 건강하고 행복하게 자신과 아이를 돌보고, 각기 다른 색과 모양으로 빛나기를 바랍니다.

정하윤 드림

1장
나에게 엄마라는
이름이 생겼다

1. 잠 못 이루는 날들이 시작되었다
① 빌헬름 함메르쇠이, 〈휴식〉, 1905년, 캔버스
에 유채, 49.5×46.5cm, 오르세 미술관
② 에드바르 뭉크, 〈생클루의 밤〉, 1893년, 캔버
스에 유채, 64.5×54cm, 오슬로 국립미술관

2. 한 그릇에 담고 싶은 엄마의 사랑은…
① 김혜연, 〈먹여주기〉, 2012년, 8분 48초,
16mm 필름 변환 동영상
② 김혜연, 〈눈 가리기〉, 2012년, 2분 56초,
16mm 필름 변환 동영상

3. 함께여도 외롭단다
① 에른스트 루드비히 키르히너, 〈커피 마시는 여
인들〉, 1907년, 캔버스에 유채, 117×114cm,
웨스트팔렌 주 미술 문화사 박물관
② 에른스트 루드비히 키르히너, 〈다리파 화가들〉,
1926~27, 캔버스에 유채, 168×126cm, 루드
비히 박물관

4. 여행 갈증
① 인슈전, 《휴대용 도시》 시리즈 중 〈뒤셀도르프〉,
2012년, 혼합매체, 가변크기, 작가 및 페이스 갤
러리 소장
② 인슈전·쑹둥·쑹얼루이, 〈세번째 젓가락〉,
2013년, 혼합매체, 34.3×342.9×124.5cm,
뉴욕 체임버스 파인아트 갤러리 설치장면

5. 아플 권리
① 외젠 카리에르, 〈아픈 아이〉, 1885년, 캔버스
에 유채, 101×82cm, 오르세 미술관
② 앙리 마티스, 〈이카로스〉, 《재즈》에 수록,
1943-47년, 스텐실, 42.8x32.7cm, 뉴욕 현대
미술관

6. 육아 권태기를 대하는 방법

① 에드가 드가, 〈다림질하는 여인들〉, 1884~
86, 캔버스에 유채, 76×81.5cm, 오르세 미술관
② 나빈, 〈Day Light〉, 2014년, 캔버스에 유채,
31.8×40.9cm, 개인 소장

2장
나만의 무언가가
필요하다

1. 나만의 시간
① 제임스 터렐, 〈스카이 스페이스〉, 2012년, 뮤
지엄 산
② 존 컨스터블, 〈야머스 피어〉, 1822년, 캔버스
에 유채, 30.5×50.8cm, 덴버 미술관

2. 엄마를 위한 공간
① 윤석남, 〈의자 위의 여인〉, 1994년, 혼합재료,
45x45×120cm, 조현 갤러리
② 파블로 피카소, 〈거트루드 스타인의 초상〉,
1905~06, 캔버스에 유채, 100×81.3cm,
메트로폴리탄 미술관 © 2018-Succession
Pablo Picasso-SACK (Korea)

3. 나의 색
① 헬레네 스키예르벡, 〈자화상〉, 1884~85, 캔
버스에 유채, 50×41cm, 핀란드 국립미술관
② 헬레네 스키예르벡, 〈검은 배경의 자화상〉,
1915년, 캔버스에 유채, 45.5×36cm, 핀란드
국립미술관
③ 헬레네 스키예르벡, 〈자화상(늙은 화가)〉,
1945년, 캔버스에 유채, 32×26cm, 개인소장

4. 나의 일을 가질 수 있을까?
① 베르트 모리조, 〈요람〉, 1872년, 캔버스에 유
채, 56×46cm, 오르세 미술관
② 베르트 모리조, 〈화가의 언니: 에드마 퐁티용
부인〉, 1871년, 종이에 파스텔, 81×64cm, 루
브르 박물관

5. 긴 호흡으로, 천천히
① 쉬빙, 〈천서〉, 1987~91, 책·천장·두루마리에 가짜한자 목판인쇄, 가변 크기, 쉬빙 스튜디오
② 쉬빙, 〈지서〉, 2003~14, 혼합매체·소프트웨어·종이, 가변크기, 쉬빙 스튜디오

6. 요술 구두
① 르네 마그리트, 〈붉은 모델〉, 1934년, 캔버스에 유채, 183×136cm, 네덜란드 보에이만스 반 뵈닝겐 미술관 ⓒ Rene Magritte / ADAGP, Paris – SACK, Seoul, 2018
② 앤디 워홀, 〈구두〉, 1980년, 캔버스에 아크릴·실크스크린 잉크·다이아몬드 분말, 228.6× 177.8cm, 피츠버그 앤디워홀 뮤지엄 ⓒ 2018 The Andy Warhol Foundation for the Visual Arts, Inc. / Licensed by SACK, Seoul

3장
우리의 관계를
바라보다

1. 사랑은 오래 참고
① 오귀스트 로댕, 〈입맞춤〉, 1880~98, 대리석, 117×112.3×181.5cm, 로댕 미술관
② 콘스탄틴 브랑쿠지, 〈입맞춤〉, 1916년, 58.4× 33.7×25.4cm, 필라델피아 미술관

2. 엄마
① 구본웅, 〈여인〉, 1940년, 캔버스에 유채, 43×32cm, 국립현대미술관
② 살바도르 달리, 〈바느질하는 할머니 안나〉, 1920년경, 캔버스에 유채, 49.5×63cm, 살바도르 달리 미술관
ⓒ Salvador Dali, Fundacio Gala-Salvador Dali, SACK, 2018

3. 그도 아빠가 되어간다
① 오노레 도미에, 〈청각〉, 1839년, 석판화, 19, 2×22.5 cm, 오타와 캐나다 국립미술관

② 『양우(良友)』 No. 80, 35쪽의 삽화, 1935년

4. 할아버지를 추억하다
① 앨리스 닐, 〈마지막 병〉, 1953년, 캔버스에 유채, 76.2×55.9cm, 필라델피아 미술관
② 마르크 샤갈, 〈꽃〉, 1975년, 캔버스에 유채, 100x80cm, 개인 소장
ⓒ Marc Chagall / ADAGP, Paris – SACK, Seoul, 2018 Chagall ®

5. 둘째 고민
① 쑹둥·인슈전, 〈미래〉, 2013년, 2채널 HD 필름 흑백, 16분 53초, 뉴욕 체임버스 파인아트 갤러리
② 쑹둥·인슈전, 〈미래〉, 2013년, 2채널 HD 필름 흑백, 16분 53초, 뉴욕 체임버스 파인아트 갤러리

6. 남과 가족 사이
① 피에르 보나르, 〈실내: 식당〉, 1942~46, 캔버스에 유채, 84×100cm, 버지니아 미술관
② 피에르 보나르, 〈욕조 속의 누드와 작은 개〉, 1941~46, 캔버스에 유채, 121.9×151.1cm, 피츠버그 카네기 미술관

4장
엄마라서
다행이다

1. 생명을 보내는 일 그리고 받아들이는 일
① 위유한, 《원》 시리즈 중 〈2008.04.20.〉, 2008년, 캔버스에 아크릴, 140×113cm, 작가 소장
② 위유한, 〈무제(无题)〉, 1987년, 캔버스에 아크릴, 130×160cm, 작가 소장

2. 너의 모든 처음
① 빈센트 반 고흐, 〈첫 걸음〉, 1890년, 캔버스에 유채, 72.4x91.2cm, 메트로폴리탄 미술관
② 빈센트 반 고흐, 〈펼쳐진 성서를 그린 정물〉, 1885년, 캔버스에 유채, 65x78cm, 암스테르담

국립 반 고흐 미술관

3. 소중한 것을 보는 눈
① 박세진, 〈공터〉, 2003년, 종이에 벚나무 열매·장미·아크릴 물감·아교, 150x260cm
② 박세진, 〈노동〉, 2004년, 종이에 장미·아크릴 물감·아교, 164x150cm
③ 박세진, 〈황금 털〉, 2004년, 종이에 장미·아크릴 물감·아교, 150x198cm

4. 시간을 멈출 수 있다면
① 장쩬준, 〈존재〉, 1981년, 캔버스에 유채·잉크·선지·조약돌·돌과 나뭇가지, 120x100x-8cm
② 장쩬준, 〈먹으로 그린 태양〉, 2012년, 선지 위에 먹·물·불, 160x146cm

5. 너와 함께하는 지금 이 순간
① 파울라 모더존 베커, 〈여섯번째 결혼기념일의 자화상〉, 1906년, 캔버스에 템페라, 101.8x70.2cm, 브레멘 파울라 모더존 베커 박물관
② 에두아르 뷔야르, 〈핑크 드레스를 입고 뜨개질을 하는 여인〉, 1900~05, 카드보드에 유채, 16x25.5cm, 네덜란드 보에이만스 반 뵈닝겐 미술관

5장
네게는 행복만
주고 싶다

1. 예술의 힘
① 파울 클레, 〈물고기 마법〉, 1925년, 캔버스에 유채와 수채, 77.2x98.4cm, 필라델피아 미술관
② 앙리 루소, 〈잠자는 집시 여인〉, 1897년, 캔버스에 유채, 129.5×200.7cm, 뉴욕 현대미술관

2. 마음껏 뛰어놀 수 있기를
① 윌리엄 글래큰스, 〈센트럴 파크에서 썰매타기〉, 1921년, 캔버스에 유채, 23×31.5cm, 노바 사

우스이스턴 대학교 미술관
② 이중섭, 〈그리운 제주도 풍경〉, 1954년, 종이에 잉크, 35x24.5cm

3. 딸아, 멋진 사랑을 하렴
① 가브리엘레 뮌터, 〈병자〉, 1917년, 캔버스에 유채, 78x84cm, 개인 소장
② 가브리엘레 뮌터, 〈새들의 아침〉, 1934년, 판지에 유채, 46x55cm, 워싱턴 D.C. 국립여성박물관

4. 기억하기
① 아이 웨이웨이, 〈그녀는 7년 동안 행복하게 살았습니다〉, 2009년, 9000개의 책가방, 가변크기 설치 미술, 뮌헨 예술가의 집(젠스 웨버 촬영)
② 노순택, 〈5반 오준영의 방〉, '아이들의 방' 전, 416 세월호 참사 기억프로젝트 1, 2015년

5. 우리 함께 행복하자
① 강익중, 〈Amazed World〉, 2001년, 뉴욕 유엔 본부

엄마의 시간을 시작하는 당신에게

초판 1쇄 발행 2018년 2월 27일
초판 2쇄 발행 2018년 3월 28일

지은이 정하윤
펴낸이 고미영

책임편집 고미영 최아영 펴낸곳 (주)이봄
편집 이승환 출판등록 2014년 7월 6일 제406-2014-000064호
디자인 이효진 주소 10881 경기도 파주시 회동길 210
마케팅 방미연 최원석 전자우편 yibom01@gmail.com
홍보 김희숙 김상만 이천희 팩스 031-955-8855
제작 강신은 김동욱 임현식 문의전화 031-955-1909
제작처 영신사

ISBN 979-11-88451-12-8 03600

 springtenten **yibom_publishers**